MUSIC
AND THE
MIND

音乐与心理

[英] 安东尼·斯托尔 著
（Anthony Storr）
陈宝英 陈英杰 译

机械工业出版社
CHINA MACHINE PRESS

Anthony Storr. Music and the Mind.

Copyright © Anthony Storr, 1997.

Simplified Chinese Translation Copyright © 2023 by China Machine Press.

Simplified Chinese translation rights arranged with The Trustee of the Estate of Anthony Storr through Andrew Nurnberg Associates International Ltd. This edition is authorized for sale in the Chinese mainland (excluding Hong Kong SAR, Macao SAR and Taiwan).

No part of this book may be reproduced or transmitted in any form or by any means, electronic or mechanical, including photocopying, recording or any information storage and retrieval system, without permission, in writing, from the publisher.

All rights reserved.

本书中文简体字版由 The Trustee of the Estate of Anthony Storr 通过 Andrew Nurnberg Associates International Ltd. 授权机械工业出版社在中国大陆地区（不包括香港、澳门特别行政区及台湾地区）独家出版发行。未经出版者书面许可，不得以任何方式抄袭、复制或节录本书中的任何部分。

北京市版权局著作权合同登记　图字：01-2022-6972 号。

图书在版编目（CIP）数据

音乐与心理 /（英）安东尼·斯托尔（Anthony Storr）著；陈宝英，陈英杰译 . —北京：机械工业出版社，2023.6

书名原文：Music and the Mind

ISBN 978-7-111-73335-5

I. ①音… II. ①安… ②陈… ③陈… III. ①音乐心理学 IV. ① J60-051

中国国家版本馆 CIP 数据核字（2023）第 107621 号

机械工业出版社（北京市百万庄大街 22 号　邮政编码 100037）

策划编辑：朱婧琬　　　　　　　责任编辑：朱婧琬

责任校对：张昕妍　梁　静　　　责任印制：张　博

保定市中画美凯印刷有限公司印刷

2023 年 10 月第 1 版第 1 次印刷

147mm×210mm·8 印张·1 插页·177 千字

标准书号：ISBN 978-7-111-73335-5

定价：69.00 元

电话服务　　　　　　　　网络服务

客服电话：010-88361066　机 工 官 网：www.cmpbook.com

　　　　　010-88379833　机 工 官 博：weibo.com/cmp1952

　　　　　010-68326294　金 书 网：www.golden-book.com

封底无防伪标均为盗版　机工教育服务网：www.cmpedu.com

Music and the Mind **引 言**

> 既然音乐是唯一一种只可意会不可言传的具有矛盾属性的语言,那么音乐的创造者就堪与神相比,而音乐本身就是人类科学的终极奥秘。
>
> ——克洛德·列维－斯特劳斯(Claude Lévi-Strauss)[1]

现在听音乐的人数比历史上任何时候都多。自第二次世界大战以来,听众人数急剧增加。唱片、广播以及电视使音乐能够接触到无比广泛的大众,这是五十年前任何人都预料不到的。尽管有耸人听闻的言论称,录制品将会让歌剧院和音乐厅空无一人,但观看现场演出的观众却在成倍增加。

受我个人喜好的影响,本书主要关注的是古典或西方"艺

术"音乐,而不是"流行"音乐。这两种音乐竟然变得如此迥异,真是令人遗憾。19世纪后半叶,随着中产阶级财富的增加,人们对通俗音乐消遣的需求也随之增长。在这个时期出现了奥芬巴赫(Offenbach)、两位约翰·施特劳斯[○](Johann Strauss)、夏布里埃(Chabrier)、苏利文(Sullivan)以及一些轻音乐作曲家,这些天才作曲家至今仍令我们着迷。这一传统被格什温(Gershwin)、杰罗姆·科恩(Jerome Kern)和欧文·柏林(Irving Berlin)等作曲家延续到了20世纪。直到20世纪50年代,古典音乐和流行音乐之间的差异才逐渐扩大成一条几乎不可逾越的鸿沟。

尽管音乐能够被广泛传播,但音乐本身仍然是一个谜。对于那些热爱音乐的人来说,音乐太重要了,失去音乐是对他们残酷至极的惩罚。此外,不仅是专业人士,那些有天赋的业余爱好者也都把音乐视为生命的核心。的确,相比于没学过音乐创作的人,学习过创作的人对音乐作品结构的理解会更加透彻。对于会演奏乐器或会唱歌的人来说也是如此,他们可以主动参与到音乐中,从而丰富自己对音乐的理解。在弦乐四重奏中演奏,哪怕只是在大型合唱团中当一个无名歌者,对参与者来说都是提升生活质量的活动,而且是不可替代的。即便是不识谱和从未学过乐器的听众也能深受感染,对参与者来说,只要一天不以某种方式参与到音乐中,这一天就荒废了。

○ 指奥地利作曲家小约翰·施特劳斯和其父亲老约翰·施特劳斯。——译者注

在现代西方文化的背景之下，音乐的意义让人迷惑不解。许多人认为艺术是奢侈品而不是必需品，文字或图片才是影响人类心理活动的唯一途径。那些不喜欢音乐的人认为，音乐除了提供转瞬即逝的快乐之外没有任何意义。他们认为音乐只是浮于生活表面的虚饰，是一种无害的嗜好而非必需品。毫无疑问，这就是为什么如今的政治家很少把音乐列为他们教育计划的重点。现如今，教育日趋功利化，以高薪工作为导向，不重视充实个人素养，音乐可能会被当作一门"额外"的学校课程，只有富裕的家庭才能担负得起，对于没什么音乐"天赋"的学生来说，则没有学习的必要。那种认为音乐可以强大到对个人和国家产生或好或坏影响的观点已经消失了。在由视觉和语言主导的文化中，音乐的意义是令人困惑的，也是被低估的。音乐家和没有受过专业训练的音乐爱好者都知道，尽管感官上的愉悦的确是音乐体验的一部分，但伟大的音乐带给我们的绝非仅限于此。然而，它究竟带来了什么，是很难解释清楚的。本书是一次探索性的搜寻，试图发现音乐何以对我们影响至深，缘何属于我们文化中如此重要的一部分。

目录 Music and the Mind

引 言

第 1 章　音乐的起源和整体功能　/1

第 2 章　音乐、大脑和身体　/29

第 3 章　音乐的基本模式　/59

第 4 章　无词之歌　/79

第 5 章　音乐是用来逃避现实的吗　/109

第 6 章　孤独的聆听者　/133

第 7 章　意志世界的本质　/157

第 8 章　存在的理由　/185

第 9 章　音乐的意义　/207

参考文献　/232

Music and the Mind

第 1 章

音乐的起源
和整体功能

音乐如此自然地让我们沉浸其中,纵使想挣脱,终欲罢不能。

——波伊提乌
（Boethius）[1]

第 1 章　音乐的起源和整体功能

在迄今发现的文化中，没有一种是少了音乐的。音乐创作似乎是人类最基本的活动之一，就像素描和绘画一样典型。被保存下来的旧石器时代洞穴壁画见证着这种艺术形式的古老，其中一些还描绘了跳舞的场景。在这些洞穴中发现的骨制笛子也表明，人们是伴着某种音乐而起舞的。但是我们没有史前音乐的相关记录，因为音乐要么是在记谱法发明之后以书面记录的形式保存下来的，要么是由文化群体的成员将世世代代口口相传的声音和节奏再现出来的。因此，我们会习惯性地认为素描和绘画才是早期人类生活的主要组成部分，并不觉得音乐占有同等地位。然而音乐，或者是各种形态的乐音（musical sound），与人类生活是不可分割的，很可能在史前时期就发挥了超乎我们想象的重要作用。

当生物学家考虑诸如艺术等复杂的人类活动时，他们倾向于认为这些引人注目的品质是由人的本能衍生出来的。如果某种活动被看作有助于人类自身生存或适应环境，又或者是从这些有助于生存或适应环境的行为中衍生出来的，那么它就具有生物学的意义。

例如，绘画可能源于人类通过视觉来了解外部世界的需求；

视觉是人类的一项成就，使人作用于或影响外部环境，以促进自身生存。旧石器时代的艺术家是出于实用的目的在洞穴墙壁上描绘动物的。绘画是一种抽象的形式，可以与语言概念的形成相比较。作画人在实物不在场的情况下也能检视它，尝试将它描绘成不同的形象，由此，至少在幻想中，对它施加力量。这些艺术家是魔法师，通过画动物来对动物施法。通过刻画动物的形象，早期人类觉得他们可以在一定程度上控制动物。

由于绘画能使洞察力更加敏锐，这位旧石器时代艺术家仔细观察猎物形态的过程，实际上帮助他学会了更准确地了解他的猎物，从而增加了他在狩猎中成功的机会。艺术史学家赫伯特·里德（Herbert Read）写道：

> 艺术远不像早期理论认为的那样是多余精力的消耗。在人类文明的黎明时期，艺术是生存的关键，是对求生所必需的能力的磨炼。在我看来，艺术一直是人类生存的关键。[2]

文学很可能起源于会讲故事的原始人。他不只提供娱乐，还把部族的传统传播给他的听众：他们是谁、来自哪里、他们的生活意义是什么。通过厘清听众存在的意义和状况，讲故事的人增强了听众的个人价值感，提高了他们处理社交任务和人际关系的能力。神话故事往往体现了一个社会的传统价值观和道德规范。因此，讲述和传承这些神话故事加强了社会的连续性和统一性，并赋予每个人意义感和目的感。绘画和文学都可以被理解为是在原本用来适应生存环境的人类活动中发展起来的。

但音乐的作用是什么？音乐当然可以被看作一种人与人之间的交流形式，但它传达的信息并不明显。音乐通常不是具象

的：它不会使我们对外部世界的感知变得敏锐；除了一些著名个例㊀外，音乐通常也不会模拟外部世界。音乐也不是命题式的：它不提出关于世界的理论，传递信息的方式也和语言不同。

有两种传统的方法可以探讨音乐在人类生活中的意义问题。一种是研究音乐的起源。今天的音乐是高度发达的、复杂的、多样的和精巧的。如果我们能理解它是如何出现的，也许就能更好地理解它的基本内涵。另一种是考察音乐在实际生活中是如何被使用的。纵观历史，音乐在不同的社会中发挥了什么样的作用？

关于音乐的起源目前还不存在普遍的共识。音乐与自然界的联系是很微弱的。自然界充满了声音，而一些大自然的声音，比如流水声，可能会给我们带来相当大的快乐。在新西兰、加拿大、牙买加和瑞士进行的一项关于人类对声音偏好的调查显示，没有人不喜欢小溪、河流和瀑布的声音，而且有很大一部分人喜欢这些声音。³ 但是自然界的声音，除了鸟嘴和部分其他动物的叫声外，都属于不规律的噪声，而不是可以形成音乐的、有固定音高的持续音符。这就是为什么西方音乐中的声音被定义为"音"(tone)：它们是有恒定听觉波形的可分离单元，可以重复和复制。

虽然我们可以科学地根据音高、响度、音色和波形来定义音之间的差异，但科学不能描述构成音乐的音之间的关系。虽然关于音乐的起源、目的和意义仍有相当多的争议，但人们普

㊀ 例如海顿的《创世纪》(*The Creation*)、贝多芬的"田园交响曲"、戴留斯(Delius)的《孟春初闻杜鹃啼》(*On Hearing the First Cuckoo in Spring*)和施特劳斯的《家庭交响曲》(*Sinfonia Domestica*)。

遍认为，音乐与自然界的声音和节奏关联甚微。外部联系的缺失使音乐在各种艺术中显得独一无二；但是，由于音乐与人类的情绪紧密相连，它不能被仅仅视为一个表现声音之间关系的无实体系统。音乐常被拿来与数学做比较，但是，正如 G. H. 哈代（G. H. Hardy）所指出的那样："音乐可以用来激发大众的情绪，而数学不能。"[4]

如果音乐仅仅是类似装饰性图案的人造物，那么它只会带来淡淡的审美愉悦，仅此而已。然而，音乐可以渗透到我们的内心。它可以让我们流泪，或者给我们带来强烈的快感。音乐，就像恋爱一样，可以暂时改变我们的整个生活。但是，音乐艺术和现实生活中人类情绪之间的联系是很难定义的；正如我们会看到的，许多杰出的音乐家放弃了这种努力，并竭力说服我们：音乐作品是由无实体的声音组成的，与其他形式的人类经验没有联系。

音乐与其他动物发出的声音有关吗？这些声音中最具"音乐性"的是鸟啭。鸟类在鸣啭时也会发出噪声，但可定义的音的比例往往更高，以至于有些人将一些鸟啭评定为"音乐"。鸟啭有许多不同的作用。"歌手"既向异性宣传了自己的领地是值得来的，也对竞争对手发出了警告。寻找配偶的鸟儿比已经交配过的鸟儿鸣啭得更积极、更有活力，这支持了达尔文的观点，即鸣啭最初是一种性邀请。鸣啭主要是雄鸟的行为，取决于雄性激素水平，但是一些鸟类也会出现雄性和雌性的二重唱。只要有足够的睾酮，不常鸣啭的雌鸟也能掌握雄鸟的"曲目"。[5]

美国鸟类学家和哲学家查尔斯·哈茨霍恩（Charles Hartshorne）认为，鸟啭会呈现出音高和速度的变化：渐速、渐强、

渐弱、变调和主题变奏。有些鸟,比如棕林鸫,有多达九种类型的鸣啭,可以相互衔接成不同的组合。哈茨霍恩认为:

> 鸟啭在声音模式和行为环境上都与人类音乐相似。歌曲阐明了纷乱无序与单调规律性的中庸美学……鸟啭与人类音乐的根本区别在于其可重复模式的时间跨度很短,通常不超过3秒,上限为约15秒。这种局限性符合原始乐感的概念。每一种简单的音乐技巧,甚至是移调和同步和声,都在鸟类的音乐中出现。[6]

他继续指出,鸟啭远不止是基于生物学需求的各种形式的交流。他认为,鸟啭在一定程度上脱离了实际应用,变成了一种为自身而开展的活动:对生活乐趣的表达。

> 鸣啭可以击退近处的雄鸟,而且能吸引配偶。在没有任何明显的直接成果的情况下,鸟儿依然坚持鸣啭,因此这在很大程度上应该是一种自我奖励。它表达的是无限的情绪态度,传达的不仅仅是叽叽喳喳,还有更多的信息。在所有这些方面,鸟啭的作用都很像音乐。[7]

其他研究者则不同意这种观点,他们认为鸟啭主要基于生物学层面的需求,除非能发挥一些有用的功能,否则它们是不会鸣啭的。

人类的音乐是否可能起源于对鸟啭的模仿?格佐·雷维斯(Géza Révész)是阿姆斯特丹大学的心理学教授,也是贝拉·巴托克(Béla Bartók)的朋友,他从两个方面排除了这种可能性。首先,如果人类音乐真的起源于模仿鸟啭,那我们应该能够在没有文字的与世隔绝的部落里,找到一些类似鸟啭的

音乐。相反，我们发现的是与鸟类音乐毫无相似之处的复杂节奏模式。其次，鸟啭是不容易被模仿的。慢速的现代鸟啭录音表明，它们甚至比之前人们认为的要复杂得多；只要你听听一只画眉在花园里的鸣啭，就会意识到模仿它的歌声在技术上是很困难的。李斯特的钢琴独奏曲《传奇曲》（*Légende*）的第一首《阿西西的圣方济向鸟儿布道》（*St François d'Assise: La Prédication aux oiseaux*），设法使人联想到鸟儿叽叽喳喳的叫声，既巧妙又极具音乐性。我曾听过一盘记录鸟啭的美国磁带，它很有说服力地令人想到，德沃夏克（Dvořák）在艾奥瓦州斯皮尔维尔的捷克社区逗留之后，将那里的鸟啭融入了他的主题⊖中。奥利维耶·梅西安（Olivier Messiaen）在他的音乐中比其他任何作曲家更多地使用了鸟啭。但在音乐史上，这些都属于更巧妙和近期的发展。早期人类可能很少注意到鸟啭，因为它与早期人类关心的问题没有多大关系。[8]

列维-斯特劳斯认为音乐与其他艺术相比是一个特殊的类别，他也认为人类音乐不可能起源于鸟啭。

如果我们由于缺乏仿真感而忽略了迪奥多鲁斯（Diodorus）提到过的风吹过尼罗河芦苇丛的呼啸声，那么除了鸟啭——卢克莱修（Lucretius）的鸟类的流畅歌声（liquidas avium voces），也就没有多少东西可以作为自然界音乐的样本了。虽然鸟类学家和声学家都同意鸟类发出的声音是具有音乐性的，但鸟啭和音乐之间存在遗传关系的假设既无道理也无法证实，几乎不值得讨论。[9]

⊖ 即主旋律。——译者注

斯特拉文斯基（Stravinsky）指出，自然界的声音，比如微风拂过树林的沙沙声、小溪的潺潺声或鸟儿的歌声，使我们觉得它们好像是音乐，但它们本身并不是音乐："我的结论是，音调元素只有通过被组织起来才能成为音乐，而这种组织是以有意识的人类行为为前提的。"[10]

斯特拉文斯基强调组织是音乐的主要特征，这并不奇怪，因为他本人就是音乐史上最细致、最有条理、最痴迷于简洁性的作曲家之一。但他的强调无疑是正确的。鸟啭确实有音乐的成分，但是尽管遗传模式会发生变异，它还是太明显地依赖于内置模板了，无法与人类音乐进行比较。

一般来说，音乐与自然界物种发出的声音几乎没有相似之处，因此一些学者将音乐视为一种完全独立的现象。民俗音乐学家约翰·布拉金（John Blacking）的观点就是如此，英年早逝之前，他担任贝尔法斯特女王大学的社会人类学教授，同时也是一位技艺娴熟的音乐家。

世界上有如此多的音乐，因此我们有理由认为音乐就像语言和宗教一样，是人类这一物种独有的特征。促发音乐创作和演奏的基本生理和认知过程甚至可能是遗传的，几乎存在于所有人类身上。[11]

如果音乐确实是人类这一物种独有的特征，那么将音乐与其他物种发出的声音进行比较似乎就没有什么意义了。但那些研究过非人灵长类动物发出的声音的人，以及发现这些声音的功能的人，发现了其与人类音乐有趣的相似之处。狮尾狒在社交互动中会发出各种不同音高的声音。它们也使用许多不同的

节奏、重音和发声方式。个体发出的特定类型的声音表明了它当时的情绪状态，从长远来看，有助于个体之间建立稳定的关系。当个体之间关系紧张时，有时可以通过同步和协调声音的表达方式来化解。

人类，像狮尾狒一样，也会用节奏和旋律来解决情绪冲突。这也许是集体歌唱在人们身上所起的主要社会作用……音乐是情绪和生理唤醒的"语言"。一种取得文化共识的节奏和旋律模式，例如一首合唱的歌，提供了一种共享的情绪形式，至少在唱歌的过程中，参与者会感受到他们的身体以非常相似的方式做出情绪反应。这是合唱带来的团结感和善意的来源：至少在短时间内，人们的生理唤醒是和谐一致的。在人类进化的过程中，用节奏和旋律来说话似乎是直接从合唱中发展而来的。狮尾狒同步而和谐地唱出它们的声音序列时，似乎也可能体验到这种暂时的生理同步。[12]

我们将在下一章回到群体唤醒这个主题上来。在这一章中，让我们再看看关于音乐起源的其他推测。

有一种理论认为，音乐是从婴儿的啼哭声发展而来的。所有的婴儿都会咿呀学语，即使生来就失聪或失明。在生命的第一年里，咿呀学语不仅包括近似话语的发音，也包括音调：音乐和语言的前身是不可分离的。哈佛大学心理学家霍华德·加德纳（Howard Gardner）曾对幼儿的音乐天赋发展进行过研究，他说：

1岁或15个月大左右的孩子最先发出的一些旋律片段并没

有很强的音乐性。它们的起伏模式是在非常短的间隔或范围内上上下下，更容易让人联想到波，而不是特定的音高。实际上，重大的飞跃发生在孩子1岁半左右，孩子第一次可以有意识地发出离散音高（discrete pitches）的声音。这就好像发散式的咿呀乱语已经被有重音的话语所取代了。[13]

在接下来的一年里，孩子开始习惯使用离散音高，主要是使用二度、小三度和大三度。到2岁或2岁半的时候，孩子开始注意并学习别人唱的歌曲。雷维斯非常确定，孩子在生命第二年里发出的喃喃自语的旋律已经受到了他们从环境中学会的歌曲或他们接触过的其他音乐的影响。[14]如果喃喃自语的旋律实际上有赖于外部环境的音乐输入，那么认为音乐是从婴儿的啼哭声发展而来的观点显然是不可接受的。

埃伦·迪萨纳亚克（Ellen Dissanayake）在纽约的社会研究新学院（New School for Social Research）任教，她曾在斯里兰卡、尼日利亚和巴布亚新几内亚生活过。她颇具说服力地指出，音乐起源于母亲在婴儿1岁时与其进行的一种仪式化的口头交流。在这种类型的交流中，语言最重要的组成部分是那些情绪性表达，而不是事实信息。韵律、节奏、音高、音量、元音的延长、语气和其他变量都是一种说话方式的特征，这和诗歌有很多共同之处。她写道：

无论词汇和语法意义最终变得多么重要，人类的大脑都被组织或预置为首先会对人类声音的情绪和语调方面做出反应。[15]

子宫里的婴儿在听到不规则的噪音和音乐时会有身体反应，

其母亲也能感觉到其运动；这样看来，似乎是听觉的感知促使婴儿第一次意识到除他以外还存在着与他相关的其他事物。出生后，婴儿和母亲之间的声音交流继续加强着相互的依恋，尽管视觉的感知很快变得同样重要。大多数母亲对婴儿说话时会使用轻声细语的音调和节奏，最初是为了巩固他们之间的关系，而不是强调伴随这些发音出现的话。这种交流贯穿孩子的整个童年。例如，如果我和一个只会说几句话的18个月大的孩子玩耍，那我们可以用各种不需要语言的方式进行交流。很可能我俩都会发出一些声音：我们会咯咯地笑，咕咕哝哝，发出玩追逐和躲藏游戏时常有的那种声音。我们可以建立一种相当亲密的关系（至少暂时是这样），但我们之间发生的一切都不需要用语言来表达。此外，虽然成人之间的关系通常涉及语言交流，但也并不总限于此。我们可以和说不同语言的人建立关系，而且我们最亲密的身体关系不需要使用语言（尽管双方通常也会用语言来交流）。许多人认为与另一个人身体接触的亲密感是无法用语言表达的，它比任何用话语所能表达的东西都要深刻。

语言学家将口语的韵律特征与句法区分开来：重音、音高、音量等表达情绪意义的韵律特征，全然不同于语法结构或字面意义。韵律交流与音乐有许多相似之处。婴儿会对母亲声音的节奏、音高、音强和音色做出反应，而所有这些也都是音乐的一部分。

这些元素在诗歌中显然很重要，在散文中也可以如此。作为一个现代的例子，我们可以考虑詹姆斯·乔伊斯（James Joyce）对声音的实验，这在他的后期作品中尤为明显。

但即使在他最早的小说中，一个词的意思也不一定取决于

它所指的对象，而是取决于说话人声音的音高和语调；因为即使在那时，乔伊斯也是在对听众说话，而不是对读者说话。[16]

人们会不由想起乔伊斯有一副好嗓子，曾考虑成为一名职业歌手。他在写《尤利西斯》(Ulysses)中塞壬那一章时描述了如何使用音乐的技术资源。乔伊斯笔下的莫莉·布鲁姆（Molly Bloom）听不懂手摇琴琴童的语言，却能理解他的意思。

维多利亚时代流行的一种观点是，通过将韵律元素与句法元素分离，音乐逐渐从成人口语中发展起来。威廉·波尔（William Pole）在《音乐哲学》(The Philosophy of Music)中写道：

最早的音乐形式可能源于说话时声音的自然变化。将声音维持在一个特定的调上，然后接上另一个更高或更低的调，这是很容易的。无论它们有多粗糙，也构成了音乐。

我们还可以进一步设想，可能会有几个人被引到一起来合唱这种粗糙的歌。如果一个人做领唱，其他人就会被他们耳朵的本能所引导，模仿领唱，这样我们就可以得到一首齐唱的歌曲。[17]

波尔博士最初的演讲是在1877年发表的，他的书就是根据这些演讲写成的。这些演讲经常提到"野人""野蛮人"等，给当时的人们留下了深刻的印象。尽管《音乐哲学》仍然很有价值，但波尔并没有意识到，前文字社会的音乐可能和现代社会的音乐一样复杂。在波尔博士发表演讲的20年前，也就是1857年，赫伯特·斯宾塞（Herbert Spencer）提出了一个类似的关于音乐起源的理论⊖，并发表在《弗雷泽杂志》(Fraser's

⊖ 波尔在脚注中提到过这个理论，但未提及斯宾塞。

Magazine）上。斯宾塞注意到，当说话变得情绪化时，人发出的声音会跨越更大的音调范围，因而更接近音乐。因此，他提出，激动说话的声音逐渐从伴随它们的话语中分离出来，作为独立的声音实体而存在，形成了它们自己的"语言"。

达尔文得出了相反的结论。他认为音乐出现在口语之前，起初是求偶鸣声。他观察到，拥有发声器官的雄性动物多是在受到性欲的影响时使用声音的。一种最初用来吸引潜在配偶注意的声音可能会逐渐被修改、修饰和增强。

人们怀疑，人类的祖先，无论是男性还是女性，在拥有用清晰的语言彼此表达爱意的能力之前，是努力用声调和节奏来互相吸引的，这似乎不是不可能。充满激情的演说家、吟游诗人或音乐家，用各种各样的音调和韵律来激发听众最强烈的情绪时，毫无疑问，他们使用的手段与半人类（half-human）祖先是相同的——很久以前，后者在求爱和竞争中以此来激起彼此炽热的激情。[18]

格佐·雷维斯转述了又一种关于音乐起源的理论，该理论首先是由卡尔·斯顿普夫（Carl Stumpf）提出的，尽管雷维斯没有直接提及这位早期的作者。这个理论基于的观点认为，歌声比说话声有更好的传导振动效果。雷维斯认为，当早期的人类想与远处的同伴交流时，他们发现歌声比说话声更有效。雷维斯肯定地说，发出响亮的信号会使人产生快感，并使人记住这种让声音响彻广阔空间的乐趣。他认为这样的叫声很容易转化为歌声。换句话说，他试图从约德尔唱法（yodel）中提取出所有的音乐。

的确，前文字社会将音乐用于远距离的交流，而且为此发明了极具传导振动效果的管乐器。据说，亚马孙河流域的穆拉印第安人通过一种用三孔竖笛吹出的特殊音乐语言进行交流。[19] 在非洲和其他地方，用鼓和号角来发信号是普遍的做法。即便如此，使用乐音的交流本身并不是音乐，也没有直接证据表明这些信号转化成了音乐。

雷维斯的理论也没有考虑到音乐中的节奏元素，而民俗音乐学家认为节奏元素是最重要的。雷维斯、达尔文和斯宾塞都没能告诉我们，为什么音乐对早期人类或他们的后代产生了吸引力。[20]

让-雅克·卢梭（Jean-Jacques Rousseau）不仅是一位革命性的社会理论家，也是一位技艺娴熟的作曲家。他认为，正如我们所知，音乐的声音是伴随或先于语言出现的。在莫里斯·克兰斯顿（Maurice Cranston）所写的卢梭传记中，他根据卢梭的著作《论语言的起源》(*Essai sur l'origine des langues*) 里的内容，叙述了卢梭的理论：

人类最初相互交谈是为了表达他们的情感，在人类社会的早期阶段，除了歌唱，没有明显的口语。他认为最早的语言是吟唱；它们旋律优美，富有诗意，而非平淡实用。他还认为，是激情而非需求促使人类第一次开口说话，因为激情会驱使人走向他人，而生活的必需品会驱使人独自去寻求满足。"并不是饥饿或口渴，而是爱、恨、怜悯和愤怒使人开始发声。"原始人在为了表达自己的思想而与人交谈之前，会先通过唱歌来表达自己的感情。[21]

约翰·布拉金认为唱歌和跳舞先于语言交流的发展。

有证据表明，早在智人出现并拥有我们现在所知的言语能力之前的几十万年里，早期人类就已经能够跳舞和唱歌了。[22]

18世纪意大利哲学家詹巴蒂斯塔·维柯（Giambattista Vico）认为，人类可能在会行走之前就会跳舞了。他还认为诗歌出现在散文之前，而且人天生就能用象征符号来表达感情、态度和思想。维柯认为，语言的隐喻性用法先于其字面性或科学性用法；他并不是唯一一个有这样想法的哲学家。海德格尔写道：

> 真正的诗歌绝不仅仅是日常语言的一种高级形式。恰恰相反——日常语言是一首被用完耗尽因而被遗忘的诗，很难再发出任何感召了。[23]

科学家和哲学家所普遍使用的客观语言关注的是概念思维以及认证和验证，而不是唤起；它通常尽量避免隐喻，与诗人、前文字社会的成员以及没有受过传统和现代高等教育的人所使用的"音乐"语言很不一样。"磁铁喜欢铁"并不是对磁性的科学解释，而是一种世界各地都有的拟人化表达。

在这个世界里，人们自然地谈论花瓶的嘴唇、犁的牙齿、河流的口、土地的颈①、矿山的脉、大地的内脏、呢喃的波浪、呼啸的风、微笑的天空、呻吟的桌子和落泪的柳树②——这样的世界一定与对说法中即使带有一点点的隐喻也会与所谓的字面意思截然不同的世界有着深刻的、系统上的区别。这是维柯最

① 指地峡。——译者注
② 这些例子全部摘自维柯的《新科学》(*Sanza Nova*)。

具革命性的发现之一。²⁴

正如以赛亚·伯林（Isaiah Berlin）所指出的，上面列出的所有隐喻都来自人类的身体。当人类观察外部世界并试图描述它时，他们自然会根据自己的主观的、身体的体验来描述。科学的语言并没有完全从诗歌和音乐的语言中分离开来，认为外部世界的现象只有去除拟人化才能被理解的观点并没有发展起来。行为主义者认为，只有以科学的客观性来观察人类的行为，而不是用移情理解来评估人类的行为，才能准确地理解人类。维柯会同意约翰·布拉金的观点，认为一个族群的音乐是理解他们的文化和人际关系的关键之一。

古希腊通常被认为是西方文明的发源地，音乐在那里无处不在，极其重要。虽然我们对希腊音乐的实际声音所知甚少，但古典学者称它为"一种融入他们生活本质的艺术"。²⁵

在我们的文化中，精湛的乐器演奏技巧是职业音乐家的专利；但希腊人认为，唱歌和弹奏里拉琴应该是每个自由公民教育的常规组成部分。音乐是庆典、宴会和宗教仪式的一个重要组成部分，音乐比赛与体育比赛同等重要。诗歌和音乐密不可分：例如，荷马的诗歌最初就是在里拉琴的伴奏下朗诵的。

对希腊人来说，音乐和诗歌是不可分割的。诗人和作曲家经常是同一个人，所以文字和音乐通常是一起创作的。希腊语单词"melos"既表示抒情诗，也表示一首诗的伴奏音乐：它是英文单词"melody"（旋律）的起源。值得注意的是，尽管音乐与数学有关，但它适于伴奏的是诗歌的主观语言，而不是凭智性论证的客观语言。我们可以想象在音乐的伴奏下吟诵《奥德

赛》(The Odyssey)，但我们无法想象在音乐的伴奏下吟诵《理想国》(The Republic)。

　　首先，早期的诗歌是歌曲。唱歌和说话的区别在于音高的不连续性。在平常的口语中，我们会不断地改变音高，甚至是在单个音节的发音中。但在歌曲中，音高的变化是离散的、不连续的。口语是绕着八度音程的某个部分旋转（放松地说话时约为五度音程）的。从一个音符到另一个音符，严格的和限定的步骤贯穿着歌曲的始终。

　　现代诗歌是一种混合体。它有歌曲的韵律，也有口语的滑音。但古代诗歌更接近于歌曲。其重音不像我们平常说话那样通过音强来强调，而是用音高来强调的。在古希腊，这种音高被认为是诗歌基音以上五度的音程，所以在我们音阶的音符中，扬抑抑格就是GCC，GCC，并没有特别重读G音。此外，那三种额外的重音，即锐音、折音和抑音，正如它们的符号所暗示的那样，分别是音节内的升调，同一个音节上的升调和降调，以及音节内的降调。结果是，一首诗歌唱起来像素歌（plainsong）一样，伴有各种各样使其产生美妙变化的听觉装饰。[26]

　　希腊语的"音乐"（μουσική）一词不容易解释，因为它指的是以音乐为决定因素的诗句，或者是音乐和诗歌的合二为一。而现代西方诗歌主要是语言性的，诗句可能会也可能不会配上音乐。

　　古希腊诗句则不同。音乐节奏包含在语言本身之中。音乐节奏的结构完全是由语言决定的。这里没有独立的音乐节奏的位置，没有什么能被增加或改变。[27]

逐渐地，音乐成分缩小，取而代之的是一套重音系统；也就是说，动态重音与原始节奏几乎没有关系，而且不会以不同的音高来发音。我刚才引用了特拉西布罗斯·乔治亚德斯（Thrasybulos Georgiades）的著作《音乐与语言》(*Music and Language*)，他认为最初的 μουσική 被散文和音乐各自的独立形式取代了。随后是以语言为决定因素的诗歌，诗句的韵律由重音而不是音高控制。这样，我们就有可能以熟悉的方式把散文和诗歌都谱成音乐。所以语言和音乐可以在适合的地方被重新组合起来，例如在基督教的礼拜仪式中；但这发生在它们最初的统一被破坏之后，它们各自的独立性已经确立了。

卢梭认为，在历史之初，并不存在脱离歌曲的明确口语，这很可能是正确的。精神分析学家安东·埃伦茨威格（Anton Ehrenzweig）本身也是一位颇有造诣的音乐家，他写道：

我们有理由推测，口语和音乐的共同起源既不是说话，也不是唱歌，而是一种两者兼而有的原始语言。后来，这种原始语言分裂成不同的分支；音乐主要通过音高（音阶）和音长（节奏）来保持发音，而语言主要通过音色（元音和辅音）来选择发音。此外，语言恰好成为理性思维的载体，因而受到了进一步的影响。音乐成了一种潜意识的象征性语言，而其象征意义我们永远也无法理解。[28]

如果歌曲和口语最初是紧密联系在一起的，然后逐渐分离，那么我们就可以理解为什么它们功能上的差异越来越明显。可以想象，随着散文变得不那么隐喻、不那么拟人化、更客观、更精确，人们会使用这种语言形式来传达信息和阐述思想，同

时保留诗歌和音乐的交流用于宗教和其他仪式。然而，即便是科学家和数学家为了解释和传达他们的想法而进行的演讲，也从不缺乏音调、重音和音高的变化。如果没有这些变化，那演讲就太单调了，没有人会去听了。

现今，我们习惯于听器乐，它与人声或公共仪式没有必要的联系。我们还发展了语言，使其可以用于科学描述或概念思维，而不需要韵律、隐喻或主观感受的表达。从历史的角度来看，这些变化都是最近发生的。我认为它们之间也有联系。如果把维柯、卢梭和布拉金的观点放在一起考虑，我们可以看出，语言和音乐最初是紧密结合在一起的，我们可以认为音乐源于与他人交流的、主观的、情感的需要，优先于传达客观信息或交流思想的需要。

民俗音乐学家通常强调音乐在他们所研究的文化中的集体重要性。像古希腊文化一样，许多文化并没有将音乐作为一种独立的活动与其常常伴随的活动区分开来。歌唱、舞蹈、朗诵诗歌和宗教圣歌都与音乐密不可分，以至于没有一个词可以形容音乐本身。事实上，对于观察者来说，判断一个特定的活动是否包含音乐是很困难的。仪式上的演讲，就像希腊诗歌一样，可能包括节奏和旋律模式，这些模式都是它的一部分，以至于文字和音乐无法被真正区分开来。

音乐的起源可能不为人知，但从最初开始，它似乎就在社会交往中起着重要的作用。音乐通常为宗教仪式和其他仪式伴奏。一些人类学家推测，声乐起初可能是一种与超自然力量沟通的特殊方式，一种具有许多普通口语的特征但又很独特的语言方式。[29]

斯特拉文斯基会赞同这个观点的,1939年至1940年,他在哈佛大学的查尔斯·艾略特·诺顿讲座(Charles Eliot Norton Lectures)上发表的演讲中明确地肯定:"音乐的深刻意义及其基本目的……是促进交流,促进人与人之间的团结,促进人与最高存在的统一。"[30]

在前文字社会中,艺术通常与典礼和仪式密切相关,而这些典礼和仪式与日常生活的常规是分离的。正如埃伦·迪萨纳亚克敏锐观察到的那样,艺术关注的是"制造特别",也就是强调和渲染仪式化的行为。[31] 在仪式中,语言以隐喻和象征的形式被使用,并且常常与音乐结合在一起,这进一步增加了它们的意义。人类学家雷蒙德·弗思(Raymond Firth)说:

一般来说,即使是歌曲,也不是简单地为了聆听的快乐而创作的。它们也要发挥作用,作为葬礼的挽歌,作为舞蹈的伴奏,或作为唱给情人的小夜曲。[32]

在前文字社会中,个人很少被看作一个独立的实体。成员认为个人是家庭不可分割的一部分,而家庭是更大的社会的一部分。仪式和审美活动是社会生活的组成部分,而不是只有富人才负担得起的上层建筑或奢侈品。在德兰士瓦北部的文达,音乐在开幕仪式、工作、舞蹈、宗教信仰中均充当着重要的角色——事实上在每种集体活动中都是如此。特别重要的是其民族舞蹈齐科纳(tshikona)。

这种音乐必须由二十多个的男人精准地吹奏音高不同的管乐器,这要求演奏者在控制好自己演奏的同时与其他演奏者融为一

体，而且至少需要四个女人在多节奏和声中演奏不同的鼓。[33]

这种描述摒弃了非洲乡村社会的音乐不如我们的音乐发达或复杂的观念：它只是与我们的音乐不同。齐科纳很有价值，它鼓舞了所有参与的人。布拉金认为，这是由于它的表演在尽可能大的集体中产生了最高程度的个性。在现代西方管弦乐团中演奏或在大型合唱团中唱歌可能是令人愉快和振奋的，但这两种活动都没有提供太多的个人空间。

无论是在已出现文字的文化中，还是在文字出现以前的文化中，音乐对文化的连续性和稳定性都有贡献。热爱收集民歌的贝拉·巴托克强烈谴责第一次世界大战带来的变化，并意识到由特定文化产生的音乐类型与该文化的本质是分不开的，他写道：

我很荣幸能近距离观察到这种用音乐表达自己的、尚存的同质性正在不幸地迅速消失的社会结构。[34]

西方的胜利和现代交流的便利导致各种音乐的消失，同时也减少了口头语言的数量。

基尔大学的心理学家约翰·A. 斯洛博达（John A. Sloboda）认为，前文字文化可能比我们现在的文化更需要音乐。

社会需要组织才能生存。在我们的社会中，我们有许多复杂的人工制品，它们帮助我们将我们需要和重视的组织具体化和客观化。原始文化几乎没有人工制品，社会的组织性必须在更大程度上通过暂时的行为和人们相互交流的方式来表达。也许，音乐提供了一个独特的记忆框架，在这个框架内，人类可

以通过声音和手势的时间组织来表达他们的知识结构和社会关系结构。歌曲、有韵律的诗歌和谚语构成了无文字文化的主要知识宝库。这似乎是因为这种有组织的序列比文字社会在书中使用的散文更容易记忆。[35]

被认为是欧洲民族主义之父的约翰·戈特弗里德·赫尔德（Johann Gottfried Herder）在18世纪也做过类似的观察。

所有未开化的民族都会唱歌和表演；他们歌唱他们所做的事，从而歌唱历史。他们的歌曲是他们人民的档案，是他们科学和宗教的宝库。[36]

澳大利亚土著居民的音乐一直不受外界影响，直到英国人到来，才为西方国家所知。

他们通过严格地遵守仪式保存的所有知识、信仰和习俗〔自然的不断更新（他们因此才得以生存）被认为取决于此〕都在他们神圣的歌声中被铭记并传播，因此我们有理由认为，他们的音乐是世界上现存的最古老的、仍在演奏的音乐。由于他们没有书写或记谱的形式，口述传统是保留和教导知识的唯一手段，因此音乐提供了基本的记忆媒介。由此，音乐被赋予了最大的权力、秘密和价值。[37]

布鲁斯·查特温（Bruce Chatwin）在他引人入胜的著作《歌之版图》（*The Songlines*）中展示了歌曲是如何被用来划分土地区域，并成为领土凭证的。每个图腾祖先都被认为是边走边唱着定义各种地貌特征的。通过歌曲，世界的不同部分被带

入意识，并被记住。查特温观察到，土著居民用来确定领土边界的方式和鸟类一样。每个人都继承了祖先的一些歌曲，而这些歌曲决定着一片特定区域的范围。歌曲旋律的音调轮廓描绘了与之相关的土地的轮廓。就像查特温的资料提供人告诉他的那样："音乐是一个记忆库，可以帮你在这个世界上找到你的路。"[38]

当部落在宗教仪式上聚集在一起唱他们自己的歌曲时，歌曲的主人必须按照正确的顺序唱自己特定的歌词。歌曲超越了语言障碍，成为那些无法用其他方式交流的个体之间的一种交流方式。

当一种文化受到威胁时，音乐可能会变得更加重要。伊利诺伊大学的音乐学和人类学教授布鲁诺·内特（Bruno Nettl）在讨论美国印第安平头族（Flathead）的音乐时指出：

在平头族文化中，音乐主要是用来为其他活动伴奏的，也许是为了确保这些活动以平头族的方式完成……现代化和西方化的开始，当许多族群（白人和其他印第安部落）逐步影响平头族时，音乐支撑了该部落的完整性。[39]

哈佛大学社会生物学家 E. O. 威尔逊（E. O. Wilson）写道：

在原始文化中，唱歌和跳舞的作用是把人们聚集在一起，引导人们的情绪，为共同行动做好准备。[40]

通过乐器发出的声音来帮助人们做好准备的共同行动中的一种就是战争。对敌人的攻击往往是通过吹响号角来发动的，这既能激发攻击者的攻击性，又能恐吓敌人。

穆拉人和奥里诺科河地区的其他部落在开始攻击之前会用号角演奏狂野的序曲；萨摩亚人吹起海螺壳，圭亚那的原始人在尖锐的号角声中开始了他们的前进。[41]

这种声音也被用来吓跑恶灵。

为人熟知的曲调可以为人们提供连续性和稳定性，但音乐也能创造新的共同体验模式。布拉金给出了非洲鼓模式的例子，当几个演奏者组合这些模式并进行表演时，就可以创造出新的文化作品。

通过音乐的互动，两个人创造出了比他们各部分之和更大的形式，并为自己创造了在普通社会交往中不太可能出现的移情体验。[42]

音乐辅助记忆的威力在现代文化中仍然很明显。我们许多人对歌曲和诗歌的记忆要比对散文的记忆更准确。一项对智力迟钝儿童的研究客观证实了音乐有助于记忆。对于同样的内容，这些儿童在一首歌中记住的比在听故事后记住的更多。[43]

一些主要对古典音乐感兴趣的人不安地发现，他们回忆流行歌曲的歌词竟然比记住对他们来说更重要的古典音乐更容易。我想这是因为流行歌曲很简单、不断重复、流传更广。这也是它们容易引起怀旧之情的原因。重复可以使任何类型的音乐令人难忘。专业的音乐家，尤其是指挥家和独奏家，需要记住大量的古典音乐，而且通常可以不太费力地做到，因为他们已经反复学习和演奏过它们了。

在西方社会，音乐作为定义和识别一种文化的手段的重要

性已经下降，但并没有消失。特定的音乐作品继续与特定的社会联系在一起，并以等同于国旗的方式来代表社会。"他们在演奏我们的曲子"这句话的意义可以比我们字面所指的广泛得多。在英国，我们从来不把《天佑女王》(*God Save the Queen*)说成"我们的曲子"；然而，它象征着我们社会的结构以及对忠诚的期望。具有讽刺意味但并非无法解释的是，在美国，同样的曲调也被用来唱《为你，我的国家》(*My Country,'Tis of Thee*)。在足球比赛中演奏赞美诗《与主同行》(*Abide With Me*)的品位令人怀疑，但是那些一起唱的人会感觉到一种更强烈的共同参与感，即使他们不相信自己所唱的歌词，或不赞同赞美诗所表达的基督教信仰。

教会领袖们怀疑音乐所唤起的感情是否具有真正的宗教色彩，这并不奇怪。音乐煽动虔诚之火的力量可能是表面的，而不是真实的；它更关心在会众中增强集体的感情，而不是促进个人与宗教的关系。圣奥古斯丁(St Augustine)曾透露，他是如此痴迷于声音的乐趣，以至于担心自己的头脑有时会因感官的满足而麻痹。不过，音乐之美也有助于信仰的复苏。

因此，我在感官满足造成的危险和歌唱所能带来的好处之间摇摆不定。在不对一个不可改变的观点做出表态的情况下，我倾向于赞成在教堂里唱歌的习惯——这可以使虚弱的灵魂被虔诚的感情所鼓舞。但当我发现歌声本身比它所传达的真理更动人时，我承认这是一种严重的罪过，在那些时候，我宁愿不听歌手唱歌。[44]

要想确定人类音乐的起源几乎是不可能的；然而，音乐很

有可能是从母亲和婴儿之间的韵律交流中发展起来的，这种交流促进了他们之间的联结。进而，它成为成人之间的一种交流形式。随着说话能力和概念思维的发展，作为一种传达信息方式的音乐变得不那么重要了，但作为一种交流感情和加强个体之间联结的方式，尤其是在群体环境中，音乐仍然具有重要意义。今天，我们总是习惯于考虑个体对音乐的反应，以至于很容易忘记，在音乐的大部分历史里，它主要是一种群体活动。音乐最初是为公共目的服务的，宗教仪式和战争就是两个例子。后来，它作为社会仪式和公共场合的附属物被用作集体活动的伴奏。我们与前文字文化共享音乐的这些功能。在我们的社会中，没有音乐的加冕礼或国葬是无法想象的。我们对过去私人住宅里进行的音乐活动所知甚少，但有必要回顾一下，在现代音乐会中，器乐是作为独立的实体在公共音乐厅中演奏的，没有人声，也没有任何仪式；这种形式的音乐直到17世纪晚期才成为英国音乐生活的突出特征。从那时起，音乐本身作为一种独特形式的重要性开始不断增长。在同一时期，表演者与听者的区别也变得更加明显。个人听众对音乐的反应是本书最重要的主题。

Music
and
the Mind

第 2 章

音乐、大脑和身体

人类对世界的态度,特别是看待世界的方式,是在舞蹈和歌唱中形成的。

——约翰·布拉金[1]

第 2 章 音乐、大脑和身体

音乐能够在不同的人身上同时引起相似的反应。这就是为什么它能够把群体聚集在一起并制造出一种团结一致的感觉。对于葬礼上的挽歌或葬礼进行曲,音乐家和普通听众的欣赏方式是不一样的,但是这并不会影响他们分享葬礼本身引发的情感,与此同时,他们肯定还会分享一些相同的身体感受。音乐能够通过同时协调一群人的情绪来强化或强调特定事件所唤起的情绪。

必须强调的是,音乐创作是一种根植于身体的活动。布拉金认为,"用身体感受"是与另一个人产生共鸣的最好方式。

音乐的许多(如果不是全部)基本进程存在于人体的构成和社会中身体互动的模式中……居住在文达的时候,我开始对音乐何以成为身心发展与和谐社会关系发展的一个复杂组成部分有所了解了。[2]

人们普遍认为,音乐会增加对其感兴趣的人的唤醒,从而使他们在一定程度上集中注意力。所谓唤醒,我指的是一种高度警觉、有意识、感兴趣和兴奋的状态:一种体验在整体上增强的存在状态。这种状态在睡眠时处于最低水平,在人们经历

强烈的情绪（如强烈的悲伤、愤怒或性兴奋）时，则会达到最高水平。极端的唤醒状态通常令人感到痛苦或不愉快，因此人们热切地寻求程度更温和的唤醒，以提高生活质量。我们都渴望生活中有一定程度的兴奋刺激；如果缺乏来自环境的刺激，那么只要有自由，我们就会去寻找刺激。并非所有的音乐都是为了引发唤醒状态而生的。埃里克·萨蒂（Erik Satie）创作的音乐只是为了提供一个舒适的背景。它们在电梯播放的背景音乐里得到了很好的继承，能安抚一些人，但也会激起一些人的愤怒。然而，这种情况属于例外，不属于我们现在讨论的倾听类型。催眠曲可能会让孩子进入梦乡；但我们会凝神倾听肖邦的《摇篮曲》(*Berceuse*)或勃拉姆斯和舒伯特的《摇篮曲》(*Wiegenlieder*)。

唤醒体现在各种各样的生理变化中，其中许多是可以测量的。脑电图显示了它所记录的脑电波的振幅和频率的变化。在唤醒过程中，皮肤的电阻减小了，眼睛的瞳孔扩张了，呼吸频率会变快或变慢，或者变得不规则。血压会升高，心率也会升高。肌肉张力增加，这可能伴随着身体上的躁动。一般来说，这些变化应该是动物准备行动时出现的，无论是准备逃跑、战斗，还是交配。这些变化与测谎仪记录的变化相同，显示了以焦虑形式出现的唤醒，但和普遍的观念相悖的是，测谎仪并不能证明有罪或无罪。

还有一种记录肌肉"动作电位"的仪器，叫作肌动电流描记器，当受试者听音乐时，即使被告知不要移动，腿部肌肉的人体电活动也会显著增加。在音乐厅里，由唤醒状态引起的身体躁动常常无法得到充分的控制。有些人会忍不住用脚打拍子或用手指敲节奏，也因此干扰了在场的其他听众。在指挥

贝多芬的《雷奥诺拉第3号序曲》(*Leonora* No.3)时,赫伯特·冯·卡拉扬(Herbert von Karajan)的脉搏加快了。有趣的是,让他的脉率增幅最大的,是指挥最能触动他情绪的乐句的时候,而不是他付出最大体力的时候。同样值得注意的是,卡拉扬驾驶喷气式飞机起飞和着陆时的脉率波动要比他指挥时的小得多。[3] 音乐能够平息野蛮和残暴,但同样能有力地激发狂野的心灵。

似乎可以肯定的是,听觉和情绪唤醒之间的关系要比视觉和情绪唤醒之间的关系更密切。不然电影制作者为什么坚持在电影中使用音乐呢?我们已经习惯了在整部电影中听音乐,以至于短时间的沉默会产生震撼的效果;电影制作人有时还会用寂静作为一些特别恐怖事件的前兆。在电影的爱情场景里,没有音乐几乎是不可想象的。即使在无声电影时代,也必须聘请一位钢琴师演奏背景音乐,从而强化和突出不同情节的情绪意义。我有个朋友第一次去大峡谷游玩时,发现自己面对令人敬畏的景象却毫无反应,因而感到很失望。过了一段时间,他意识到自己以前是在电影院屏幕上多次看到大峡谷的,而且每一次的画面都配有音乐。恰恰是因为缺乏这样的音乐伴奏,目睹大峡谷的唤醒程度不如在电影院时那么强烈。

当受伤的动物或受苦的人保持沉默时,观察者可能不会有什么情绪反应。而一旦他们开始尖叫,观察者通常会受到强烈的触动。在情绪层面上,听见比看见更"深刻";倾听比关注更有利于培养人际关系。因此,与失明的人相比,严重失聪的人似乎通常与他人更加隔绝。当然,他们也更容易怀疑自己最亲近的人。失聪比失明更容易引发对自己被贬低、欺骗和迫害的

偏执妄想。

为什么听觉与我们的情绪以及人际关系有着如此紧密的联系？这个问题与我们在生命之初先能听、后能看这一事实有关联吗？我们的第一次听觉体验发生在子宫里，远早于我们在出生后第一次睁眼看世界。在纽约大学教音乐的戴维·伯罗斯（David Burrows）写道：

> 一个待在子宫里的未出生的婴儿，可能会被"砰"的关门声吓一跳。子宫里丰富而温暖的杂音被记录下来：母亲的心跳和呼吸使婴儿最早意识到，在他们的皮肤之外还存在着一个世界。[4]

黑暗的世界让人感到恐惧。夜晚，当我们穿过昏暗的街道回家时，噩梦、幼时的恐惧和理性的焦虑相互交织，不断浮现于脑海。但一个寂静的世界会更加令人恐惧。那里没有人吗？什么都没发生吗？除了在心理学实验室那些特殊房间的人造环境里（那里既黑暗又隔音，会尽可能完全排除我们的感官输入），我们很少体验到完全的寂静。正如伯罗斯所指出的，虽然我们很少意识到背景声音的存在，却十分依赖它，因为我们能通过它感知到生命的延续。一个寂静的世界就是一个毫无生机的世界。如果以上提及的"最早"确实和"最深刻"相关，就像精神分析学家倾向于假设的那样，那么听觉在情绪层次中的优先地位并不让人吃惊；但我认为这不可能是全部的解释。

我们不必过多纠结上述生理反应的细节。我们都有过这样的经历，也都知道唤醒状态可以是兴奋的，也可以是痛苦的，这取决于它的强度。在这种情况下需要认识到的重要一点是，除了少数例外，伴随着不同情绪状态的生理唤醒状态是

非常相似的。性唤醒和侵犯性唤醒共有 14 种生理变化。金赛（Kinsey）的研究团队发现，愤怒的生理机能与性的生理机能只有 4 个方面不同。尽管恐惧状态与愤怒和性唤醒状态之间存在更多生理机能的差异，但仍然存在 9 种相同的生理变化，包括脉搏加快、血压升高和肌肉紧张加剧。[5]

我们享受性唤醒，这很容易理解；但多数人不会认为自己喜欢感受恐惧，更不容易相信自己可能会希望体验生气时的兴奋。但是许多人都喜欢由鬼故事或恐怖电影引起的恐惧感；还有些人承认，对敌人的"正当的"愤怒会让他们感到兴奋。事实上，人类天生如此，我们对唤醒的渴望和对睡眠的渴望一样强烈。虽然我们能严肃慎重且合理地申明，我们希望每天早晨的报纸上不出现任何关于灾难的报道，但毫无疑问，悲剧会让人受到刺激，这一点小报老板们再清楚不过了。

弗洛伊德所犯的重要错误之一是，他假定人类最需要的是一种宁静状态，这种状态会在所有紧张情绪得到释放之后出现。他把强烈的情感视为入侵，无论它们是由外部刺激激起的，还是由内在的本能冲动引起的。在弗洛伊德看来，中枢神经系统的主要功能是确保由这些情绪引起的紧张情绪被直接或间接地尽快释放出来。他把这个心理活动的主要特征称为涅槃原则。弗洛伊德的理论完全没有提到"刺激饥渴"——它指的是，当人类被置于单调的环境中，或长期处于宁静状态而感到厌倦时，他们就必须寻求情绪和智力的刺激。[6]

弗洛伊德于 1939 年去世。如果生活在 20 世纪 50 年代和 60 年代，他就会意识到屏蔽尽可能多的外界刺激对人类产生的影响。虽然自愿短暂地隔离在前面提到的隔音、不透光的房间

里，有时可以让人们达到涅槃般的幸福和缓解紧张的效果，但长时间的单独监禁通常会导致人们拼命寻找刺激的东西来缓解单调。人们既面临刺激饥渴，又面临刺激超载；那些独自在监狱里待过几个月或几年的人发现，如果他们不想陷入冷漠或绝望，那么进行心算、回忆或写诗等头脑活动是绝对必要的。[7]

人们寻求听音乐或从事音乐活动的一个原因似乎很明显：音乐能引起兴奋，这种兴奋有时可能是强烈的，但很少是难以忍受的。在小说《追忆似水年华》（*A la recherche du temps perdu*）里有这么一段故事：维尔迪兰夫人的丈夫建议钢琴家用升 F 调演奏一首奏鸣曲，但维尔迪兰夫人极力反对，理由是听这个曲子会使她生病。我们当然不会相信她的话，作者普鲁斯特也没打算让读者相信。

"啊！不，不，别弹我的那首奏鸣曲！"维尔迪兰夫人叫道，"我可不想跟上次那样，哭得得了伤风感冒，外带颜面神经痛。谢谢了，我可不想再来一次。你们都是一片好意，可卧床一星期的不是你们！"[8]

经常去听音乐会的人对那些表演型听众会很熟悉，这类听众通过心醉神迷地叹息、呻吟或鼓掌来展示强烈的情感；他们还会转动眼睛环顾四周，确保别人看到了这些滑稽动作。

这并不是否认音乐可以激起强烈的、真实的情绪唤醒，从幸福狂喜到热泪盈眶。但并不是每个人都会这样。不懂音乐的人，正如人们所预料的那样，比懂音乐的人在生理上受到的刺激更少。即使对那些重视音乐的人来说，他们的反应也会随着心情的变化而变化。尽管人们都认为音乐可以打破忧郁的外壳，

能够帮助抑郁的人重新获得被他疏远的感情，但人们并不会期待一个抑郁的人对音乐的反应和一个整天喜洋洋的人一样强烈。

关于唤醒，还有一个方面与音乐有关。人们对一些著名音乐作品的性质有一定程度的共识，无论它们是快乐的、振奋的、幽默的、军事的还是威严的，等等。没有人认为罗西尼（Rossini）的《塞维利亚的理发师》(*The Barber of Seville*)是悲剧，也没有人认为贝多芬的《第五交响曲》仅仅是旋律优美的。罗杰·布朗（Roger Brown）是儿童语言发展方面的世界级专家之一，他也研究过人们对音乐的反应。他的研究表明，听众对不同音乐作品的情绪内容均有广泛的共识，即使他们没有辨认出或听说过这些作品。也就是说，一部音乐作品是否被认为是凄美的、伤感的、哀悼的、活泼的、质朴的，等等，并不取决于人们对作品的先前了解，也不取决于确定它的创作背景。[9]

如果听众认为音乐中表达的悲伤、喜悦或其他任何情绪，一定就是听众被唤醒的情绪，那又过于简单了，也不准确。《纹饰贝壳》(*The Corded Shell*)是一本颇有影响力的关于音乐的书籍，作者彼得·基维（Peter Kivy）反复申明：

> 我们必须把"音乐可以唤起我们的情绪"和"音乐有时是悲伤的、愤怒的或恐惧的"这两种观点完全区分开来……一部音乐作品（或曲子中的部分旋律）可能会因为表达了悲伤之情而让我们感动，但它本身并不是通过让我们悲伤来打动我们的。[10]

奥赛罗的自杀是非常触动人的，但这不会让我们产生想要自杀的感觉。打动我们的是，莎士比亚（和威尔第）通过把悲剧变成艺术整体的一部分，从而使它变得有意义。正如尼采所意

识到的，即使悲剧也是对生命的一种肯定。

尽管罗杰·布朗曾论证过，在欣赏同一部音乐作品时，不同的听众感知到的情绪基调可能很相近，但进行更深入的评论探讨时，关于这段音乐的具体细节总会存在争议。这并不意味着听者之间在感知能力上存在差异。听者应该都体验到了唤醒状态，因而都会同意音乐对自己产生了强有力的影响。由于听者的背景和生活经历各不相同，因此他们对任何一部音乐作品的解读和情感投射也可能大不相同，这是很自然的。有趣的是，不同的听者之间似乎达成了很多共识。

音乐引起的是一种整体上的唤醒状态，而不是个体特定的情绪，这一观点部分解释了为什么音乐经常会伴随出现在各种各样的人类活动中，包括游行、示爱、礼拜、婚礼、葬礼和体力劳动。音乐可以将时间结构化。通过赋予秩序，音乐确保了特定事件所激起的各种情绪在同一时刻达到顶峰。不同个体被激发出的情感可能不同，但这并不重要。重要的是唤醒状态的普遍性和同时性。音乐有一种类似于演说家的力量，因为它能增强集体的感受。

埃伦·迪萨纳亚克认为，身体运动作为音乐行为组成部分的重要性被低估了（我在上一章引用了这篇论文）。她指出，四五岁以下的孩子如不伴随手脚的动作就很难唱歌。音乐和身体运动之间的密切关系并不局限于前文字社会。作曲家罗杰·塞申斯（Roger Sessions）和斯特拉文斯基都强调了音乐与身体的联系；斯特拉文斯基不仅为芭蕾舞谱写了优美的乐曲，而且坚持要求演奏家在演奏时要有视觉上的感受。这可能是许多音乐家不喜欢现场表演录音的原因之一。他们希望既听到演

奏家奏曲，又看到其动作。

斯特拉文斯基晚年时问道：

音乐中的"人的尺度"是什么？……我的"人的尺度"不仅是存在的，而且是准确的。首先，它是绝对生理上的，也是非常直接的。例如，我的身体会因为听到被电子设备去除了泛音的声音而生病。对我来说，它们是一种阉割般的威胁。[11]

毫无疑问，对许多人来说，更愿意去现场听音乐会而不是在家里听广播或唱片的一个重要原因是，在音乐会上可以看到音乐家在现场表演中的动作。一些最伟大的指挥家，如理查德·施特劳斯（Richard Strauss）和皮埃尔·蒙特（Pierre Monteux），会控制他们的身体活动，保持尽可能小的动作幅度；其他指挥家的指挥动作则显得更加夸张、花哨。但是有些听众承认，通过观察指挥家的手势，他们对某一作品的欣赏和理解程度得到了提高。

看到不同弦乐组的琴弓被协调一致地挥动，就像看到其他类型的团体合作（如体操表演）一样，会让人感到愉悦。技艺精湛的乐器演奏家不仅能够演奏业余爱好者无法企及的高难度曲目，还能给人们带来观看优秀运动员比赛或杂技演员表演时所获得的那种乐趣。这可能与对音乐本身的欣赏没有直接关系，但确实强调了音乐表演所需的身体活力。

德彪西写道：

演奏名家对公众的吸引力就像马戏团对观众的吸引力一样。人们总会抱有一种希望——会有危险的事情发生。[12]

这个观点也得到了小提琴家雅沙·海菲兹（Jascha Heifetz）的认同，他认为，每个评论家都在热切地等待一个时刻：他完美的技巧让他们失望的时刻。

由于音乐能影响人们的身体动作，也能让时间结构化，所以它有时能在一群人做重复的身体动作时派上用场。有些歌曲是劳动歌曲，可以缓解无聊，协调打谷、捶打、收割等动作。有人认为，音乐产生于人们发现有节奏的组织工作更有效率，但这听起来像是一个从新教资本主义伦理中衍生出来的概念。即使维柯所认为的舞蹈先于行走出现是错误的，舞蹈还是很可能早于有组织的工作出现，而且舞蹈中有节奏的动作通常与音乐联系在一起。

在现代工厂里播放音乐，相当于传统上用音乐来协调农业劳动。关于它的效果，众说纷纭。从它在农业中的应用来推断，人们可能会认为音乐也可以改善工厂工作中常规操作的表现。当重复的动作与音乐节奏同步时，工人就不会感到那么乏味了。在工厂里提供音乐当然是很受工人欢迎的。然而，士气的提高并不一定伴随着产出的增加。虽然音乐可能会改善日常任务的表现，特别是那些以重复性体力劳动为主的任务，但它往往会干扰需要思考的非重复性动作的表现。例如，有证据表明，听着音乐打字会使打字错误的数量增加。[13]

音乐带给我们的体验是有节奏的、有旋律的、和谐的。正如伟大的小提琴家耶胡迪·梅纽因（Yehudi Menuhin）所说：

音乐从混乱中创造秩序，因为节奏赋予发散以一致性，旋律赋予不连贯以连续性，和声赋予矛盾以协调性。[14]

音乐对身体重复性动作的影响主要体现在节奏上。节奏根植于身体，呼吸、行走、心跳和性交都表现了我们身体存在的节奏性。在一些前文字文化中，节奏高度发达，以至于西方音乐家无法再现它的复杂性。格罗夫纳·库珀（Grosvenor Cooper）和伦纳德·迈耶（Leonard Meyer）都是芝加哥大学的音乐学教授，他们在合著作品《音乐的节奏结构》（*The Rhythmic Structure of Music*）中写道：

> 研究节奏就是研究所有的音乐。节奏既组织了所有创造和塑造音乐过程的元素，本身也由这些元素组成。[15]

我们理所当然地认为，外界施加的节奏会影响我们组织自己动作的能力。例如，军乐队演奏进行曲可以让我们大步前进，也可以减少疲劳。

戴维是一名6岁的自闭症男孩，患有慢性焦虑症，视觉-运动协调能力也很差。近9个月来，人们一直在努力教他系鞋带，但都是徒劳。然而，人们发现戴维的听觉-运动协调能力很好。他能在鼓上敲出相当复杂的节奏，显然很有音乐天赋。当一名学生治疗师将系鞋带的过程融入一首歌之后，戴维在他第二次尝试时成功了。

> 歌曲是时间的一种形式。戴维与这个因素有着特殊的联系，当系鞋带的过程被有节奏地组织成一首歌的时候，他就能理解这一过程了。[16]

对那些由神经疾病引起运动障碍的患者来说，音乐有时能产生惊人的影响。有些患者可以在音乐声中做出随意运动，而

在没有音乐的时候就无法做到。震颤麻痹（又称帕金森病），会导致患者无法协调和控制自主运动。神经学家奥利弗·萨克斯（Oliver Sacks）在他关于脑炎后帕金森病患者的著作《睡人》（*Awakenings*）中描述了一名反复发作"危机"症状的患者，其特征是极度兴奋、无法控制动作、强迫性地重复词和短语等症状。萨克斯博士写道：

到目前为止，音乐是治疗她"危机"的最好方法，它的效果几乎是不可思议的。一分钟前，D小姐还身体紧缩、拳头紧握、动弹不得，或者抽搐、痉挛、含糊且急促地说个不停——就像一枚人体炸弹；而紧接着，随着音乐从收音机或留声机中传出，D小姐突然摆脱了她的自动症，微笑着"指挥"着音乐，或者随着音乐起舞，所有阻滞性或爆发性的身体现象完全消失了，取而代之的是她那流畅的动作和愉悦的放松状态。[17]

萨克斯博士后来还提到一些更极端的案例："音乐的治疗作用是非常显著的，它可以让本不可能动弹的人轻松地移动。"[18]他有一位患者曾经是教音乐的，当她被疾病折磨得僵直静立时，她会一直无助地动弹不得，直到能够回忆起年轻时听过的曲子。它们会突然释放她再次移动的能力。

幸运的是，引起这种帕金森病的昏睡性脑炎已经基本消失了；如今只有零星病例记录在案。但帕金森病在老年人中依然很常见，据说50岁以上的每200人中就有1人患有此病。这源于黑质细胞的丧失——黑质是大脑中产生多巴胺的部分，而多巴胺是一种化学神经递质，将神经冲动从大脑传递到随意肌。

令人高兴的是，我们大多数人听音乐并不是为了治疗神经疾病；但音乐对身体的影响是毋庸置疑的，而且正如我们所看到的，这些影响可以在完全正常的人身上测量出来。

有时，音乐对大脑的影响可能与治疗相反。在极少数情况下，音乐可以引起癫痫发作。神经学家麦克唐纳·克里奇利（Macdonald Critchley）描述了一名完全由音乐引起癫痫发作的患者。播放柴可夫斯基的《花之圆舞曲》(*Valse des Fleurs*)引起了患者情绪不良应激反应，接着是典型的癫痫大发作（grand mal）——伴有痉挛性运动，嘴唇起泡和发绀。[19]这种发作毫无疑问是"有机的"，也就是说，是音乐作为一种身体刺激直接作用于大脑的结果，而不是继发于音乐对情绪的影响。这一点可以通过在痉挛发作时用脑电图记录患者大脑的电活动显示出来。

在音乐源性癫痫的病例中，大多数癫痫发作是由管弦乐队演奏的音乐引起的。较少见的是乐器独奏，如钢琴、风琴或铃声，也都有可能引起癫痫发作。在罕见的情况下，即使是回忆音乐旋律也能产生足够的刺激。音乐源性癫痫引起了许多尚未解决的神经系统问题，在此不适宜讨论。但这一罕见的现象令人信服地证明了音乐对大脑有直接的影响。

音乐和语言反映了大脑两个半球的各司其职。尽管有相当多的重叠——就像大脑的许多功能一样，但语言主要由左脑处理，而音乐主要由右脑扫描和欣赏。与其说文字和音乐之间有功能的划分，不如说是逻辑和情绪之间存在着功能的划分。当文字直接与情绪联系在一起时，就像诗歌和歌曲一样，是右脑在起作用。左脑负责处理的是包含概念思维的语言。这两个半球之间的差异可以通过多种方式表现出来。

让大脑的一个半球镇静下来，同时让另一个半球保持正常的警觉状态，这是可能的。如果将巴比妥酸盐注射进左侧颈动脉，使大脑左半球处于镇静状态，那么受试者虽然不能说话，但仍可以唱歌。如果注射进右侧颈动脉，受试者就不能唱歌，但可以正常说话。口吃的人之所以有时能把说不好的句子唱出来，大概就是因为口吃模式被编码在左脑，而唱歌主要是右脑活动。

大脑不同部分的电活动可以通过脑电图记录下来。可以证明的是，如果给6个月大的婴儿播放讲话录音，那么婴儿的左脑会比右脑显示更多的电活动；如果播放音乐录音，右脑就会表现出更强的电反应。

如果用耳机在左耳和右耳同时播放不同的旋律（所谓的"双耳分听"），左耳机听到的旋律会比右耳机听到的旋律更容易被回忆起来。这是因为左耳更多接受右脑的支配，而右脑对旋律的感知比左脑更高效。如果以同样的方式呈现话语，则结果相反，因为左脑专门处理语言。

经历过脑部损伤或疾病的患者可能会在失去了理解或使用语言能力的情况下保留音乐技能。伟大的苏联神经心理学家A. R. 鲁利亚（A. R. Luria）研究了一位名叫维萨里翁·舍巴林（Vissarion Shebalin）的苏联作曲家，后者在中风后患上了严重的感觉性失语症；也就是说，他无法理解话语的含义。然而，他继续教授音乐，并创作了被肖斯塔科维奇认为非常出色的第五部交响曲。[20] 鲁利亚研究了多年的另一个著名患者是扎泽茨基（Zasetsky），后者在第二次世界大战期间受了严重的枪伤，左脑严重受损。他理解和使用语言的能力受到了严重损害，还丧失了其他许多大脑功能，进而空间感知严重扭曲、记忆支离

破碎。然而，他还是像受伤以前一样喜欢音乐，很容易记住歌曲的旋律，而不是歌词。[21]

霍华德·加德纳记述了一位美国作曲家的案例。这位作曲家患有一种导致长期阅读困难的失语症，尽管不懂印刷文字的意思，但他在阅读乐谱方面没有什么困难，而且能够像患失语症之前一样作曲。[22]

在奥利弗·萨克斯的作品《错把妻子当作帽子》(*The Man Who Mistook His Wife for a Hat*)中，一位患有脑病的音乐家，正如书名所示，虽然能视物，却无法识别物体的基本性质。然而，他的音乐才能并没有受到损害：事实上，他只有唱着歌才能完成穿衣服、吃饭或洗澡这些日常活动。音乐成了他构建外部世界或从中寻找意义的唯一途径。[23] 这个案例可以与前面描述的自闭症男孩戴维的案例共同启发我们。

在其他动物中，大脑偏侧化的例子非常少，不过有趣的是，鸟啭是一个例外。在鸟类中，左舌下神经的功能对鸣啭至关重要。

大脑半球专业化分工的发展必然与语言作为一种独特的人类现象的发展有关。语言不仅是人类交流的优越手段，也是理解和思考世界的重要工具。我们不一定用语言思考。对信息的扫描和分类作为创造过程的一部分在潜意识中进行，当然也可以在睡眠中发生。所以没有理由将"思考"一词的使用局限于有意识的深思熟虑。但是，如果我们要阐明思想，并把它们表达出来，传递给我们的同伴，就必须将它们转化成话语。虽然大脑的两个半球似乎都能对语言进行理解，但用话语阐明思想和创造新句子是左半球的功能。

值得注意的是，右脑受损的儿童可能有阅读能力，但不善于与人交流自己的感受。他们讲话时通常语气平淡乏味，缺乏感情和语调——这两者在早期被认为是母亲和婴儿之间交流的重要方面。

可能存在这样一种情况：当听者对音乐的理解变得更加老练和挑剔时，对音乐的感知部分会转移到左脑。然而，当文字和音乐紧密联系在一起时，就像歌曲中的歌词一样，两者似乎作为同属一个心理完形的部分共同存在于右脑中的。因为歌词的顺序是固定的，所以不需要左脑的创新语言能力。

音乐天赋是多种多样的，并不总是同时存在于同一个人身上。音乐兴趣和音乐才能之间常常有很大的差异。许多人把音乐视作生命中不可或缺的部分，为了成为作曲家或演奏家而奋斗多年，却徒劳无功。那些在音乐天赋测试中表现出听觉天赋的人，却不一定对音乐很感兴趣。音乐教师们一致认为，在音乐领域，随着孩子年龄的增长，热情对成功的影响会越来越关键。有音乐天赋但对音乐兴趣有所下降的孩子可能无法充分发挥他们的潜力。[24]

我的印象（仅仅是印象）是，兴趣和天赋之间的差异在音乐领域会比在其他领域中更常见。例如，没有数学天赋的人很少渴望成为数学家，但常常有音乐发烧友很遗憾地承认自己缺乏音乐天赋。

关于音乐的兴趣和天赋之间的差异可以用大脑半球专业化分工来解释。我们已经注意到，对音乐的评论性欣赏主要是大脑左半球的功能。不管接受过什么样的训练，在音乐天赋测试中得分高的人往往表现出左脑优势。[25] 也许对音乐的情绪反应

主要集中在右脑，而执行能力和评论分析是左脑的功能。斯洛博达（Sloboda）引用了一位左脑受损的小提琴家的例子，后者在其他能力受损的情况下保留了一些音乐能力。要在音乐所需要的各种技能之间建立神经学上的关联，还需要进行大量的进一步研究。但可以肯定的是，大脑中不存在一个储存所有这些技能的中枢。

正如我们前面指出的，哲学家和科学家使用的语言都是中立和客观的，他们会避免使用个人的、特殊的、情绪化的、主观的表达。难怪语言主要位于大脑中与音乐表达相隔绝的部分。虽然我们完全有可能从纯粹客观的、理智的角度来研究音乐，但仅靠这种方法是不够的。

任何理解音乐本质的尝试都必须考虑它的艺术表现层面，而且需要考虑这样一个事实：大脑中负责音乐情绪影响的部分与负责欣赏音乐结构的部分是截然不同的。从同一受试者身上采集的血压、呼吸、脉搏等由自主神经系统控制的生理机能的记录显示，当受试者完全沉浸在音乐中时，记录生理唤醒证据的追踪图出现了明显的变化；然而，当受试者采取分析和批判的态度时，这些变化就不明显了。[26]

这客观地证实了艺术史学家威廉·沃林格（Wilhelm Worringer）著名的二分法思维：抽象与移情；这些范畴既适用于音乐，也适用于他主要关注的视觉艺术。[27] 沃林格认为现代美学是基于沉思主体的行为。如果一个人要欣赏一件艺术品，他就必须全神贯注，使自己融入其中。但这种对作品的移情认同只是接近它的一种方式。另一种是通过抽象的方式。审美也可以发现形式和秩序，但需要从作品中分离出来。这两种态度与

外向和内向有关。对个体而言，一种态度通常占主导地位，但如果被夸大，就会导致相互误解。对音乐作品的移情可能会使听者在情绪上过分卷入其中，以至于不可能进行批判性的判断。相反，一种完全理智的、超然的方法又可能会使欣赏音乐的情绪意义变得困难。心理学和美学上的争论层出不穷，因为每个参与者都声称自己采取的态度才是唯一有效的。

虽然欣赏音乐作品必然涉及对形式和表现内容的感知，但有趣的是，这两者可以被人为地分开。许多年前，我曾充当一名同事的"小白鼠"，当时他正在研究一种迷幻药（麦司卡林）的药效。在药物的影响下，我听着收音机里的音乐。效果是我的情绪反应增强了，但对形式的知觉消失了。迷幻药使莫扎特的弦乐四重奏听起来像柴可夫斯基的一样浪漫。我意识到传到我耳边的声音很有节奏、很响亮，意识到琴弓摩擦着琴弦，意识到情绪受到了直接的触动。相比之下，我对形式的鉴赏力受到了极大的损害。就算旋律重复，我也每次都会感到惊讶。不同的旋律可能各自引人入胜，但它们之间的关系已经消失了。剩下的只是一系列彼此没有关联的曲调：一种愉快的体验，但也被证明是令人失望的。

对迷幻药的反应使我确信，就我个人而言，大脑中与情绪反应有关的部分不同于感知结构的部分。有证据表明，每个人都是如此。这两个部分都为欣赏音乐所需要，尽管其中之一可能在特定场合下占主导地位。

在对形式和结构的知觉方面，值得注意的是，听觉器官本身主要与对称有关，而且与平衡密切相关。内耳迷路包含着复杂的前庭器官，它引导我们感受重力方向，并通过感知加速、

减速、旋转角度等信息来提供有关我们自己身体位置的重要信息。如果我们想要控制自己的运动并将其与环境的变化联系起来，这种内部反馈是必需的。它也使我们的直立姿势成为可能。只有始终知道身体向前后左右的倾斜程度，我们才能保持平衡。向一个方向倾斜会立即引起代偿性肌肉反应，防止我们摔倒并恢复平衡。

从进化的角度来看，前庭器官的形成早于听觉系统。虽然这两个系统在功能上是分开的，但分别传递来自前庭器官和听觉器官的信息的前庭神经和耳蜗神经是紧密配合的。

听觉系统被设计用来记录被我们感知为声音的空气中振动的性质和位置。经验告诉我们哪些声音是危险的或有威胁的，哪些声音可能是无害的。我们通过转动头，使进入每只耳朵的声音音量相同，就能准确地确定声音来源的方向。听觉和方向感紧密相连。

我们习惯于认为视觉是我们学习如何找路的主要感官，以至于容易忘记听觉也可以通过这种方式发挥作用，特别是在盲人身上。与特定区域的重复视觉接触会被内化为画面，可以在任何时间、任何地点被回忆起来。盲人的手杖提供了一张基于声音变化的即时环境的听觉地图，这种声音变化也被内化为一种图式。

经历过晕船或醉酒的人都知道，平衡感的受损是非常难受的。相反，任何能增强我们安全平衡和运动控制感的东西都会提高我们的幸福感。行进中的士兵对称地摆动手臂，而且在音乐的配合下会做得更好。音乐可以调节我们的肌肉系统，我相信它也能为我们的精神内容赋予秩序。一个原本通过施加对称

性来告知我们空间关系的感知系统，可以被整合并转化为一种构建我们内心世界的方式。例如，那些把句子"听"得像被大声朗读一样的作家，往往能比那些仅仅看到句子的人写出更好的散文。

柏拉图时代的希腊人认为正确类型的音乐是一种强有力的教育工具，它可以改变学习者的性格，使他们倾向于内在的秩序和和谐。同样，错误类型的音乐可能会产生严重的不良影响。柏拉图和亚里士多德都同意这种观点，尽管他们并不总是一致地认为哪种类型的音乐是有益的，哪种是有害的。柏拉图在著作《理想国》中借苏格拉底之口说：

> 亲爱的格劳孔啊！也就是因为这个缘故，所以儿童阶段文艺教育最关紧要。一个儿童从小受了好的教育，节奏与和谐浸入了他的心灵深处，在那里牢牢地生了根，他就会变得温文有礼；如果受了坏的教育，结果就会相反。再者，一个受过适当教育的儿童，对于人工作品或自然物的缺点也最敏感，因而对丑恶的东西会非常反感，对优美的东西会非常赞赏，感受其鼓舞，并从中吸取营养，使自己的心灵成长得既美且善。对任何丑恶的东西，他能如嫌恶臭不自觉地加以谴责，虽然他还年幼，还知其然而不知其所以然。等到长大成人，理智来临，他会似曾相识，向前欢迎，因为他所受的教养，使他同气相求，这是很自然的嘛。⊖, 28

柏拉图并不反对严格的审查制度，他想要从音乐风格的理想国中驱逐那些悲伤、哀怨或与懒惰和醉酒有关的音乐风格。

⊖ 引用郭赋和、张竹明译本。——译者注

只有两种风格的音乐是可以被接纳的：一种是在战斗或经历不幸的时候使用的，用来增强一个人的决心；另一种是在和平时期使用的，用来寻求以温和的方式劝说他人，或者以同样和谐的方式听从劝说。这样的音乐可以用来表现人的谨慎和节制。

就让我们有这两种曲调吧。它们一刚一柔，能恰当地模仿人们成功与失败、节制与勇敢的声音。[29]

正如格劳孔所指出的，在常用的音乐模式中，可用的只剩下弗里吉亚调式和多利亚调式。希腊人使用的"调式"一词很难用现代术语准确定义，因为它既指音阶，也指旋律的类型；但总体意义是很清楚的。

亚里士多德认为：

当人们听到一种叫作混合利底亚调式的音乐时，他们就倾向于悲伤和庄严；但听别的音乐，比如松散调式的音乐时，他们的心境会更加放松。我想，在这两者之间，只有多利亚调式才会产生一种特别平静的感觉，而弗里吉亚调式会使人陷入疯狂的兴奋之中。[30]

事实上，亚里士多德认为苏格拉底同意在多利亚调式中加入弗里吉亚调式是错误的，因为后者认为这种模式太过狂欢和情绪化。出于教育目的，亚里士多德推荐了利底亚调式，因为它能将秩序和教育的影响结合起来。

根据伟大的古典学者 E. R. 多兹（E. R. Dodds）的说法，弗里吉亚调式既用于古代的酒神仪式，也用于后来公元前 5 世

纪的狂欢仪式。两者似乎都是基于"净化"(catharsis)的概念：也就是说，如果个人暂时摆脱所有的抑制，以一种狂喜的方式"释放"，那么他就可以消除非理性冲动或者治愈内心的疯狂。[31]

柏拉图既保守又严厉。苏格拉底说这是必要的：

> 他们必须始终守护着它，不让体育和音乐翻新，违犯了固有的秩序……因为音乐的任何创新对整个国家是充满危险的，应该预先防止。因为，若非国家根本大法有所变动，音乐风貌是无论如何也不会改变的。这是戴蒙说的，我相信他这话。[㊀,32]

我们可能不同意希腊人的观点，即特定的调式会对听众产生不同的影响。但我们认识到，当一些作曲家想要表达特定的情感时，他们会习惯性地选择特定的调式。人们普遍认为，莫扎特用 G 小调来表达悲伤或忧郁，例如他的钢琴四重奏 K.478、弦乐五重奏 K.516、交响曲 K.183 和交响曲 K.550。乍看之下，希腊人所持的把某些调式和特定的情绪联系起来的观点也许与我们的看法并没有太大的差别。

柏拉图预见了，或者可能发明了"健全的心灵寓于健全的身体"（mens sana in corpore sano）的概念，这成了英国公立学校教育的目标。我们所需要的是身体和精神之间的适当平衡。他认为单纯追求体育运动的人会变得暴力和野蛮，而只接触音乐的人会变得软弱无力。柏拉图认为人性有两个层面——精神层面的和哲学层面的，分别服务于体育和音乐。

> 那种能把音乐和体育配合得最好，能最为比例适当地把两者

㊀ 引用郭赋和、张竹明译本。——译者注

应用到心灵上的人，我们称他们为最完美最和谐的音乐家应该是最适当的，远比称一般仅知和弦弹琴的人为音乐家更适当。⊖, 33

几个世纪后，历史学家爱德华·吉本（Edward Gibbon）使用了类似的二分法。事实上，他可能是从柏拉图那里学来的。

在最善良和最自由的性格中，我们可以区分出两种非常自然的倾向：爱享乐和爱行动……因此，我们可以把大多数令人愉悦的品质归因于对享乐的热爱，把大多数有用和可敬的品质归因于对行动的热爱。这两者应该统一和协调的性格似乎构成了人性最完美的概念。[34]

柏拉图在《蒂迈欧篇》（*Timaeus*）中写道：

所有可听见的乐声都是为了和谐而赐予我们的，这种和谐的运动类似于我们灵魂中的轨道，并且正如所有善于运用艺术的人所知道的那样，这种和谐是不能像人们通常认为的那样，用来给予非理性的快乐的，而是作为天赐的盟友，将我们灵魂运行中的所有不和谐变为秩序与和谐。节奏同样是来自同一个神圣的源泉，以同样的方式帮助我们。[35]

士麦那的席恩（Theon of Smyrna）是一名柏拉图主义者，他在公元115年到140年之间非常活跃。他写了一篇关于算术、天文学与音乐和声理论的论文，他称其为"对了解柏拉图很有用的数学"。

⊖ 引用郭赋和、张竹明译本。——译者注

柏拉图在许多方面都追随毕达哥拉斯学派，他们称音乐为对立的和谐，是不同事物的统一、冲突元素的调和……正如他们所说的，音乐是自然界万物之间达成一致的基础，是宇宙中最佳统治的基础。它通常以宇宙的和谐、国家的合法治理和家庭的合理生活方式为外表。它使我们团结在一起。³⁶

毫无疑问，柏拉图和亚里士多德都算是世界上最聪明的人。他们对物理宇宙的看法已经被现代科学发现所取代，正如牛顿的发现一样。但音乐和艺术是另一个类别。与科学不同，艺术没有被取代，有关艺术的意义和重要性的观点也没有被取代。过去的伟大音乐在今天依然伟大。巴赫的《B小调弥撒曲》（*Mass in B minor*）并没有被贝多芬的《庄严弥撒曲》（*Missa Solemnis*）所取代。巴托克的四重奏并没有取代贝多芬的四重奏。现代的音乐杰作丰富了我们的感受力，但是它们并未超越或取代之前的杰作。柏拉图和亚里士多德对音乐和其他艺术的看法并不过时。它们不像物理世界的理论那样，可以被证明或被推翻。它们在今天仍然值得批判性的评价，就像它们刚刚问世时一样。虽然当今的科学发现已经取代了希腊人对宇宙的看法，但希腊人对音乐的看法可能比我们的更接近真理。

如今，音乐对我们来说唾手可得，以至于我们认为这是理所当然的，并且可能低估了它的力量。有些调式应该被禁止，有些调式应该被推广——这种想法在我们看来似乎很可笑。在英国，我们无法想象我们的统治者会禁止某个音阶或调式，部分原因是我们会认为这是对个人自由的无端干涉，但也因为，正如我在引言中所指出的，音乐很少被不是音乐家的政治家和教育家认真对待。在其他地方并非总是如此。在艾伦·布卢姆

（Allan Bloom）抨击美国教育的名作《美国精神的封闭》(*The Closing of the American Mind*)中有一章是关于音乐的，在这一章中，对于摇滚乐对学生的影响，作者表达了相当大的忧虑。布卢姆认识到，伟大的音乐具有强大的教育力量，他担心摇滚乐会使人们对其他音乐失去兴趣或需求感。

音乐的力量，特别是当与其他有感染力的事件结合在一起时，可能会给人留下惊人的印象。在1936年的纽伦堡集会上，民众雷鸣般的欢呼声最终淹没了为希特勒演奏的军乐队的音乐声。这些乐队早在希特勒出场之前就已经在那里了，他们为希特勒的出场吸引了无数目光，把人群聚集在一起，唤起人们的期望，为希特勒的自吹自擂造势，让人们相信，一个小资产阶级的失败者已经把自己变成了救世主。希腊人认为音乐既可以用于善的目的，也可以用于恶的目的，这是对的。毫无疑问，通过煽动人们的情绪，通过确保这些情绪一起而不是各自达到顶点，音乐可以极大地导致批判性判断丧失，使人盲目地屈从于当下的感受，这是群体行为的一个非常危险的特征。

想必卢梭不会惊讶于希特勒的演讲风格，因为这符合他对口语发展的看法。有趣的是，在纽伦堡集会上，就像在其他许多场合中一样，希特勒的话语并不是为了传达信息，而是带有一种念咒或吟诵的性质。希特勒的声音刺耳且没有音乐感，但他使用的语言就像宗教仪式使用的一样。正如历史学家和德语学者J. P. 斯特恩（J. P. Stern）在他对这次纽伦堡集会的极具洞察力的描述中所指出的，希特勒使用了一种近乎引用《圣经》文本的演说风格。

从理智的角度来看，那篇演讲是垃圾。但从情绪上考虑，它的影响是压倒性的。集会中的音乐、旗帜、探照灯和游行队伍已经引起了人们的注意，而希特勒继续用语言来加强这些效果。他既唤醒了观众的情绪，又让他们同时体验到同样的或非常相似的情绪。希特勒使用的不是用于抽象思维或信息交换的概念性语言。它是一种洗脑式说服的浮夸言辞，利用了人类对归属感的基本需求。尽管希特勒的声音刺耳，措辞粗俗，但他那蛊惑人心的风格却像某些音乐一样打动了观众。似乎卢梭是对的，莫里斯·克兰斯顿在为卢梭所立的传记中引用了他的断言："最早的语言……是吟唱的；它们旋律优美，富有诗意，而非平淡实用。"[37]

希特勒对理查德·瓦格纳（Richard Wagner）音乐的喜爱从人生早年就开始了，一直持续到他与纳粹德国共同覆灭。如果他情绪低落，他的朋友兼财政后盾汉夫施滕格尔（Hanfstaengl，也是一位钢琴家）就会为他演奏一些瓦格纳的曲子，而他会回应说"就像兴奋剂一样"。[38] 有趣的是，希特勒最喜欢的作曲家是公认的最能让人情绪激动的作曲家，因为希特勒的演讲就是这样的。一些听过希特勒演讲的人，如果还在世，在回想起当年对他演讲的情绪反应时，肯定会感到恐惧。我猜，参加纽伦堡集会这样的活动时，只有极度超然的、思想独立的知识分子，才能做到不被希特勒迷得神魂颠倒。

现今，我们开始了解了音乐对人类的一些生理机制产生的影响。但人类的大脑是非常复杂的，我们关于音乐如何影响大脑的知识还很有限。我们知道，大脑发育部分取决于它所受到的外部刺激。因此，接触一些结构比较复杂的音乐有助于神经

网络的建立，从而提高大脑功能，这种假设并不让我感到惊讶。虽然这一点尚未得到证实，但我们可以确信，柏拉图和亚里士多德是正确的。音乐是一种强大的教育工具，它可以用于好的方面，也可以用于坏的方面，而我们应该确保社会中的每个人都有机会接触各种各样的音乐。

Music
and
the Mind

第3章

音乐的基本模式

> 音阶不是单一的，不是"天然的"，甚至不一定基于由亥姆霍兹（Helmholtz）研究出的声音构成法则，音阶是非常多样化且富于变化的人造物。
>
> ——亚历山大·J. 埃利斯
> （Alexander J. Ellis）[1]

第 3 章 音乐的基本模式

在第 1 章中，我们讨论了音乐是一种植根于人类的本性、与外部世界联系并不密切的艺术形式。因此，不同的文化创造了不同的音乐，就像创造了不同的语言一样。虽然民俗音乐学家可以不厌其难地学习理解和欣赏另一种文化的音乐，但这可能比彻底掌握一门外语要难得多。即使在欧洲范围内，我们也不能确定是否真正理解了几百年前的作曲家想要表达的情感，或许我们只是在按照现代人的理解方式欣赏古典音乐。

正如我们的音乐会曲目单所显示的那样，大多数西方国家的听众都只钟爱那一小段时期的音乐，即大约从 17 世纪中期到 20 世纪中期的古典音乐。举办一场只有现代主义音乐的音乐会通常会亏本。在过去的 50 年里，17 世纪以前创作的音乐也变得相当受欢迎，但主要满足的还是专业听众的喜好。尽管这种局限性令人有些遗憾，但我们很难责怪普通听众不愿尝试新鲜事物。毕竟在那 300 年里，作曲家们创作了非常多的好音乐，积累成了一个几乎取之不尽、用之不竭的宝库，供思想传统的听众去探索。

据说 J. S. 巴赫在 5 年内创作了 5 组康塔塔（cantata），每逢星期日和宗教节日便创作一首；也就是说，总共大约有 300

首曲子。其中约 2/5 已经失传，但有 199 首流传了下来。此外，还有相当多的世俗康塔塔。自 1829 年门德尔松对《马太受难曲》（St Matthew Passion）的著名表演让巴赫被"重新发现"以来，巴赫的声望一直在增长，尽管如此，对巴赫所有的康塔塔都了如指掌的乐迷依然寥寥无几。这些康塔塔可能足以被认为是一个作曲家一生的作品；但是，听众都知道，这仅仅是巴赫成就的一部分。巴赫还有键盘独奏、键盘协奏曲、管弦乐组曲和协奏曲、管风琴音乐、《B 小调弥撒曲》和几部受难曲——作品清单几乎是无穷无尽的。许多学者毕生致力于研究巴赫的作品。

与巴赫一样高产的音乐家还有海顿。汉斯·凯勒（Hans Keller）告诉我们，海顿的弦乐四重奏中有 45 部都是大师级的杰作，[2] 当然还有更多让人百听不厌的作品。他有 104 部交响曲、30 多部钢琴三重奏，以及其他堆积如山的优秀音乐作品。除了 H. C. 罗宾斯·兰登 (H. C. Robbins Landon) 以外，可能没人能数得清海顿的全部作品。

莫扎特如果和海顿一样长寿，也许也会像海顿一样高产，留下更多的音乐。但事实上，他的作品数量已经多到很少有学者敢称自己了如指掌了。既然已经坐拥如此丰富的珍宝，为什么还要冒险进入未知的领域呢？

我不是在为一般听众的音乐守旧性辩护，只是想解释这些事实。相比于从儿时起就熟悉的音乐，较晚接触的音乐会更难理解，欣赏要求也更高。而且不同于专业音乐家，一般听众欣赏和理解它们的难度会更大。

我希望音乐能成为一种通用的语言，就像作曲家珀西·格

兰杰（Percy Grainger）所期望的那样。音乐教育的内容也包括打破我们的桎梏，不再故步自封。约翰·布拉金曾表示，他花了很多年才搞懂文达的音乐，然而他在《音乐通识》（*A Commonsense View of All Music*）的结尾写道：

> 格兰杰提出音乐的"具有普遍性的前景"，并认为音乐在未来会成为通用的语言。这是可能的，因为人类所拥有的脑力和心智可以超越不同音乐世界的文化表象，能够感受到赋予音乐以情感的共通人性。因此，当人们熟悉各种音乐艺术表现形式后，音乐就可以成为一种通用的语言，通过个体的转化成为"世界和平和人类统一的工具"。[3]

这在我看来是一种永远无法实现的乌托邦幻想。对于任何一个人来说，仅仅了解自己文化中所有种类的音乐都是很困难的，更不用说掌握各种艺术音乐的表现形式了。正如认识布拉金的人所了解的那样，他被那种普遍的手足之爱的原型所吸引，这种原型曾激发了许多政治运动，但到目前为止，其中大多以失败而告终。在文达的经历使他相信，西方的个人主义社会是建立在异化而非合作的基础上的。

但我们必须回到音乐是否通用的问题上。如果音乐具有特异属性，那么音乐作品一定有共同的人性基础，就像语言一样。问题在于这种相互关系的程度，更具体地说，音乐究竟是人类的人为艺术，还是像某些学者认为的那样，它的根源比语言更深，是自然世界的衍生物。

我认为音乐起源于人类的大脑，而不是自然世界。由于一些非常杰出的音乐家并不这么认为，所以我不得不使用一些专

业术语和论据来支持我的观点。如果有读者觉得这个部分读起来无聊，可以跳到本章结尾的结论部分。

许多著名的作曲家，包括伦纳德·伯恩斯坦（Leonard Bernstein）、海因里希·申克（Heinrich Schenker）、保罗·欣德米特（Paul Hindemith）和德瑞克·库克（Deryck Cooke），不仅肯定了音乐通用性的存在，而且进一步断言，西方的调性系统是以自然音阶⊖和大三和弦为基础的，是直接从声学原理（可以用数学方法来证明，而不是人造的）推导出来的。这些原理的来源据说是毕达哥拉斯的发现和自然泛音列。这种认为西方音乐系统是基于通用性的观点，仅占主导地位不到3个世纪，这种说法是有问题的，也很狭隘。

所有的音乐系统首先确定的音程都是八度。当一个男低音唱低于c1的c，一个男高音唱c1，一个女高音唱高于c1的c2时，人们会认为出他们唱的是"同一个音"，尽管这三个音高相差甚远。事实上，这三个C音的频率在数学上是相关的，在每种情况下只需把频率翻倍，比例是2∶1。这个声学真理据说是毕达哥拉斯在公元前6世纪发现的：如果在中间点"定住"一根绷紧的弦，然后拨动半根弦，发出的声音就会比弦整体振动所发出的声音高一个八度。八度本质上包含了音乐中使用的所有声音，它们之间的音乐关系使毕达哥拉斯原理得以确立。

八度是一个声学真理，可以用数学来表达，而不是由人类创造的。进行音乐创作需要把八度视为最基本的音乐关系，如之前所提到的男低音、男高音、女高音的"同音"现象。当作曲家对八度进行细分时，音乐就开始偏离数学和自然了。

⊖ 西方艺术音乐的基础音阶。

毕达哥拉斯又把弦分成三段，拨动三分之二的弦，由此产生的音高差是五度，即频率比是 3∶2。五度是八度的第一次细分，被确定为一个固定的音程。把弦分成四段，拨动四分之三（频率比是 4∶3）时得到的音高差就是四度。

欣德米特指出，八度音并不难唱，因此未经训练的人也知道他们唱的是同一个音。他还认为，五度和四度音是歌唱者最容易、最自然地唱出的。

研究进一步发现，音程的演唱难度与其数值比例成正比，也就是说，一个音程越容易演唱，其数值比例就越小。[4]

正如威廉·波尔（William Pole）所说：

由毕达哥拉斯确定的这三个音程一直是音乐中最重要的音程。[5]

亥姆霍兹认为，演唱技巧不是很娴熟的歌手如果发现自己的音域不能驾驭歌曲的话，通常会本能地选择五度。波尔博士说，1885 年圣诞节时，他曾在伦敦听到一群街头歌手以这种方式表演。当一个男中音以 G 大调唱《牧人闻信歌》（While Shepherds Watched Their Flocks）的旋律时，一个女人和三个孩子提高五度为他伴唱。有观点认为五度是八度的"天然"细分，看起来确实很有说服力。

从 c1 向上数一个五度和从 c2 向下数一个四度是一样的，从 c1 向上数一个四度和从 c2 向下数一个五度也是一样的。一个八度是由一个五度加上一个四度构成的。迄今为止，对八度

的细分即使是不规则的，它似乎也是基于数学事实的，而不是由人类构建的。纯五度和纯四度可以在许多不同的音阶中找到。既然对八度的这些细分直接来自毕达哥拉斯发现的四度和五度的频率比，那么"自然大调音阶的起源既古老又根植于自然现象"的说法似乎是值得支持的。

然而，自然大调音阶与数学上构建的音阶有明显不同。波尔博士写道：

> 自然音阶是约定俗成的、人造的一串音符，而不是像许多人所以为的那样，受自然、物质或生理法则支配——如果是这样的话，人们会期望它是完美的。然而从性质和构造来看，它本质上并不完美。[6]

此外，自然大调音阶与毕达哥拉斯细分音程之间的关系，并不适用于各种形式的小调音阶（自然小调、和声小调和旋律小调），这些小调一直流传至今，在这一点上无须进一步加以区分。

事实上，所有音阶都是随意的发明，受到一个八度内各音间关系的支配。采用十二平均律，将八度人为分为十二个等分的半音，使西方调性音乐与自然音乐的距离进一步拉大。这种调音系统是由马林·梅森（Marin Mersenne）在1636年发明的，但大约过了两个世纪才得到普及使用。㊀结果是，由于半音之间的音程是相等的，其与毕达哥拉斯音阶，以及数学上精确比例的关系就被破坏了。我们的耳朵已经习惯了与自然毫无关系的音阶。认为自然音阶起源于自然法则的说法是站不住脚的。

㊀ 目前广受认可的观点是，十二平均律是由明朝学者朱载堉于1584年首创的。——译者注

十二平均律也削弱了不同音调的个性，对这一点，中世纪的音乐家已经有所觉察。布索尼（Busoni）指出：

我们教学生24个大小调，但事实上我们所掌握的调只有两个：大调和小调。其余的只是移调……但是，当我们认识到大调和小调构成一个具有双重意义的整体，而24个大小调只不过是最初两个调分别的11个移调变体时，我们就能无拘无束地感觉到我们的调（调性）系统是统一的。"相关调"和"外来调"的概念消失了，整个复杂的音级和关系理论也随之消失了。我们只有一套单一的音调。[7]

音阶是高度人为的产物，声学定律可能与音阶的构建完全无关。音阶的数量是无法计算的：如果说每个音阶都是一种可供欣赏的音乐的基础，就没有理由声称任何一个音阶，比如我们的自然音阶，是更优越的。正如波尔博士所写：

许多人，包括一些有思想的音乐家，倾向于认为我们现在的自然音阶中的音符序列源于自然法则。对他们来说，唱出音阶是一件很自然的事，他们认为是某种自然本能促使他们采用这种音符的序列，因为它们特别悦耳、令人愉悦。

然而，这完全是一种错觉。唱音阶的冲动只来自教育和习惯；从我们开始学习音乐以来，它就给我们留下了深刻的印象，我们在生活中所听或所做的一切都有助于保持这一印象。[8]

许多不同的音阶在世界不同的地区和不同的历史时期被使用过。五声音阶，即只使用一个八度内的五个音（例如钢琴上的黑键），是世界上许多非西方文化音乐的基本音阶，也是凯尔特

民间音乐的基础。德彪西大量使用的全音音阶，在一个八度内由六个音组成，相邻的音程都是全音。印度音乐使用的音阶将八度分成小于半音的音程。爪哇音乐使用两种不同的音阶：一种叫斯连德罗（Slendro），它将八度分为音程大致相同的五声音阶；另一种叫陪罗格（Pelog），它将八度分为音程大小不一的七声音阶。

自然音阶是西方调性系统的支柱之一；大三和弦是另一支柱。对大多数西方听众来说，大三和弦构建了乐曲的"家"。在一部古典音乐作品中，它是我们出发和返回的地方。

一个有调性的作品必须从表明主音的中心位置开始，并以此方式结束；因此，乐曲开头和结尾的主音是唯一的完全协和音程（consonance），中间的一切旋律相对于主和弦来说都可以被认为是不太协和的（dissonant）。[9]

然而，在16世纪之前，作品的最后一个和弦通常不包含三度音。

三度音当然不会出现在复调刚开始出现的时期。平行奥尔加农（parallel organum）由两个或四个声部组成。主声部演唱主旋律，奥尔加农声部（vox organalis）常以四度音重复主声部，有时也会用五度音和八度音。这是从单音音乐中自然发展出来的；部分原因是毕达哥拉斯的四度和五度被认为是基于简单频率比的纯音程，部分原因是男低音、男高音、女低音和女高音的正常音域大致分别间隔着一个四度或五度。在中世纪早期，四度、五度和八度被认为是完全协和音程。其他音程也可能被使用，但只是作为在通往完美和谐（当时还不是大三和弦）

之路上的中间或对比阶段。

查尔斯·罗森（Charles Rosen）写道：

不协和音程在音乐创作中必须要进行编曲处理，例如在后面接上一个协和音程。协和音程是一种不需要处理的音乐声音，可以作为最后的音符，完成一段乐句。哪些声音可以被定义为协和音程，是由在特定历史时刻流行的音乐风格决定的，而且由于不同文化背景下发展出来的音乐系统也不同，协和音程是非常多样化的。从14世纪开始，三度和六度被定为协和音程；而在此之前，它们都被认为是不协和音程。另外，四度和五度曾经都是协和音程，但在从文艺复兴时期到20世纪的音乐中，它们都被划分为不协和音程。在15世纪，四度的属性就成了音乐理论界令人头疼的问题：和声系统（主要是根据协和音程与不协和音程的关系来定义的）正在发生变化，而将四度划分为协和音程的古老传统分类再也无法维持下去了。因此，决定什么是不协和音程的并不是人类的耳朵或神经系统，除非我们假定，我们的耳朵或神经系统在13世纪到15世纪之间发生了生理变化。[10]

斯特拉文斯基也确信：

过时的古典音乐调性系统曾经是构建音乐的关键基础，而它在音乐家中有如法规一般的权威只持续了很短的一段时间——比人们通常想象的短上许多，只从17世纪中期持续到19世纪中期。[11]

这些考虑驳斥了西方调性音乐自然音阶与普遍性相关的假

设，也在某种程度上解释了为什么大多数音乐会听众的偏好会显得很保守。

还有其他很多种说法认为，西方调性音乐是建立在自然法则上的，因此是具有通用性的。这主要基于调性系统和自然的"泛音列"（harmonic series）之间所谓的对应关系。例如，德瑞克·库克写道：

我们就这么说吧，说自然和声系统和调性系统之间的紧密对应完全是个巧合，这种可能性实在不大。[12]

1973年，伦纳德·伯恩斯坦在哈佛大学的查尔斯·艾略特·诺顿讲座上发表演讲。在演讲结束时，他以施咒般的言语表达了他对调性系统的信仰。

我相信，音乐诗歌诞生于那片土地，其源泉本质就是调性的。
我相信，是这种源泉使音乐音系得以存在——它是从具有通用性的泛音列中演变而来的。
我也相信同样具有通用性的音乐句法的存在，它可以根据对称性和重复来编码和结构化。[13]

两位杰出的音乐家都认为西方调性系统具有特殊的根本意义，因为它植根于一种自然的秩序——泛音列。这种说法在多大程度上是合理的呢？

泛音列本身当然是具有通用性的，因为它基于不变的声学现象，可以用数学来描述和测量。它究竟是什么东西呢？

大多数人都知道，当拨动一根弦，或使空气柱振动时，产生

的音不是单一的、纯粹的，而是会伴随产生"泛音"（overtones）或"谐波"（harmonics）。例如，使用一个将 c1 定义为每秒 256 次振动的标准音高，在制音器抬起时按下低音五线谱（64Hz，基频，传统的编号为 1）以下的 C 音琴键，这个基音所在的琴弦就会发出共鸣的振动。第一个是八度音（c1 以下的 c，128Hz，传统编号为 2），接下来分别是五度音（c1 以下的 G，192Hz，传统编号为 3）、八度音（c1，256Hz，传统编号为 4）、三度音（c1 以上的 E，320Hz，传统编号为 5）和五度音（c1 以上的 G，384Hz，传统编号为 6）。

接下来的泛音（448Hz，传统编号为 7）就无法用传统的记谱法来表示了，也不能被当作一根钢琴弦的振动来听，因为它介于 c1 以上的降 B 和 A 之间。这个泛音列是无限的；实践表明，较高的音域只有通过专业的共鸣器设备才可以检测到，单凭耳朵是无法识别的。的确，当敲击钢琴上的低音 C 时，我们很难听到 5 号（c1 以上的 E）以上的任何泛音。

这些泛声之所以发出来，是因为当 C 弦被音锤敲击时，该弦不仅全段在振动，而且在弦的二分之一、三分之一、四分之一等处，也分别在同时振动。正是这样同时振动的音构成了泛音列。

不同乐器产生的泛音数量各不相同。一般来说，和声极少的音，比如音叉发出的，是相当沉闷和单调的。带有簧片的乐器，比如双簧管，能够发出许多泛音；正是这一系列的泛音造就了这种乐器独特的音色。改变管乐器的形状或发声方式，能够增强或减弱泛音，从而使管乐器的音色发生变化。

双簧管和巴松管是锥形管体，在演奏中能够突出表现一种

泛音；而单簧管是圆柱形管体，在演奏中加强的是其他种类的泛音的表现力。造成这种区别的因素还包括双簧管和巴松管的吹口有两个簧片，而单簧管的是一个。和声是我们体验音乐的重要组成部分。

如前所述，如果基音 C 编号为 1，2 号泛音就是八度音，3 号泛音是五度音，4 号泛音是八度音，5 号泛音是三度音。

德瑞克·库克试图证明西方古典调性系统里大三和弦中的三度音是从泛音列中衍生出来的，但有两点是值得怀疑的。第一，正如我们所看到的，三和弦仅在西方音乐历史中很短的一段时期里占据重要地位；第二，我们熟悉的大三度音程间隔比纯三度音程间隔更为明显。然而，一位现代音乐家告诉我：

在某些情况下，它（5 号泛音）可以强行进入和声，并使我们以为自己听到了一个大三和弦。在终止和弦中（很少会出现三度音），如莫扎特的《安魂曲》（Requiem）中几个乐章的结尾，人们有时能清楚地听到大三度的泛音。[14]

大三和弦是否衍生自泛音列是一个悬而未决的问题。库克承认，并不是所有的现代音乐理论家都同意他的观点，即泛音列是西欧音乐中和声与调性系统的潜意识基础；但这样的观点很适用于他，因为他希望建立西方音乐的自然霸权。库克对此深信不疑，他写道：

西欧文明无论到什么地方，都能够渗透当地的文化，它指引人们的思想沿着通往物质幸福的道路前进。那些文化的音乐已经开始被西欧的调性音乐逐出人们的情感。[15]

这也许证明了西方统治的推土机效应，它倾向于摧毁与之接触的文化的每一个本土方面，然而这并不是证明欧洲音乐优越性的好理由。美国流行音乐风靡世界，但很少有音乐家认为它优于所有那些不够流行的音乐。

伯恩斯坦关于泛音列的主张更为宽泛，但无论如何都无法令人信服。比如他说，有研究表明，世界各地的儿童在彼此呼唤时都使用相同的音调——重复的、降小三度音在唱歌做游戏中经常延长四分之一音，例如 G、E、A。同名儿歌中的"睡吧，睡吧，胖娃娃"（*bye baby bunting*）这段旋律可以表示为 G，E，A，G，E。c1 以上的 E 是 5 号泛音，G 是 6 号泛音；但实际上，作为 7 号泛音的"A"，正如我们已经观察到的，并不能用传统的记谱法来表示，这就是为什么伯恩斯坦把它称作"近似 A"。

伯恩斯坦认为，G、E 和近似 A 直接来源于泛音列，它们构成了"音乐语言真正的通用性"。

这三个具有通用性的音是大自然无偿赠予我们的。但为什么它们是以这个顺序排列的——G、E 和近似 A？因为它们在泛音列中就是按照这个顺序出现的：G、E、近似 A。[16]

定义模糊的 7 号泛音之后又是一个八度音：c1 以上的 c2（512Hz）。9 号泛音是 D，576Hz。伯恩斯坦指出，如果在 C、E、G 和近似 A 中加入 D，那么根据近似 A 可以被当作降 B 或 A，由此可产生两种五声音阶。

让我们选择第二个，它音调较低，是两种五声音阶中更常见的一种。这是人类最喜欢的五声音阶。事实上，这个音阶的

通用性是众所周知的,我相信你可以从地球的任意角落给我举出例子——而这才是真正的音乐语言的通用性。[17]

伯恩斯坦认为,所有人都拥有"理解那些自然泛音列"的音乐能力,即使我们可能无法有意识地识别它们。他急切地想找到能与乔姆斯基(Chomsky)提出的普遍转换语法(universal transformational grammar)类比的音乐,因而说:

然而最重要的事实是,所有的音乐,无论是民谣、流行音乐、交响乐、调式音乐、调性音乐、无调性音乐、多调性音乐、微分音音乐,良律还是劣律㊀,无论是来自遥远过去的古老音乐,还是即将出现的未来音乐,都有一个共同的起源,即泛音列的通用现象。这就是可以证明音乐单源论的例子,更不用说先天性问题了。[18]

但伯恩斯坦并没有证明泛音是在中枢神经系统中编码的,也没有证明大多数人能在更高的音域中自然地识别出它们。如果不使用特殊的技术,泛音列的高音域是完全听不到的,这使得大多数人不太可能用伯恩斯坦所认同的方法来理解泛音。

其他音乐家对伯恩斯坦的说法持怀疑态度。例如,牛津大学音乐学教授布莱恩·特罗维尔(Brian Trowell)认同伯恩斯坦所说的三音调的彼此呼唤在儿童唱歌做游戏中较为常见,但他认为:

在我看来,这是最不可能从泛音列中学习到的。虽然这些

㊀ 十二平均律就是一种良律,"劣律"乃玩笑说法。——译者注

音在"泛音唱法"（一些东方文化强调高频泛音）中确实很突出，但被使用的泛音并非仅限于此；使用泛音的乐器也不局限于这些泛音，而且会分散地使用它们，不像泛音歌手（至少是我听过的那些是这样）一样级进地发出更高的泛音。

就算是习得的，那也是从母亲的低吟中习得的。未经训练的声音音域很窄（孩子的在刚开始的时候更窄）。CDEGA 的音高在我看来是众所周知的五声音阶中最小的单元，而且与大六度完美契合——大六度是未经训练的声音的自然范围。[19]

关于儿童的呼唤声，牛津大学音乐学院贝特乐器典藏馆馆长杰里米·蒙塔古（Jeremy Montagu）写道：

我得说我很怀疑。一方面，他谈到的音在泛音列中的音高相当高，从 6 号泛音到 5 号泛音，然后加上 7 号泛音。另一方面，我对此更加怀疑的是，他假定的音程是从 A 到 G，而 7 号泛音远远高于 A，实际上是一个偏低的降 B……

伯恩斯坦将 7 号泛音称为近似 A，意思是它更接近于 A 而不是降 B，这与他在两种可能的五声音阶中对较低者的偏好相吻合。由于以 A 结尾的音阶比以降 B 结尾的音阶更常见，而且伯恩斯坦将其命名为音乐语言的通用性音阶，这符合他忽略 7 号泛音实际上更接近降 B 这个事实的目的。这看起来很像特殊诉求。

蒙塔古继续说：

然后伯恩斯坦继续添加 9 号泛音来完成他的"通用的"五声音阶。但它并没有他理解得那么通用。首先，五声音阶是多

样化的,并非所有都是无半音的;就算是无半音的,也未必都是由全音和小三度音组成的……关于毕达哥拉斯对音乐的影响,让我感到困惑的是,世界上明明只有那么一小部分人能创作出与泛音列相关的音乐。当今欧洲的艺术音乐中这样做(不包括很多民间音乐),印度的音乐也这样做,仅此而已。即使使用乐弓(因此在音乐中使用泛音)的非洲地区也在唱歌时使用不同的音程。甚至古希腊人在他们的音乐中也使用了一些非常奇怪的音程。[20]

虽然有一些证据表明某些音乐形式与声学通用性有关,但肯定不是所有类型的音乐都如此。罗杰·塞申斯说得很清楚:

大量音乐理论的形成,都基于试图编纂支配音乐声音和音乐节奏的法则,并根据这些法则推导出音乐原理。有时,这些原理甚至是从我们所知道的声音的物理性质中推导出来的。在我看来,这些原理的有效性在本质上是徒有其表的。我说它"本质上徒有其表",是因为虽然物理事实已经足够清楚,但即使我们不考虑"艺术",在物理领域和音乐体验领域之间也总是存在差距,存在着不完整或难以令人信服的转换……在许多情况下,这些推测都是才华横溢的头脑和无可争辩的音乐权威的产物,我不想低估这一事实。然而,很容易指出的是,每位作者都以一种与他的音乐素养相当一致的方式,在泛音列中发现了一种工具,用来适应他个人特有的目的。最重要的是,在我看来,物理学和音乐是不同的领域,虽然它们确实在某些时刻相互接触,但它们之间的联系是偶然和间接的,而不是必要的。[21]

我认为,得出这样的结论是正确的:没有哪种类型的音乐

比其他类型的更根植于事物的本质。没有人能学会欣赏已经创作出来的所有类型的音乐。但是，如果我们能清除"大多数欧洲人熟悉的西方调性系统是优越的，因为它源于自然"这种成见，我们可能就更容易接受其他同样有效的音乐系统，从而扩大音乐体验。

这个结论会让那些想要相信相反观点的人失望，或者根本无法说服他们。音乐不是一种通用的语言又有什么关系呢？就算西方的调性系统与自然现象只有微弱的关联又怎样呢？

那些非常重视音乐的人想要通过在自然世界中寻找音乐的客观基础来解释或证明他们的主观感受，这是可以理解的。"自然"和"天然"这两个词与"更好"有必然的联系，这一点被广告商广泛利用。"天然"食品和饮料非常流行，人们全然不顾一个事实：在第三世界，许多人因摄入这类"天然"食品和饮料患病而过早死亡。正如托马斯·霍布斯（Thomas Hobbes）所认为的，"自然"人是肮脏、粗野和短命的，但我们仍然想把这种生活理想化。

对于那些认为"天然"是基本的且美好的人来说，用这样一个事实来说服自己是令人满意的：音乐系统在一个人的成长中提供了如此丰富的经验，因此比任何其他系统都更接近于天然。这将"天然"提升到了神的地位。前文引用的伯恩斯坦的"咒语"听起来像信条，也确实是他的信条："我相信，音乐诗歌诞生于那片土地……"。伯恩斯坦既是一位伟大的音乐家，也是一位有宗教倾向的浪漫主义者。

正如我将要在本书后面的章节中所展示的，音乐可以被理解为音调的关系系统，就像语言是话语的关系系统一样。音乐

的类型就像语言的一样多样化。我们不需要通过将音乐与外部世界的某些特征联系起来，来证明它的根本重要性。对乔姆斯基的认同使伯恩斯坦在各种音乐间寻找基本的通用原则，这并不奇怪；但奇怪的是，他选择了泛音列。

我们需要考虑的不是自然，而是人的本性。乔姆斯基对语言的研究使他得出结论：人类大脑必定包含促进语言学习、语言理解和语言使用的先天结构。他没有从大脑之外寻找证据来支持他的普遍语法理论。语言不是从土地上凭空诞生的，而是来自人类的大脑。音乐也是如此。音乐的通用性取决于人类心智的基本特征，尤其是对将秩序强加于我们体验之上的需要。不同的文化会产生不同的音乐系统，就像它们会产生不同的语言和政治制度一样。语言是组织话语的方式，政治制度是组织社会的方式，音乐系统是组织声音的方式。通用性是人类在混乱中创造秩序的倾向。

Music
and
the Mind

第 4 章

无词之歌

人们经常抱怨,音乐是如此模棱两可,以至于让他们深深怀疑自己该如何理解它,但话语却是每个人都能理解的。在我看来,事实恰恰相反。

——费利克斯·门德尔松
(Felix Mendelssohn)[1]

第 4 章 无词之歌

今天,如果我问一个新认识的人,他是否对古典音乐感兴趣,他可能会认为我主要指的是器乐:在晚间的音乐厅里轮番上演的交响乐、协奏曲、室内乐和奏鸣曲等。歌剧、清唱剧、抒情歌曲或者教堂音乐也可能含有歌词,但这些音乐在我们心里通常不是最重要的。事实上,在与话语有关的音乐种类中,歌剧是一个特殊的类别:它有时会激起那些对上述任何一种音乐既不感兴趣又无动于衷的人的热情。我们可以合理地认为,这些人对戏剧或声乐表演比对音乐更感兴趣。

器乐占主导地位是近年出现的现象。正如我们在本书第 2 章中所看到的,现代音乐会在音乐历史的近代才建立起来。据迈克尔·赫德(Michael Hurd)介绍,位于伦敦维尔斯街的约克大厦(York Buildings)建于 1678 年左右,里面有一间特别设计的音乐室,很可能是欧洲第一座公共音乐厅。[2] 它当然比建于 1742～1748 年的牛津霍利韦尔音乐厅(Holywell Music Room)要早得多,尼古劳斯·佩夫斯纳(Nikolaus Pevsner)称后者是英国第一幢专为音乐表演而设计的建筑。[3] 霍利韦尔音乐厅至今仍然是音乐厅,而约克大厦的音乐室已经另作他用了。

早期的乐器在旋律上模仿人的声音。人们花了几个世纪才

将音乐建立为一系列与人声无关、脱离所有语言联系的声音。

这是音乐所实现的最伟大的想象力飞跃，现在它是我们经验中不可分割的一部分，而我们很难意识到这种变化是多么根本。我们仍然喜欢不用乐器的音乐，但学会了欣赏无人声音乐的我们的祖先是真正的发现者，他们开辟了我尚无法估量界限的全新艺术领域。[4]

查尔斯·罗森认为，音乐实现从语言联系中的最终解放是相当近期的事情，比大多数人意识到的更晚。

在18世纪中叶之前，除了少数例外，将声乐与话语的表达联系在一起（至少在理论上和大多数情况下如此）的公共音乐主要是宗教音乐和歌剧。当然，几个世纪以来，在公众场合也有纯器乐演奏，但它们要么是对声乐的改编，要么是声乐的引子（教堂礼拜或歌剧的前奏或序曲），要么是歌剧和清唱剧的幕间插曲，要么是声望一般的舞蹈音乐（当然，该类型并非没有诞生过杰作）。只有宗教音乐和歌剧才有"真正的公共音乐"的声望。[5]

我们想当然地认为，没有人声的器乐可以表达各种各样的人类情绪，即使它不能准确地阐明一种特定的情感；但正如塞缪尔·韦斯利（Samuel Wesley，1766—1837）回忆录中的一段话所述，这是一个相对现代的观点。

海顿的快板通常具有一种欢快的特点，总是能使听者活跃起来；而他的慢板是如此伤感和温柔，尽管是用无言的乐器演奏的，产生的效果仍是令人无法抗拒的悲怆和触动。[6]

今天，我们更倾向于认为乐器是充满表现力的，而不是"无言"的，而即使到了19世纪初，韦斯利显然还在惊讶于乐器能在表达能力上与声音相媲美。

虽然音乐会是公共场合，但它自诞生起就将听者作为独立于台上和幕后参与者的实体。在任何文化中，总是存在一些技艺高超的音乐表演者和作曲家，但当音乐被用作仪式、舞蹈和庆祝活动的伴奏时，强调的是集体参与。当音乐由专业人士演奏时，听者不需要参与，由此，音乐体验变得更加个人化和不可预测。

音乐与话语分离的后果之一，就是音乐的意义变得含糊不清、模棱两可。当听到一首用我们熟悉的语言唱的歌曲时，由于歌词定义了歌曲的内容，所以我们知道会从中感受到什么；但在听交响乐时，我们就不那么确定了。关于音乐意义的争论至今仍然很激烈，主要都围绕着"纯音乐"：也就是说，争论关注的是本身并不涉及任何外部事物的器乐。当音乐成为话语的伴奏，或者与庆典或葬礼等公共活动密切相关时，音乐的意义会很容易理解。此刻，我们知道音乐家期望听众产生什么样的感受，在听到音乐后通常也会产生这样的感受。正如我们在本书第2章中看到的，音乐为仪式和话语增添了意义，因为它能唤醒人们的情绪，并以一种确保集体参与的方式将这种唤醒结构化。

虽然音乐会的听众可能会共同体验到某种程度的唤醒，但如果每个人都对所听的音乐非常熟悉，那么音乐的呈现可能会引发更大范围的个人化反应。我已经引用了一些研究，这些研究表明，对于特定音乐作品的情绪意义，听众之间会达成一定

程度上的一致；但这种一致性只适用于所讨论的作品的最普遍的特征。即使在最公开的场合中，我也不能完全确定我的邻座是否和我有相同的感受。他有可能（尽管可能性很小）在葬礼上大笑，在加冕仪式上冷笑，在婚礼上心怀怨恨。在一场与外部事件无关的管弦乐音乐会结束时，想要确定观众的感受就比较困难了。观众们可能都在热烈地鼓掌，但我不能肯定大家的体验是相同的。

此外，陌生音乐引起的理智和情绪上的反应可能会与后来再听这段音乐时的体验不同。20世纪的音乐表现出多种多样的风格，即使是见多识广的顶级音乐家，也可能需要反复听很多遍以后才能完全理解一部新作品。还有一种情况是，对寻常的作品进行一次不寻常的表演，可能会使人们对这个作品产生新的认识，进而加深或改变对它的看法。音乐不可避免地依赖于演奏。糟糕的演奏会让伟大的作品听起来不连贯或缺乏深度；相比之下，像比彻姆（Beecham）这样伟大的指挥家，或者像克莱斯勒（Kreisler）这样伟大的独奏家，可以暂时性地让我们被一部平凡无奇的作品打动，他们的演绎比作品本身更有意义。

即使面向音乐素养很高的听众，同一场音乐会也可能引起不同的反应。音乐评论家以在不同的报纸上对同一场音乐会做出相互矛盾的报道而著称，但人们必须记住，由于公众的保守主义，这些批评更多关注的是人们比较熟悉的音乐，而很少对新作品进行点评。

评论新的音乐作品是一项困难的工作。就像我们在本书第2章中看到的那样，对一部音乐作品的分析和评判立场在一定程度上排除了情绪的介入。音乐欣赏需要这两种态度，但它们通

常不能同时起作用。评论新作品的评论家们可能正在尝试一项不可能完成的任务。如果他们退后一步，评述音乐的形式和结构连贯性，他们可能就会错过音乐的表达意义；如果他们允许自己体验音乐的情绪影响，想要超然理智地评估音乐就会变得更加困难。既然录制品这么容易获取，我想我们不应期望评论家在只听过一次之后就对新的、可能重要的音乐作品做出合理的评价。

一个人可能会发现，同一部音乐作品在不同的场合下会引起自己不同的情绪，即使他对曲子早已烂熟于心。如果一个人此时情绪沮丧，那么即使他熟悉的音乐响起，他的反应强度也会比情绪高涨时要低。而音乐可以使人的情绪从一种状态转变为另一种状态，这也是事实。偶尔有人会报告说，音乐加重了抑郁症；但是，除非一个人非常沮丧，以至于对任何外部刺激都没有反应，不然音乐更有可能使他振作起来，或者至少缓解抑郁症的典型特征：无法关心任何事或任何人。与其对生活漠不关心，不如感受生活令人悲伤的一面。

作家威廉·斯蒂伦（William Styron）提供了一个典型的例子。几个月来，他一直饱受严重的抑郁症的折磨。当他意识到自己无法熬过接下来的日子时，他准备自杀。

我的妻子已经上床睡觉了，我强迫自己看了一部电影的录像带，里面有一个年轻的女演员，她曾在我的一部剧里扮演一个小角色。影片的背景设定在19世纪末的波士顿，片中人物走过一间音乐学院的走廊，而在学院的墙外，从看不见的音乐家那里，传来了女低音的声音，这是勃拉姆斯的《女低音狂想曲》（*Alto Rhapsody*）中突然响起的一段高亢的旋律。

就像让我数月以来反应麻木的所有音乐——事实上，像所

有的快乐一样,这声音如同一把匕首刺穿了我的心。在迅速涌现的回忆中,我想起了这所房子里所有的欢乐:冲进房间的孩子们、节日、爱情和工作……[7]

突如其来的音乐冲击使他意识到,他不能用自杀来伤害他身边的人。第二天,他自己住进了精神病院。

有一项以其发明者赫尔曼·罗夏(Hermann Rorschach)的名字命名的心理测验,其内容是向受试者呈现十个标准化的、对称的墨迹。由于即使在标准化的墨迹中"什么都没有",我们便可以理所当然地认为,受试者所描述的任何内容都是他内心想法的产物,而与墨迹无关。比如,如果他看到的是神秘的陌生人、魔鬼和鬼魂的轮廓,他内心的不安就显现了出来;如果他只看到爱和宁静的岛屿,他的报告就揭示了他的内在和谐。罗夏测验是许多其他"投射技术"(引导受试者将自己的思想和态度归因于自己之外的某物或某个人的手段)的鼻祖。列奥纳多·达·芬奇在指导学生绘画时采用了同样的方法,让他们通过观察潮湿的墙壁和颜色不均的石头来激发想象力。他说,这将使他们能够看到各种各样的风景和活动中的人物,并将看到的东西"还原为完整而恰当的形式"。[8]

可以说,音乐也有类似的作用。在某种程度上,听者对某部音乐作品的反应是由他当时的主观心理状态决定的。他的部分体验可能来自他自己情绪的投射,而不仅仅是音乐的直接影响。

如果一段音乐没有语言联系或参考框架,而只是为了音乐本身而演奏,那么它得到的反应有时不同也就不足为奇了。更有趣的是共识程度的问题。尽管存在上文概述的难题,但我们

可以相当自信地认为，人们在聆听自己熟知的伟大音乐作品时，通常会产生相似的体验。

一些作家认为，音乐比口头信息更能准确地向不同的听众传达相同的意思；相比文字来说，音乐更不容易被误解或曲解。本章的章首语摘自门德尔松的一封信，他在信中继续写道：

一个词的意义对于不同的人来说是不同的；只有曲调说的是同样的事情，唤醒的是同样的感觉，尽管这种感觉可能无法用同样的语言来表达。[9]

普鲁斯特的推测与此类似。在音乐会的幕间休息时间里，会有不同的观众和他聊天。

但是，和方才与我融为一体的有如天籁的音乐相比，这些流于表面的、令我无动于衷的话语又算得了什么呢？我就像一个天使，从醉人的天堂中坠落，沉入最单调的现实。而且，我很好奇，就像某些生物是一种被自然抛弃的生命形式的最后存世证明一样，如果没有语言的发明、词语的形成、思想的分析等因素的介入，音乐是否可能是灵魂之间沟通的唯一方式。这像是一种最终没有实现的可能性，人类已经沿着其他路线发展了，朝着口头和书面语言的方向。[10]

很明显，普鲁斯特和门德尔松谈论的都是西方古典音乐。灵魂之间的沟通只有在共享同一种文化和音乐的情况下才可能实现。

然而，在不同的语境中，没有话语的声音也可以被准确地

理解。通过轻哼来进行"对话"的两个人，就算不张嘴也不使用语言，也还是能传达很多信息，比如"我累了""我很高兴"，甚至是"我爱你"。即使在不同文化背景的成人之间，口语的韵律元素也可以在句法不通的情况下起作用，因为他们发出的声音反映了基本的人类情绪，而没有被细化为不同的音乐类型。有些作曲家特别关注语言的韵律。亚纳切克（Janáček）潜心于对捷克口语的音调进行研究，发现了它的旋律曲线；他所说的"语言的旋律"一直都是他乐曲创作的核心。[11]

我们一定要记住，情绪唤醒在一定程度上是非特异性的；这些情绪是重叠的，很容易从一种感觉转变为另一种感觉。评论家们之所以可能会认同某件艺术作品是"重要"的，是因为他们发现自己很受感动，也很感兴趣。对于一部作品是悲剧性的、幽默的、深刻的还是肤浅的，他们的看法可能大体一致。但是，他们对情感反应的详细、具体的主观描述可能会有很大的差别。

伯恩斯坦在哈佛的演讲就是一个很好的例子。他弹奏了贝多芬的降E大调钢琴奏鸣曲，作品号31-3的开头几小节，并问我们是否听出了贝多芬创作这首曲子时的感觉。然后，伯恩斯坦将贝多芬的音乐带给他的感受——恳求的询问和模棱两可的回答——用言语表达了出来。

求求你，求求你……我愿意做任何事，只要……；但这是有条件的。

伯恩斯坦又问道：

但是，贝多芬有这种感觉吗，或者有类似的感觉吗？这些

感觉是我凭空捏造出来的、突然冒出来的，还是说在某种程度上与贝多芬通过他的音符传递给我的感觉有关？我们永远不会知道，我们不能打电话给他。但很有可能两者都是对的。如果是这样的话，我们刚刚发现了一种重大的模糊性——又一种美妙的、新的语义模糊性添加到了我们快速扩容的清单中。[12]

伯恩斯坦的推测告诉我们的信息更多是关于伯恩斯坦的，而不是贝多芬的。如果要我给贝多芬的以上乐句配词，我会选不同的词。但这并不重要。我们当然都能感觉到，这部奏鸣曲的开头的对比性乐句是以问答的形式来呈现的，我们也认识到，贝多芬在其他地方也使用了这种模式。例如，贝多芬为他最后的弦乐四重奏（F大调，作品号135）的最后一曲的开头乐句注释道："必须这样吗？必须这样！必须这样！"

先问后答是人类生活中的一种习惯模式，我们几乎都没有意识到这个模式的运行。在上述两部音乐作品中，贝多芬在没有文字的音乐中提炼出了提问和回答的本质。虽然我不同意叔本华关于音乐的一些观点，但我很欣赏他所说的，音乐表达着"每一现象的内在本质、自在本身"。

在《犹太新娘》(*The Jewish Bride*)中，伦勃朗描绘出了人类爱情最深刻的本质特征，人们不需要了解画中人物的任何个人信息便能够理解和感受到这一点。贝多芬也是以类似的方式从特定的事物中提炼出人类提问和回答的一般特征的。这就是为什么伯恩斯坦对个体之间恳求性交流的解释会引起一时的不安，因为他应该是第一个意识到这一点的人。贝多芬的大师级概括不应该从纯粹个人需要的角度来解释。当我们接触一部音乐作品时，我们必然会带着自己的偏见和感情，而一部作品

的伟大之处正在于它在多大程度上超越了个人。

德瑞克·库克在他的《音乐语言》(*The Language of Music*) 一书中试图说明，在西方传统中，作曲家对于用哪种音乐手法来表达特定的情感是存在共识的。例如，大三度通常表示喜悦；而小三度通常与悲伤有关。增四度由于其"有缺陷"的声音，被中世纪的理论家称为"音乐中的魔鬼"(diabolus in musica)，常被作曲家用来描绘恶魔、地狱或其他恐怖事物。库克列举了莫扎特、瓦格纳、李斯特、柏辽兹、古诺、布索尼等人在作品中对增四度的运用。我认为库克的所有读者都会觉得他所说的有些道理，但他的个别观点也遭到了尖锐的批评。而且，库克显然将他的讨论局限于欧洲的调性艺术音乐。

音乐的情绪效果更多依赖于情境，而非单纯依靠音乐手法。被瓦格纳嘲讽为《纽伦堡的名歌手》(*Die Meistersinger von Nürnberg*) 中的贝克梅瑟 (Beckmesser) 的奥地利著名评论家爱德华·汉斯里克 (Eduard Hanslick) 指出，如果我们不知道格鲁克 (Gluck) 的《世上没有尤丽狄茜我怎能活》(*Che faro senza Euridice*) 这首咏叹调反映的是令人心酸的丧恸，其旋律也许会让我们觉得很欢乐。法语圣诞歌曲《那美好的香气从何而来》(*Quelle est cette odeur agréable?*) 作为颂歌被演唱时，呈现出优美温柔的旋律；但在《乞丐歌剧》(*The Beggar's Opera*) 中，同样的曲调成了喧闹的饮酒歌曲《斟满每一杯》(*Fill every glass*)。在威尔第的《安魂曲》(*Requiem*) 里的《奉献经》(*Offertorio*) 中有一个地方，男高音恳求获得永生，唱着类似于《在我心爱的女孩身边》(*Auprès de ma blonde*) 的歌。

大多数有经验的听众都认为，莫扎特的 G 小调弦乐五重

奏（K. 516）是一部以悲剧为主的杰作。但也有人认为最后一个乐章表达的是喜悦，因为在慢板引入后，调子转变为 G 大调，拍号为 6/8。然而，研究莫扎特的学者阿尔弗雷德·爱因斯坦（Alfred Einstein）认为"莫扎特在他的许多晚期作品中都使用了这个忧郁的大调"，[13] 这表明，无论如何，对大调的改变都是悲剧的延续，而不是削弱悲剧效果。

德瑞克·库克将音乐定义为"伟大的作曲家以完全个人的方式对普遍情绪的最高表现"。[14] 然而，触动听众的并非作曲家对自身情绪的直接唤起，而是其将普遍情感转化为艺术的方式。

许多音乐家和评论家都在音乐的意义问题上苦苦挣扎，以至于有些人放弃了将纯粹的音乐与人类情感联系起来的所有尝试。"形式主义者"或"非指涉主义者"认为音乐是一种完全自主的艺术，音乐作品除了自身之外没有任何意义，而听者产生的体验完全是对音乐结构进行理解的结果。汉斯里克试图捍卫这一立场。他写道：

读了这么多关于音乐美学的书，所有这些书都用音乐所唤醒的"感受"来定义其本质，并认为音乐具有明显的表现能力，我对此一直感到怀疑和抵触。在哲学范畴内，音乐的本质甚至比绘画更难以界定，因为在音乐中，"形式"和"内容"的决定性概念是不可能独立和分离的。如果你想给纯器乐赋予明确的内容——在声乐中，内容来源于歌词，而不是音乐——那么你必须放弃音乐艺术最珍贵的结晶，因为在音乐艺术中，没有人能证明一种与"形式"截然不同的"内容"的存在，甚至不能推断出来。不过，我很乐于同意，器乐绝对缺乏内容这一说法是毫无根据的，我的反对者却指责我拥护该说法。在音乐中如

何科学地区分富有灵感的形式和空洞的形式？我在意的是前者，但我的反对者指责我认同后者。[15]

我同意汉斯里克提出的富有灵感的形式和空洞的形式的概念，我认为，他部分地从严格的形式主义立场撤退了，特别在于他使用了"空洞"这个词。如果形式必须包含某些东西，那么它所包含的东西必定具有某种情绪意义。

当斯特拉文斯基与罗伯特·克拉夫特（Robert Craft）交谈时，克拉夫特讨论了斯特拉文斯基的名言"音乐根本无力表现任何东西"，这表明两人的立场完全相同。斯特拉文斯基强烈反对这样的观点：一部音乐作品是以音乐的形式表现出来的一种超验的思想，或者作曲家的情感与他用音符创作的内容之间存在一些确切的对应关系。斯特拉文斯基确实承认"作曲家的作品是其感受的体现"，但他强调，对他来说，关于作品，重要的是，它是新的东西，"超越了作曲家的感受"。他说："一部新的音乐作品就是一种新的现实。""音乐表现的是它自己。"关于作曲家，他说："他所知道或关心的完全是对形式轮廓的理解，因为形式就是一切。对于作品的意义，他则没有什么可说的。"[16]

欣赏斯特拉文斯基的观点但难以完全同意，这是可能的。关于音乐的意义，人们已写了大量的废话。然而当斯特拉文斯基表示他不喜欢理查德·施特劳斯的音乐并称它们"像糖浆一样"时，他指的不是音乐的形式，而是音乐对情感的表现。[17]

欣德米特部分同意斯特拉文斯基的观点，他写道：

> 音乐不能表达作曲家的感受……作曲家真正做的是凭借职业

经验了解到特定的音调模式与听众的特定情绪反应相对应。在创作中经常使用这些模式后，他发现自己的观察得到了证实，所以在预测听众的反应时，他认为自己也处于同样的心理状态。[18]

欣德米特并不否认音乐会激发听众的情绪，但他认为作曲家是一个娴熟的操纵者，"他相信自己感受到的是他相信听众所感受到的"。[19]

他继续说：

当使用复杂的内容进行创作时，作曲家就无法准确预测他的音乐对听众的情绪影响了。但借助经验并通过巧妙地分配这些内容，再加上频繁运用那些和弦进程，以一种明确的形式唤起悲伤或快乐的简单情绪意象，作曲家就能让听众的反应趋近一致。[20]

欣德米特断言某些音乐模式与某些情绪反应相对应，似乎预见了德瑞克·库克的立场。但他们很快就分道扬镳了。对于欣德米特来说，作曲家既要表达普遍的情绪，也要表达个人的情绪，并把它们传达给观众，这是毫无疑问的。此外，他认为：

音乐引起的反应不是感受，而是感受的意象和对感受的记忆……梦、记忆、音乐反应——三者是由同一种事物构成的。[21]

我们将在后面的一章中看到，叔本华认为音乐比其他艺术更能直接表现现实的内在本质。而欣德米特对音乐的看法恰恰相反，他认为视觉艺术和诗歌直接唤醒情绪，而音乐释放的情绪"不是真实的情绪"。

绘画、诗歌、雕塑、建筑作品……不会释放感受的意象（这与音乐的情况相反）；相反，它们证明着真实的、不变不移的感受的存在。[22]

欣德米特的描述暗示作曲家在巧妙地操纵听众体验虚假情感，就像希特勒使用演讲术一样。的确，一般听众很容易被欺骗，但我怀疑有机会反复聆听作品的老练听众不会上当。欣德米特认为，音乐只能唤起听者在"现实生活"中体会过的感受。

苏珊·K.朗格（Susanne K. Langer）认为，音乐不仅能让我们接触到我们以前感受过的情绪，而且能：

呈现我们从未感受过的情绪和心境，以及我们从未体验过的激情。它的主题与"自我表现"的主题相同，有时，它的象征甚至可以借用自表现性象征的领域；然而，从艺术的视角来看，被借用的示意性元素是形式化的，主题是"疏离的"。[23]

有些音乐家比斯特拉文斯基和汉斯里克更加不重视音乐的表现性。他们认为，审美判断应该局限于形式和结构问题，用专业术语来表达，而不考虑音乐引起的任何情绪——他们认为这些情绪无关紧要。唐纳德·托维（Donald Tovey）将海顿的"军队交响曲"第一乐章的第二主题描述为"世界上最欢快的主题之一"，还提到勃拉姆斯的第四交响曲的一个小节是"通过英雄主义走向灿烂的幸福"，这种描述肯定会引起纯粹主义者的惊讶和不满。[24] 在后者看来，关于音乐的作品应该局限于描述作曲家的技巧——对不协和音程、协和音程、转调、变速、配器以及其他各种手法的运用。但这样的描述实际上排除了听者的体验。正如弗朗西斯·贝伦森（Frances Berenson）所指出的，

这种类型的技术分析可以通过检视总谱来进行。这类评论家在评论音乐时,连音乐中的一个音符也不必听。[25]

尽管约瑟夫·科曼(Joseph Kerman)承认音乐分析的必要性和价值,但他认为那些只专注于音乐形式的分析者是"目光短浅"的。

> 就任何合理完整的音乐观点而言,他们对单个艺术作品内部关系的固执专注在根本上是具有破坏性的。音乐的自主结构只是促成其重要性的众多元素之一。[26]

我最不愿意质疑技术分析的重要性和价值。任何有助于我们理解作曲家如何获得影响力的见解都是有益的,尽管用来表达这些见解的专业术语,对未来的作曲家和指挥家(而不是听众)更有用。许多不能用专业术语来表达见解的听众都能够欣赏音乐的形式和结构。如果他们做不到这一点,我敢说音乐对他们来说就不再重要了。欣赏音乐的形式和结构并不是技术问题,并不是只有训练有素的音乐家才能胜任。的确,用语言来描述音乐形式的能力是需要学习的,而且这种能力意味着需要对相关作品进行更全面的理解。但是,一个未经训练的热爱音乐的听者不会简单地让自己沉浸在过于感性的海洋中(尽管一些19世纪的音乐能带来近似体验),他也能敏锐地对音乐中的重复、音调的变化和不稳定状态的解决有所意识。并非只有音乐理论家能够获得意料之外的乐趣。举个例子来说,听者不必是受过训练的音乐家,也能认识到海顿是一位擅长制造惊喜的大师。

我认为我们确实需要一种新的语言来描述音乐。尽管托维在古典传统音乐方面的知识水平无人能及,但他的语言对当今

见多识广的听众来说有些过时，可能还不够专业。然而，用一种故意回避提及任何使音乐作品具有表现性和唤醒能力的因素的语言来谈论音乐，这显然是荒谬的。这样做让人想起结构主义者，无论是作为读者还是作为作者，他们在谈论"文本"的时候，就好像文学与人类无关一样。

形式主义分析者试图使对音乐的欣赏成为纯粹理智的欣赏，但音乐是根植于身体的节奏和动作的。鉴于前面提到的原因，音乐的表现性很难讨论，但这不应该阻止我们进行尝试。我认为，在不歪曲形式主义者和表现主义者的观点的情况下对这些观点分别做出公正的评价，是有可能的。

当音乐尚与文字联系在一起，并强调或为公共仪式伴奏的时候，几乎不存在这种争论。随着"纯音乐"的兴起，形式主义者和表现主义者之间的争论才开始凸显。当音乐从其他形式的表达中解放出来时，它必然会有自己的生命。浪漫主义音乐的兴起不可避免地伴随着音乐与语言等关联因素的分离。音乐逐渐在自身结构中融入了属于话语或公共场合（音乐曾附属于此）的情绪意义。因为音乐开始以自己的方式存在，就认为纯音乐与人类情绪是分离的，这个说法显然是站不住脚的，反过来说才更准确。

音乐是一种时间的艺术。它的模式存在于时间中，需要持续的时间来发展和完善。绘画、建筑和雕塑表达了空间、物体和颜色之间的关系，而这些关系都是静态的。音乐更恰当地反映了人类的情绪过程，因为音乐就像生命一样，似乎处在不断的运动中。音乐的运动比现实的运动更明显，这一事实我们将在后面讨论。

第 4 章　无词之歌

可以这样说，标题音乐（programme music）保留了对外部世界的参照，因此，它不可能具有形式主义者所推崇的那种自成一体、孤立、接近完美的结构。很多标题音乐只是由事件、故事、声音或图像触发的音乐。贝多芬的《第六交响曲》就是一个明显的例子，如果贝多芬没有给他的乐章命名［他从克内希特（Knecht）的同名交响曲中借鉴了乐章名］，我们就会把这部"田园交响曲"当作纯音乐来欣赏，而不必考虑贝多芬是不是在描绘"溪边"或是"乡亲欢聚"的情景。同样的情况也适用于门德尔松的《赫布里底群岛》(*The Hebrides*)。有趣的是，门德尔松是在赫布里底群岛草草写下其主旋律的（托维认为，尽管可能不准确，作曲地点实际上应该是芬格尔的洞穴），但这首曲子本身就是一部不需要标题的、令人印象深刻的管弦乐作品。正如雅克·巴尔赞（Jacques Barzun）所指出的，给音乐冠以标题未必会导致"一些陌生的东西混入纯粹的声音流"，这首曲子便是例证。[27]

里姆斯基-科萨科夫（Rimsky-Korsakov）广受欢迎的管弦乐组曲《舍赫拉查德》(*Scheherazade*)是典型的标题音乐。每个听者都知道，绵延的小提琴独奏代表了舍赫拉查德自己的声音，她向苏丹讲述了一千零一夜的故事。但有多少听者能回忆起作曲家为每个乐章所起的标题，比如《大海和辛巴达的船》(*The Sea and Sinbad's Ship*)、《卡伦德王子的故事》(*The Story of the Kalender Prince*)、《年轻的王子与公主》(*The Young Prince and The Young Princess*)、《巴格达节庆》(*The Festival of Baghdad*)？里姆斯基-科萨科夫自己后来也放弃了这些标题。由迪亚基列夫（Diaghilev）、巴克斯特（Bakst）、福金（Fokine）和尼金斯基（Nijinsky）改编组曲而成的著名芭

蕾舞剧则基于一个完全不同的故事。音乐是独立的，不需要任何文字说明。

李斯特写了十二首交响诗和两部交响曲，并给它们起了标题，他自己也用了"标题音乐"这个说法。但是，正如他的传记作者艾伦·沃克（Alan Walker）所指出的：

最重要的一点是，这些作品在严格意义上并不能具象为特定的事物。对李斯特来说，音乐总是比它背后文学性或形象化的概念更重要，总是按照自己的规律展开。通过给他的作品命名，他确实揭示了他创作的灵感来源，我们可以接受，也可以无视。[28]

李斯特为他的音乐命名的部分目的，在于防止他的崇拜者使用他们自己起的不恰当的名字，这是自巴赫之后的许多作曲家难逃的命运。贝多芬的钢琴奏鸣曲，作品号27-2的别名"月光"就是一个很好的例子。它起源于舒伯特套曲《天鹅之歌》（*Schwanengesang*）中最著名的《小夜曲》（*Ständchen*）的词作者、诗人路德维希·瑞尔斯塔布（Ludwig Rellstab）的一篇评论。可能出于某些原因，瑞尔斯塔布发现第一乐章让他想起了湖上的月光。但大多数听众似乎并没有认同他的看法，可能还认为标题的暗示会使他们漏掉一些作品本身表达的东西。

巴尔赞认为：

①所有音乐都是标题型的，以或明确或含蓄的方式，并且方式不止一种；②在创作、聆听或分析音乐时，排除所有无关的想法或感知是不可能也没有必要的；③那些把文学性称为"因

素"或"影响"的音乐界人士并没有完全理解文学是什么。[29]

巴尔赞是在支持艾伦·沃克关于李斯特交响乐诗的观点。即使是纯音乐，最初也可能受过某些外部刺激的启发；但是，如果音乐足够精彩，我们就不需要知道激发创作的源头是什么。

当来自外部世界的真实声音在音乐中得到再现时，它们常常会被不恰当地突出。等待戴留斯（Delius）的《孟春初闻杜鹃啼》(*On Hearing the First Cuckoo in Spring*) 中的杜鹃出现，然后将这熟悉的叫声从它所嵌入的音乐结构中分离出来，这样做也许会损害我们对整部作品的欣赏。标题音乐并不像它的标题所暗示的那样标题化，如果我们觉得真的需要一个标题，那很有可能是因为音乐本身不够吸引人。

查尔斯·罗森提出了极具启发性的观点：奏鸣曲式的兴起促进了与话语完全无关的管弦乐音乐会的发展。奏鸣曲式提供了"戏剧性情节的等同物"：一个有声的故事，有可定义的开始、中间部分和结尾，在形式上堪比小说。发展早于奏鸣曲式的舞曲式主要依赖于对称性，依赖于我们欣赏音乐中的重复性结构所体验到的满足感——类似于我们从思考古典建筑的规律性或诗歌的重章叠句中获得的乐趣。戏剧性的展开起不到任何作用。因为一部音乐作品存在于时间之中，我们能反复审视一幅画、一座建筑作品或其他静态物体，但无法审视音乐。这就是为什么重复，无论是主题还是节奏，在定义音乐作品的结构时通常被认为是必不可少的，尽管一些 20 世纪的作曲家试图放弃它。但相比于奏鸣曲式的作品，对称对基于舞曲式的音乐来说是更重要的特征。在 18 世纪交响乐和四重奏中颇具代表性的小步舞曲和三重奏，就是明显的例子。第一支小步舞曲之后是第二支

用更少乐器演奏的小步舞曲——可能只有三种管乐器，因此得名"三重奏"。然后重复第一支小步舞曲，使整个乐章呈现出A—B—A的结构。

巴赫的《勃兰登堡协奏曲》（*Brandenburg Concertos*）中的第3号作品为所有听众所熟知，这是一部令人振奋的、节奏模式鲜明的作品，其中的对比效果是由三名弦乐演奏者和九名弦乐演奏者交替演奏来呈现的；但它的展开并不是将新的主题结合在一起，也不是朝着预期或意想不到的目标前进。第一乐章和第三乐章的中心思想是不同的。巴赫非凡的技巧抓住了我们的兴趣，但这种兴趣基于精细、对称和节奏律动，而不是乐曲的进展。

虽然音乐作品很少会严格遵循教科书对奏鸣曲式的描述，但其框架本身是有趣的。第一个部分是呈示部（exposition）：呈示乐章的第一主题或主题组，并不断地重复。在第一主题和第二主题之间从主调向属调的转调，往往被称为连接部（transition）或过门（bridge passage）。第二主题在传统上比第一主题更抒情，常常被描述为"女性化"。第二个部分是展开部（development）：两个主题被结合、拆散、并置或以不同的调被重述。第三个部分是再现部（recapitulation）：呈示部中的第一主题回归，然后是连接部和第二主题。但这一次，连接部被改变了，第二主题以主调的方式被重述，从而联合了第一和第二主题，并将乐章带至令人满意的尾声。

这个结构可以被看作是在阐述一个故事。事实上，托维也将海顿的某个乐章称为"启程探险"。[30]英雄神话通常包括男主角远离家乡，开启冒险生涯，屠龙或完成其他壮举，赢得新娘，

然后胜利回家。奏鸣曲式也庆祝了一段旅程——两个起初对比鲜明的元素融合为新的整体。乐曲的结尾通常是回到主音；最常见的是大三和弦，小调则不太常见。

英雄神话是一种原型模式，深深植根于我们的心灵，因为它反映了几乎我们所有人的经历。我们都必须"离开家"，切断与家的一些联系，这样我们才能在这个世界上走自己的路，建立自己的新家。这听起来可能不是一项英勇的事业，但是如果没有意识到开启独立的成人生活是一种冒险，那也就不存在什么成人礼了。人类从童年到成年的发展的速度很慢，因此需要长期的依赖，也很难摆脱这种依赖。当我们变得自主自立时，我们都是英雄。

这种模式是如此老套，以至于将其应用于一些西方音乐杰作似乎是有些糟糕的做法。但许多小说都有类似的模式。奏鸣曲式所特有的对比、冲突和最终解决的模式，不仅适用于两性之间的关系，也适用于许多其他的二元性。亚历克斯·阿伦森（Alex Aronson）列举了一些评论家将小说评价为"文字奏鸣曲"的例子，包括弗吉尼亚·伍尔夫（Virginia Woolf）的《达洛维夫人》（*Mrs Dalloway*）、E.M.福斯特（E.M.Foster）的《印度之行》(*A Passage to India*)、詹姆斯·乔伊斯的《尤利西斯》、托马斯·曼（Thomas Mann）的中篇小说《托尼欧·克洛格》(*Tonio Kröger*)和赫尔曼·黑塞的（Hermann Hesse）《荒原狼》(*Steppenwolf*)。阿伦森写道：

> 这些书各有各的特色，它们用传统的曲式来研究人性的对立，以阐明截然不同的意识层面——在那个缺乏内省的文学历史时期，许多小说作家都回避了这个问题……小说家对个人生

活中的对立和所处社会中的敌对力量的意识日益增强，在奏鸣曲式中最有力地体现出来，它带有矛盾的情绪压力和紧张感，倾向于内省地自我剖析并致力于解决矛盾。[31]

文学和音乐这两种艺术的传统形式都是基于简单的原型模式，而这种原型模式很可能是在大脑中进行编码的，指出这一点并不是在贬低文学或音乐。对称就是这样一种模式，第二种模式是情节。罗维尔（Rowell）又提出了第三种模式：

变奏……它在任何时候、任何地方都是音乐中最普遍的技巧之一，演奏出最基本的音乐价值观之一——同一性……我大胆提出这一点，变奏在世界音乐中广泛流行是由于它的精神象征意义：生命中对自我同一性的保护、发展和恢复。[32]

为了塑造和整理创意，作曲家会选择不同的曲式——奏鸣曲、回旋曲等。它们起源于音乐之外，同样适用于完全异于音乐的人类活动。有效的演讲通常使用 A—B—A 形式：简要阐述、展开说明和概括重述。"说你将要说什么，然后把它讲出来，最后告诉他们你都说了什么。"音乐最终从话语中脱离出来，而作曲家开始越来越多地采用与人类故事相关的曲式，并继续使用重复、呈示模式、对位（复调音乐的写作技法）和对称来构建乐曲的结构，这当然不是巧合。

在将音乐与人类情绪模式关联起来的理论家中，伦纳德·迈耶的见地最为出众。他提出：

音乐激活倾向，抑制倾向，并为我们提供有意义、有价值的解决方案。[33]

这个构想与前面讨论的故事的基本模式是相关的，相比基于舞曲式的音乐，这种观点在奏鸣曲式中体现得更明显；但它是通用的，对两种曲式都适用。

迈耶的情绪理论基于约翰·杜威（John Dewey）等人的研究，这些研究者认为，当一种反应倾向被阻止或抑制时，情绪就会被唤醒。在文化传统中，我们会习得一些特定的期望：例如，属七和弦后面必须跟着主和弦，以达到令人满意的解决。迈耶认为，伟大的作曲家之所以能唤醒我们的情绪，是因为他们善于提高预期，推迟解决。

一个生动的例子是贝多芬的《升 C 小调弦乐四重奏》（作品号 131），在贝多芬自己看来，这是他所有 16 部弦乐四重奏中最伟大的一部。迈耶分析了第五乐章并指出，贝多芬激发了我们的预期，却没有满足它们，而是破坏了已经建立起来的节奏、和声和旋律模式。

> 开启乐章和第一个乐句的音型唤起了我们的希望，又改变了我们对旋律结束和重现的预期。现在我们可以确定接下来会发生什么。[34]

迈耶将信息论应用到音乐中，并断言，当听者实际听到的内容与自己预期听到的内容相矛盾时，音乐的意义就产生了。信息和意义携手前进。在生活中，习惯支配着我们大部分的日常行为。上下楼梯时，我们相信下一级台阶的高度与前一级台阶的高度相同。如果一级台阶的高度突然变成前一级台阶的两倍，我们就会猛然警醒起来。我们得到了一条预料之外的有意义的新信息，这可能会造成麻烦。而且，尽管我们可以准确地

记住这级不规则的台阶的位置，但它的不一致性将继续给我们留下深刻印象。

迈耶的描述与汉斯·凯勒提出的音乐理论具有某些共同特征，两人都将音乐家的作曲技巧与听者的预期联系起来，都理所当然地认为一个有经验的听者能够在特定的风格背景下做出判断和比较。

凯勒认为音乐的逻辑依赖于不可预测性。他将音乐作品中的"背景"和"前景"进行了对比。（申克也使用了这些说法，但凯勒赋予了它们不同的含义。）

一首作品的背景既是作曲家在创作过程中没有实现的预期的总和，也是那些尚未出现的预期的总和。简单地说，前景就是他所做的——谱子中实际存在的东西……背景可以被归结为形式，为许多作品所共有，可以在教科书中找到；前景是独立的结构，而不是形式，除非音乐是无聊的，迎合了听众所有的预期——在这种情况下，你可以根据音乐开始的几个小节自己作曲：你不需要作曲家的创作。[35]

这种观点认为，许多音乐作品依赖于一个简单甚至平庸的底层结构模式或背景。前景为作品提供了价值和个性，而背景模式是传统的，作曲家对它做了什么才是最重要的。小说也是同理。

凯勒认为音乐意义的存在取决于背景与前景的冲突，即背景所激发或隐含的预期与真正原创的作曲家所提供的意外满足之间的冲突。

第 4 章 无词之歌

正是这种存在于作曲家所做的和他让你觉得他应该做的之间的、强度根据作品所达到的结合点而变化的张力,构成了音乐逻辑。张力越明显,音乐就越有逻辑性。最明显的张力是在对立的元素之间,把最大的矛盾与最大的统一结合起来。[36]

凯勒和迈耶的理论都依赖于作曲家颠覆预期的能力。这两种理论都在一定程度上将结构分析与情绪影响进行了结合。

当凯勒在《听众》(*The Listener*)中总结他的音乐理论时,我提出了一个明显的异议,那就是当听者熟悉一部音乐作品后,预期就不能再产生矛盾了,因为他知道接下来会发生什么。凯勒的回答是,这只是听众获得的理性的知识,而其情绪上的预期并没有改变。

属七和弦使人产生了对主和弦的必然的情绪预期,无论你在理智上是否意识到后者不会在特定情况下出现——属七和弦后是下中音,一个"阻碍终止式"(interrupted cadence)。事实上,矛盾的是,无论如何,只要期望的是惊喜的感受本身,对矛盾的情绪预期的体验就会变得更深。[37]

楼梯上不规则台阶的例子可能与此同理。出乎意料的事,无论遇到多少次,它仍然是不寻常的或新颖的。

在迈耶看来,延迟结束是作曲家违背听众预期并增加其兴奋程度的一种方式。能够推迟解决如果是伟大作曲家的唯一特征,那么瓦格纳无疑应该被称为有史以来最伟大的作曲家(即使他的一些崇拜者已经把这个称号送给他了)。《特里斯坦与伊索尔德》(*Tristan und Isolde*)的前奏曲是半音推迟的一个著名

例子，其中属七和弦"突然出现，不再指向目标，而是成为目标"。[38] 的确，整部歌剧都可以用类似的眼光来看待；最终的解决被四个多小时的音乐推迟。由于大多数作品都比《特里斯坦与伊索尔德》短得多，因此，用于提高听众的预期并延长时间的技巧并不是音乐创作中唯一重要的技巧。

虽然迈耶定义了一个重要的音乐作品模式，但我们可以这样说，他的这部分理论贡献并没有真正将音乐和希区柯克的电影区分开来——希区柯克的电影也能够引起预期，增加悬念，推迟解决，最终完美收场。然而，也许迈耶不需要做出这样的区分。所有内容，从琐碎的到深刻的，都是由原型模式构建的。

彼得·基维对迈耶的理论提出了更重要的反对意见。虽然通过抑制即时反应可以加强情感，但在某些情况下，我们对音乐的反应是即时愉悦的。

受挫不是音乐中情感的唯一原因（如果它是一个原因的话），就像它不是我们日常情绪的唯一原因一样。[39]

形式主义者和表现主义者之间持续不断的争论是不可思议的。很明显，对形式和情绪意义的欣赏同时存在于每个听者的体验中，而且是不可分离的。我之前说过，对音乐作品结构的理性欣赏所需要的思维可能很难与欣赏音乐的表现力相结合。这主要适用于初次接触的新鲜作品，而不是已经烂熟于心的作品。当一段特定的音乐已经嵌入记忆，当听者知道接下来会发生什么时，他已经对这段音乐的结构有所掌握了。

让-雅克·纳蒂兹（Jean-Jacques Nattiez）注意到普鲁斯特在《追忆似水年华》中的一段话，这段话阐明了小说中的叙

述者（即作者本人）是如何在对新鲜音乐作品的重复欣赏中逐渐提高自己对形式的鉴赏能力的。

然后，为了改变我的想法，我不想和阿尔贝蒂娜玩纸牌或跳棋，而是请她给我弹几段音乐。我躺在床上，她走到房间的尽头，坐在两个书柜中间的钢琴前。她挑选的曲目要么是全新的，要么是她只给我弹过一两次的，因为她开始更了解我了，她知道我只喜欢把我的思想集中在我还没完全搞清楚的东西上，并能够在这些连续的演奏过程中，用我逐渐明确的、可惜有些曲解原意的外部观点，把最初几乎被迷雾掩盖的那部分支离破碎的结构线条连接起来。我认为她知道，也理解我在第一次聆听时，从对一团无定形的静止星云的塑造任务中获得的快乐。[40]

读到普鲁斯特在欣赏结构中体会到的快乐是多么令人精神振奋啊！形式主义者在谈论音乐时，仿佛仅仅把解读音乐的形式当作一种智力练习。事实上，音乐作品的形式给我们带来的愉悦感不亚于建筑的平衡对称，尤其是在与意想不到的不规则结构或装饰细节相结合时，它们有助于消除单调，揭示出大师的个人风格。如果听者对一部音乐作品了解得很透彻，他会将形式和内容视为一个整体来做出回应。音乐的形式和内容，正如人的身体和灵魂，是不可分割的。

Music and the Mind

第5章

音乐是用来逃避现实的吗

音乐，是人类所知道的最伟大的福祉，也是我们所拥有的人间天堂。

——约瑟夫·艾迪生
(Joseph Addison)[1]

第 5 章 音乐是用来逃避现实的吗

人们对音乐以及其他艺术的欣赏,在获取和享用方式上都与普通日常生活有着很大的不同。为了欣赏音乐和其他艺术,我们会留出特定的时间,去一些专门设置的地方,比如音乐厅和艺术画廊,来寻求我们想要的东西。在前文字文化中,艺术与日常生活的联系更为紧密。在西方社会,艺术往往占据自己的特殊地位,仿佛它是奢侈品,而不是人类生活的重要组成部分。这有可能使一些蒙昧无知的人认为,音乐和其他艺术是"现实"生活的替代品,或是对现实生活的逃避。我完全不同意这一结论,但由于一些有影响力的精神分析学家也提出了这类概念,所以即使只是为了反驳他们,也值得研究一下他们的观点。

弗洛伊德博览群书,对文学有着敏锐的鉴赏力。在学校里,他连续六年名列前茅,对拉丁语和希腊古典文学非常了解。他学习了希伯来语、英语和法语,还自学了一些意大利语和西班牙语。莎士比亚和歌德一直是他最喜欢的作家,而且他认为陀思妥耶夫斯基与莎士比亚相差不远,《卡拉马佐夫兄弟》(*The Brothers Karamazov*)是有史以来最伟大的小说。弗洛伊德本人是公认的注重语言风格的作家,曾被授予歌德文学奖。此外,雕刻和绘画也是弗洛伊德很喜欢的艺术形式。然而,在他的论

文《米开朗基罗的摩西》(*The Moses of Michelangelo*)的引言中,他曾表示自己几乎无法从音乐中获得任何乐趣。他的侄子哈利写道:

> 他鄙视音乐,认为它只是一种干扰!就这一点而言,整个弗洛伊德家族都是不懂音乐的。[2]

尽管有这种偏见,弗洛伊德依然是一个文化修养深厚的人,他非常推崇对他有吸引力的艺术家和作家。弗洛伊德关于艺术家的论述,乍一看常常带有贬低意味,这让人感到惊讶,而后才意识到这是精神分析理论不可避免的结果。

弗洛伊德的基本观点之一是,生物会不断地寻求摆脱那些令自己不安的刺激。正如第2章所提到的,他认为神经系统能够尽可能迅速地摆脱来自外界和内部的刺激。如果这是真的,那么我们的理想状态必定是放松且宁静的。

根据弗洛伊德的理论,这种理想状态的原型是得到充分满足的婴儿。母亲和婴儿的互动包括刺激、唤醒以及幸福的融合。精神分析理论强调融合,而通常忽略唤醒。在婴儿时期,妈妈的胸部就是天堂;在成人生活中,天堂出现在(或者应该出现在)性高潮——"小小的死亡"之后,那是仅存于坟墓中的最终宁静的前兆。

> 见到吃饱后的婴儿倒在床上,脸上挂着红晕和幸福的微笑入睡,谁也逃不过这样的想法:这就是成人生活中性满足的表现原型。[3]

弗洛伊德一直认为性满足是男人和女人满足感的主要来源,

尽管他承认，完全释放性紧张是很难实现的。文明本身是压抑的，因为它对多数人认为难以容忍的本能表达施加了限制。将性冲动转化为非性的形式，是某种程度的升华，是所有努力遵守文明标准的人的义务；但它仍然是一种防御机制，或者说是仅次于性满足的自我满足方式。

神经症患者尤其无法获得完全的性满足，因为婴儿时期的性欲残留持续存在，阻碍了他们达到性成熟。这些性欲残留表现在神经症状、梦境和遁入幻想中。

神经症患者远离现实，因为他们觉得现实无法忍受——无论是其整体还是部分。[4]

弗洛伊德认为幻想来源于游戏。因为游戏和幻想都涉及远离或否认现实，都是幼稚的行为，在理想情况下，应该在长大后摆脱。因为所有形式的艺术都依赖于运用幻想和想象力，所以弗洛伊德认为艺术家比普通人更神经质也就不足为奇了。

艺术家本质上是性格内向的人，离神经症不远。他万分强烈的本能需求被压抑着。他渴望赢得荣誉、权力、财富、名声和女性的爱，但他缺乏实现这些愿望的手段。因此，像所有其他不满足的人一样，他远离现实，把所有的兴趣和性欲都转移到他自己幻想出的生活里，而这条道路可能会通向神经症。[5]

在弗洛伊德看来，所有形式的艺术和文学都是未得到满足的性欲的升华。

艺术家本来就是一个远离现实的人，由于无法放弃他最初

要求的对本能的满足,他任自己在幻想的生活中充分发挥情欲和野心。[6]

与神经症患者一样,艺术家也背负着性发展受阻的压力。但是,因为他们的天赋,他们能够在创作中升华自己的冲动。弗洛伊德关于人性的理论只基于对两种驱力的设想:性本能和死亡本能。他认为艺术和科学中的创造力都是次要现象。

这种满足,例如艺术家在创作或使幻想具象化时的快乐、科学家在解决问题或发现真理时的快乐,都具有一种特殊的性质,总有一天可以用元心理学术语来描述。目前,我们只能打个比方说,这样的满足似乎是"更好更高级的"。但是,与原始本能冲动的满足相比,它们的强度较低,无法让我们的身体感受到震撼。[7]

弗洛伊德理论中最奇怪的推论是,它暗示如果可以通过完全适应现实来实现完全的性满足,那么艺术,包括音乐,将变得无用。我在其他作品中讨论过这个推论的令人不满之处。[8]

弗洛伊德在自己的作品中极少提到音乐,但他的许多追随者并不认为音乐是不值一提的,还有一些人大胆地对音乐进行了精神分析学解释。

精神分析学是以弗洛伊德的婴儿发展理论为基础的,它包含这样一个观点:无论多么成熟,人都无法完全摆脱自己的婴儿时期。例如,性欲发展最初的"口唇期"会继续在成人身上体现出来,表现为吸烟、咬铅笔或各种进食障碍。精神分析理论认为,当人类感到疲劳、身体不适、神经功能出现障碍或无

法获得成熟的本能满足时，就会退行到情绪发展的早期阶段。该理论假设，婴儿时期的经历对成人产生了一种持续的、难以抵御的诱惑。精神分析学认为，没有人能达到完全的情绪成熟，但退行到婴儿式的满足和沟通方式依然是可悲的。最好的情况是，它缓解了成人的压力；最坏的情况是，它使人永远无法成长。

一些精神分析学家尝试从退行的角度解释音乐的情绪影响。精神分析理论假设，音乐起源于富有表现力的、对于维持母婴之间的亲密关系至关重要的语音，因而代表了一种与婴儿早期有关的非语言或前语言的交流形式。这种推断可以理解，但不具有说服力。例如，科胡特（Kohut）写道：

然而，音乐作为一种具备心理功能的额外言语模式，既提供了一种回归到前语言阶段（也就是心理体验的最初形式）的特别而微妙的退行，在社交和审美上也是被接受的。[9]

其他精神分析学家提到了退行到自恋阶段，或者是还没有将自我与外部物体区分开来的早期阶段。平查斯·诺伊（Pinchas Noy）记录到，他有几名患者说自己会周期性地迫切需要音乐。"一段时间后，所有这些患者都清晰地回忆起了关于死去已久母亲的早年记忆。"[10] 诺伊还提到了"对失去的婴儿口唇期天堂的渴望"，以及音乐会把一个人带回生命的初始，那时母亲的声音传达着爱与安慰。他还发现，他的一些患者已经对音乐"上瘾"了，如果接触不到音乐，他们会感到精神上的匮乏和不快乐。尽管对音乐的兴趣和音乐天赋通常在某种程度上是相关的，但这种对音乐的特殊需要并不一定与音乐才能有关。平查斯·诺伊认为，对音乐上瘾的患者都强烈希望退行到最早

的情绪交流类型——母婴交流上,而音乐能力植根于对声音的不寻常的敏感性。这些说法与其说是证据,倒不如说是让人无法信服的轶事。

这些理论收到了许多反对意见。例如,"前语言阶段的交流必然幼稚"的精神分析学假设是不能成立的。母婴交流是韵律的最早表现:咿咿呀呀声可能发展成音乐,牙牙学语可能发展成清晰的发音,但这并不意味着语言的韵律元素是幼稚或原始的。话语本身永远不足以传达意义,韵律是成人言语交流的一个必要特征。我们来体会一下"Really!"⊖这句话,它可以表示惊讶、怀疑、否定、热情、蔑视,也许还有许多其他含义,每一种含义都必须通过语调而不是单词本身来表达。

我们在第2章中观察到,右脑受损的儿童无法表达传递他们的感受,因为他们的口语很单调。同样的道理也适用于患有自闭症或某些精神分裂症的成人。他们的口语是不正常的,因为它恰恰缺乏那些被精神分析描述为幼稚的韵律特征。平淡的、没有情绪的语言意味着大脑损伤或精神疾病,而不是心智成熟。

现在的计算机可以通过给合成器编程来模仿人的声音。然而,

有音乐经验的听者通常会注意到,这些表演听起来像一个天生有好嗓子的歌手在演唱,但不幸的是,他的歌声中缺乏表达任何特别东西的欲望。[11]

真人表演实际上增加了韵律元素,而韵律元素主要源于人类的口语模式。

如前所述,弗洛伊德认为,在成人生活中,性高潮之后会

⊖ 有"真的""真是的"之意。——译者注

有一段彻底放松的满足感。将音乐体验与性体验进行比较显然是可能的，但意义不大。音乐可以引起强烈的情绪唤醒，伴随着对肢体运动的渴望和一系列生理变化。音乐一结束，人就会产生一种平和、宁静和满足的感觉。但同样的情况也可能发生在观看网球锦标赛的狂热爱好者身上。不能由此推断，这些体验要么是性的替代品，要么与性略有关联。唤醒后放松的模式是普遍存在的，是动物生活中不可或缺的。

> 劳累后的睡眠，暴风后的港口，
> 战乱后的和平，生命后的死亡，是最大的快乐。[12]

一些精神分析学家注意到，音乐可以触发类似于汪洋的感受，他们将弗洛伊德对这一体验的解读应用到音乐中，认为在婴儿意识到自己是一个独立实体之前，音乐反映了母亲和婴儿之间幸福融合的感受。这种解释存在两点错误。首先，尽管音乐可以触发汪洋体验，但这种情况极少发生，而且通常不会发生在音乐的实际演奏中。其次，汪洋体验与性高潮或两个人相互融合的感觉没有可比性。

"汪洋般的"（oceanic）这个说法源于弗洛伊德的朋友罗曼·罗兰（Romain Rolland）寄给他的一封信。在读了弗洛伊德抨击宗教的著作《一个幻觉的未来》（*The Future of an Illusion*）后，罗兰抱怨弗洛伊德没有理解宗教情感的本源。罗兰断言，宗教情感源于"对永恒的觉察"，是一种无限的、无界的感受，也就是"汪洋般的"。[13]

汪洋感通常被拿来与神秘主义者所描述的精神状态做比较，在这种精神状态中，主体感觉自己与世界融为一体。这几乎总

是一种孤独的体验，所有统一或完整的感受都指向宇宙，而不是与另一个人的融合。在我的《与孤独共处》㊀（Solitude）一书中，我提到了一些名人对汪洋体验的描述，其中有华兹华斯（Wordsworth）、沃尔特·惠特曼（Walt Whitman）、埃德蒙·戈斯（Edmund Gosse）、A. L. 罗斯（A. L. Rowse）、阿瑟·凯斯特勒（Arthur Koestler）、伯纳德·贝伦森（Bernard Berenson）、C. S. 刘易斯（C. S. Lewis）和海军上将理查德·E. 伯德（Richard E. Byrd）。

弗洛伊德将汪洋感描述为"一种无法分离的联结感，一种与外部世界融为一体的感受"。[14] 他将这种感觉与热恋期相比较，在这种状态下，"自我和客体之间的界限可能会消失"。弗洛伊德把成年人对这种界限的暂时消除解释为向婴儿时期的退行，那时婴儿还在母亲怀里吃奶，还没有把自己与外部世界区分开来。在弗洛伊德看来，汪洋体验代表着回归于与母亲的完全融合。

我认为区分高唤醒体验和有时可能伴随着强烈情感体验的汪洋状态是很重要的。高唤醒状态和汪洋状态有时被轻率地误称为"狂喜"，但汪洋体验不同于兴奋，通常被认为是平静的。如上所述，音乐可以引起强烈的情绪唤醒，然后是放松和满足的感觉，但是被音乐表演所感动的常见反应与罕见的汪洋状态相距甚远。

音乐家有时会描述，自己在表演过程中感到被"控制"或"附身"了，这就是一种狂喜。这可能是一种与音乐合而为一的体验，仿佛是音乐自己在表演。这种狂喜当然是"脱离自我"的，因此与汪洋体验有一些共同之处；但它们在性质上是不同

㊀ 本书已由机械工业出版社出版。

的,因为狂喜体验缺乏绝对的宁静感,而这正是汪洋体验的典型特征。

玛格尼塔·拉斯基(Marghanita Laski)在《狂喜》(*Ecstasy*)一书中指出,当受访者在她的问卷调查中被问到,哪种艺术可以作为狂喜体验的触发因素时,提到音乐的人远多于提到其他艺术的。

在调查问卷组和文学组中,音乐都是最常被提到的艺术触发因素(宗教组中没有艺术触发因素)。我相信,在狂喜触发因素的性质和产生的效果之间关系的研究中,相比其他触发狂喜的因素,针对音乐的研究是最有价值的。[15]

我认识的一个人把这种感受与聆听莫扎特名作《唐璜》(*Don Giovanni*)中的二重唱《让我们携手同行》(*Là ci darem la mano*)关联在了一起。虽然他已经很熟悉这首曲子了,但旋律还是会突然抓住他,在他的脑海中回荡,他的存在状态也在那一段时间里发生了改变。他描述自己感受到的是一种宁静的狂喜状态,那一刻人类、世界和自己融为了一体。他听了一辈子的音乐,但这是他唯一能想到的由音乐触发汪洋体验的例子。他能清楚地区分出这种狂喜,与在看一场精彩的音乐表演时偶尔会产生的强烈身体唤醒是不同的。

也许汪洋体验更多出现在作曲家而非听众身上。亚历山大·戈尔(Alexander Goehr)把开始创作新作品的早期阶段描述为非常令人不安的,充满了失望、沮丧和内心的愤怒。后来,当音符终于开始响起,

> 音乐是自动生成的……随意摆弄素材的作曲家不复存在,

作曲家只是服务于音乐，遵从音符自身的意旨行事。这正是我所寻求的体验，它证明了一切都是合理的。对我来说，这样的体验超越了我所知道或能想象到的所有其他体验带来的满足感……因为，此时此刻，我发现自己被一种汪洋般的感觉所征服，与周围的一切融为一体。[16]

在本章前文中，我们曾提到过，唤醒后放松的模式是许多不同人类体验（如性体验）的共同特征。在这种背景下，值得注意的是，在玛格尼塔·拉斯基的调查中，即使是那些认为性偶尔会触发狂喜的人，也会将两者明显区分开来。最令人满足的性体验并不一定会引起狂喜，狂喜完全不同于高潮后的放松。

的确，正如叔本华描述的那样，一场伟大音乐的精彩表演能暂时使我们振作起来，使我们摆脱一切焦虑，使我们能够"完全摆脱一切痛苦"。这也许可以与释放性欲后的平静放松感相比较，但不一定伴有"汪洋般的"宁静和统一感。

当躁狂抑郁症患者处于疾病的躁狂阶段时，他们有时会描述自己处于狂喜状态时与万物融为一体的感受。然而，在躁狂症中，这种体验通常（虽然并不总是）伴随着更糟糕的表现：无法控制的兴奋、思维跳跃、易怒和自大型妄想。正常人的狂喜体验里从来不会有这些症状，他们通常会愉快地回顾体验，感觉他们的心理状况得到了改善，而不是被打乱。

还有一种与躁狂抑郁症相关的疾病：一些不完全符合躁狂抑郁症诊断标准的人报告称，他们能体验到狂喜，也会经历痛苦、空虚、绝望的时期——这与狂喜体验的感受截然相反。宗教上称这种状态为"灵魂的黑夜"，这种描述比精神病学诊断的

"抑郁症"更能引起人们的共鸣。玛格尼塔·拉斯基发现,她不得不在她的《狂喜》一书中加入一章关于忧伤的内容,因为这两种状态经常出现在同一个人身上。

正如我们稍后将会看到的,一些哲学家认为,音乐能使听者暂时进入平静的境界,从而摆脱生存的痛苦。这种假设不能解释通常由音乐唤醒的兴奋状态。然而,有些音乐无疑是与"另一个世界"有关的,听者可以想象自己被传送到那个世界。

要实现这种效果,作品通常需要用文字表达出来,或者采用以音乐为背景的诗歌的形式,又或者需要作曲家亲口道出灵感的来源。作为例证,我想到了迪帕克(Duparc)为波德莱尔(Baudelaire)的诗歌《邀游》(*L'Invitation au Voyage*)所创作的绝妙背景乐,以及拉赫玛尼诺夫(Rachmaninov)的交响诗《死之岛》(*The Isle of the Dead*)——这无疑是他最令人折服的管弦乐杰作。波德莱尔的旅程在那个我们都幻想着却从未进入的美妙国度结束。

在那儿,一切都充满秩序与美感,
只有奢华、宁静与餍足。

拉赫玛尼诺夫的《死之岛》的灵感来自瑞士艺术家阿诺德·勃克林(Arnold Böcklin)的一幅画,画的是死者静静地躺在一座荒岛上。这幅画对涅槃的构思比波德莱尔的更为现实,尽管只是被艺术家本人描述为梦境中的画面。这幅画对拉赫玛尼诺夫的吸引力肯定与他的抑郁倾向有关,也许他相信,只有在死亡的平静中,人们才会从悲伤中解脱出来。如果弗洛伊德喜欢音乐,这部作品肯定会吸引他。

弗洛伊德对幻想的轻蔑观点只是不够全面，而非完全错误。白日梦有时可能如他所说，是逃避现实的；但它们也可能是创造性发现的先兆，成为我们适应现实的新方法。和其他艺术一样，音乐可以让人暂时远离生存的痛苦，但这只是它的功能之一，且绝不是它最重要的功能。音乐还可以通过各种方式帮助我们适应生活，我在前面的章节中已经暗示过，只是没有充分展开探讨。

作曲家和作家一样，常常受到幻想世界的启发。1903年，德彪西创作了钢琴组曲《版画集》（*Estampes*）的第二乐章《格拉纳达之夜》（*Soirée dans Grenade*），而他对西班牙的了解仅限于在圣塞巴斯蒂安度过的一天。给他创作灵感的西班牙是他想象中的西班牙；他循着灵感继续创作，这一点从管弦乐组曲《意象集》（*Images*）第二部分的《伊贝利亚》（*Ibéria*）的三个乐章就可以明显看出它们创作于1906年至1909年。

和德彪西一样，拉威尔（Ravel）对西班牙也缺乏实际的了解，他的管弦乐《西班牙狂想曲》（*Rapsodie Espagnole*）、歌剧《西班牙时光》（*L'Heure Espagnole*）和钢琴作品《丑角的晨歌》（*Alborada del Gracioso*）都是在同一时期创作的。尽管拉威尔的母亲能说一口流利的西班牙语，而且年轻时曾在马德里生活过一段时间，但拉威尔本人从未出过国。西班牙古典音乐作曲家曼努埃尔·德·法拉（Manuel de Falla）对德彪西和拉威尔表示了强烈的敬意，他认为这两位作曲家虽对西班牙所知甚少，却以微妙和真实的方式唤起了他的国家精神。那些和济慈一样推崇"想象具有真实性"的人也一定会为此感到欣喜鼓舞。

拉威尔还提供了另一个例证，为我们展现给予他灵感的

幻想世界，而这一次是以文字作为媒介的。他以化名为特里斯坦·克林索尔（Tristan Klingsor）的诗人莱昂·勒克莱尔（Léon Leclère）的三首诗作为歌词，创作了优美的组歌《舍赫拉查德》。其中的第一首《亚细亚》(*Asie*)把与他们相距甚远的波斯、印度等描绘得仿佛近在眼前。

海伦娜·乔当－莫汉（Hélène Jourdan-Morhange）讲述的一件轶事表明，拉威尔认识到，现实生活所能提供的灵感是非常有限的。

在非斯[一]，艺术总监 M. 鲍里斯·马斯洛（M. Boris Masslow）带着拉威尔参观了大使馆及其美丽的花园。

"亲爱的老师，"他说，"这样的场景能激发你创作一些关于阿拉伯的音乐吧！"

拉威尔迅速地回答说：

"如果我写一些关于阿拉伯的作品，它会比这一切更阿拉伯！"[17]

沃尔特·德·拉·梅尔（Walter de la Mare）的著名诗歌《阿拉伯》(*Arabia*)也是浪漫幻想的产物，赞美了一个与真实国家完全不同的国家。他描写了黑头发的音乐家、绿意盎然的河岸和潺潺的溪流，却没有提到沙漠。[18]沃恩·威廉姆斯（Vaughan Williams）的第七交响曲，被命名为《南极交响曲》（*Sinfonia Antartica*），灵感来自斯科特船长的最后一次南极探险。但现在，世界的每个角落都已被探索发现，并留有人类的足迹，作家和作曲家再也不能编织关于现实国家的幻想了，这

[一] 摩洛哥城市。——译者注

就是为什么许多人把注意力转向了科幻小说，或者像霍尔斯特一样，转向了编织关于天体的音乐。

一个作家或作曲家把乌托邦、极乐岛、东方等他不了解的地方作为他的主题，并不意味着读者或听者会被带到某个从未去过的地方。一个反例是作曲家根据歌词来进行创作，比如《舍赫拉查德》，但它并不适用于纯音乐。对作曲家来说，想象中的国家是罗夏墨迹，或者是灵感的触发器。从这样的灵感中产生的是一部音乐作品，而不是一面能让人穿越地狱边境而逃避现实的镜子。

正如斯特拉文斯基所说，作品一旦完成，就会以作品本身的方式存在，这就是音乐不能直接将作曲家的感受传达给听众的原因。作曲家能够与听众交流的是：他如何理解自己的感受，如何为自己的感受赋予结构，如何将自己的感受从原始情感转化为艺术。

迄今为止，关于音乐的精神分析学解释尚无多少启发性，因为逃离生活的烦恼只是音乐体验的一小部分，但事实上还有一个更有趣的部分。在第2章中，我们注意到，根据强度的不同，唤醒的状态可以是兴奋的，也可以是痛苦的。一些精神分析学家推测，对噪声的高度敏感可能对音乐能力的发展起到一定作用。其论点如下。

每个人都会对意想不到的或很大的噪声做出一些身体动作上的反应。我们可能会寻找声音的来源，希望能弄清那是什么；或者我们可能会采取一个突然的动作来试图躲避它。虽然我们可以通过闭上眼睛或转过身去来掩盖不愉快的景象，但要想躲避刺耳的声音就比较困难了。我们不能靠转身来消除它，可能

也无法追踪它的来源；而且，即使我们成功找到源头，也不能确保它停下来。堵住耳朵比闭上眼睛更困难，效果也更差。风钻声或警笛声都是难以躲避的噪声。令人讨厌的噪声可以成为一种威胁，一种必须被消除或控制的东西。在南非种族隔离时期的残酷监狱里，混杂着尖叫、打碎玻璃、犬吠和狮吼的特制磁带以高音量向被单独监禁的囚犯循环播放。其影响是毁灭性的。

有一次，一位心烦意乱的母亲问英国精神分析学家唐纳德·温尼科特（Donald Winnicott），她2岁的儿子听到任何噪声都会感到惊恐和痛苦，她该怎么办。温尼科特建议给孩子一个锡盘和一个勺子，这样他就可以大声地回应噪声。这种方法可以消除孩子面对威胁时的无助感，有助于恢复自身的能力感。敲击锡盘的身体动作和制造的噪声同样重要。当听觉感官被输入如此令人不快或吵闹，以至于构成威胁的声音时，剧烈的身体动作是一种本能的反应。正如罗宾·马科尼（Robin Maconie）指出的，我们学会通过操纵听觉环境来控制我们听到的东西。

这种对听觉场的操纵主要表现在两种方式上：①用身体动作来改变事件在知觉场中的强度和位置关系；②发出人声或制造其他声音（包括音乐），将一个可控且可支配的元素引入不受控制的听觉环境中。我们喜欢翩翩起舞，我们喜欢唱歌和弹琴。[19]

我们不知道温尼科特的那名患者后来是否成了作曲家，但对声音的高度敏感可能可以帮他发展出一项尤为重要的技能，即将声音安排和组织成令人满意的模式，而这正是作曲家所做的。

噪声可能会威胁到正常人。如果有人对噪声高度敏感，无法从不断冲击着他的各种噪声中过滤出无关的东西，他可能特

别倾向于通过强加一种新秩序来解决这个问题，让它变得有意义，从而把威胁变成可控的事情。马科尼简明扼要地指出：

> 如果"这噪声让我发疯抓狂"这句感叹中有一个潜在的真相，那么在它喜剧般的反转中也可能有一个等效的真相，"这音乐使我理智清醒"。话语的形式表明了感官输入和知觉反应之间的动态关系。[20]

我注意到，不同个体对听觉输入的反应有相当大的差异。一些人无法忍受在背景音乐下进行对话，而另一些人似乎没有注意到背景音乐，或者可以把它从他们的知觉场中去除。许多人似乎整天都开着电视机，不论房间里是否进行着交谈。一些人在听广播时，如果房间里有人发表评论，他们就会变得极度苦恼。这些人抱怨说，他们无法同时听两件事，无法同时弄清广播里的人和插话者在说些什么。一时间，他们面临着混乱的威胁。

听觉辨别取决于能否过滤掉无关的声音并识别出重要的声音。即使房间里的其他人都没有听到婴儿的哭声，母亲依然总是能听到并做出回应。我记得我和康拉德·洛伦茨（Konrad Lorenz）一起吃早饭时，他突然从桌子前站起来，说："我听到了鹅宝宝的叫声。"这声音别人都没有注意到。果然，一只小鹅遇到了麻烦，急需帮助。

平查斯·诺伊认为，对听觉刺激高度敏感的儿童可能会觉得，想要消除或忽略一些他听到的声音特别困难，因此他必须使用不同的方法。

走出这一困境的唯一方法是努力定位和控制听觉场。婴儿

必须发展一种能力，能够集中注意力指引和控制二十种不同的、同时重复出现的声音刺激。这种成就的一个极端例子就是杰出的管弦乐队指挥，他有一种非凡的天赋，能把管弦乐队的演奏作为一个整体来听，同时又可以把每一种乐器分开听，通过演奏来区分每一种乐器，就好像他只专注于一种乐器一样。[21]

作者承认这一假设缺乏实验证实，但它很好地契合了这样一个观点：特别容易受到混乱威胁的人，同时也是最有动力去发现秩序的人。

我们知道，精神分裂症患者是高度敏感的，因为他们需要保护自己不受亲友的侵扰、压制或批评。与生活在被宽容接纳的氛围中不同，这些负面信息让他们感觉受到了威胁，使他们更容易旧病复发。在第2章中，我们提到了双耳分听实验，结果表明，在正常受试者中，语言被左脑更好地感知，音乐被右脑更好地感知。研究表明，精神疾病（包括精神分裂症和各种形式的情感障碍）患者的左右两个大脑半球的功能不像正常人那样分工明确。[22]

大脑半球功能的专门化在一定程度上是为了促进对传入的听觉信息的有效处理，无论这些听觉信息是语言还是音乐；所以也难怪一些精神疾病患者对这些信息高度敏感，并可能会觉得自己受到了威胁。现代信息处理理论假设，在正常人中，传入的信息被迅速扫描，从而使那些不被需要的、不恰当的或不相干的刺激被排除在意识之外。精神分裂症患者有时会抱怨自己被刺激压得喘不过气来，就好像扫描过滤过程是不存在的或者是低效的。

许多作家都认为，富有创造力的人是极度敏感的，缺乏一层足够厚的"保护皮"来抵御外部世界的影响。精神疾病和创

造力之间是有联系的，创造性思维和在概念之间建立新联系的能力，更常出现在有成员被确诊为精神疾病的家庭中。我并不是说所有有创造力的人都有精神疾病（尽管一些最伟大的人是这样的），只是说类似的非传统思维过程可以在精神病患者和有创造力的人身上得到体现。

正如前文所述，精神病患者和有创造力的人可能在处理来自外部世界的感官输入信息方面存在共同的困难，无论信息是以言语、非言语的声音还是情绪压力的形式输入的。精神病患者被混乱和无序的威胁压垮了。有创造力的人通过在他们的作品中创造新的秩序来迎接挑战，进而掌控威胁。罗伯特·舒曼（Robert Schumann）和雨果·沃尔夫（Hugo Wolf）都是患有躁狂抑郁症的作曲家。尽管他们最终被严重的精神错乱打败了，但毫无疑问，他们的创造力在一定程度上是不稳定的精神状态的产物。拉赫玛尼诺夫也经历过严重的抑郁。这种情况可以极端到完全阻止创作，但是抑郁的倾向和它再次出现的威胁会激发创造力。柏辽兹饱受抑郁和焦虑的折磨，他告诉父亲，没有音乐他就无法生存。[23] 柴可夫斯基也曾患有严重的抑郁症，他写道："真的，如果不是因为音乐，我完全有理由发疯。"他的传记作者约翰·沃拉克（John Warrack）认为，他是在清醒地陈述确凿的事实。[24]

创造过程取决于意识和潜意识的心理功能。我们仍然深受弗洛伊德的影响，以至于许多人相信，任何来自潜意识的东西都是情绪化的、不理性的、不可接受的，而且很可能是不体面的。事实上，情况并非如此。潜意识过程与情绪表达一样关注模式和结构。

梦的不合理性比现实的更加显而易见。梦确实表现出不一

致、不可能、时间的混乱，以及许多其他理性思维无法接受的特征。但大多数梦都是故事。在睡眠中进行的扫描过程将最近的事件与过去的事件进行匹配，并将有相似感受但可能没有其他联系的心理内容关联起来。梦试图通过设定故事的情节线来让事件的大杂烩变得有意义。

正如我在其他场合说过的，人类是被迫使着对生命和宇宙进行理论化的说明和理解的。人类的行为主要不是依靠"本能"这种指引进化层级较低动物行为的内在刺激反应模式来控制的。人类被倒逼出了强大的创造力，被迫去了解这个世界和他们自己，这样一来，他们才能更好地适应环境。实现这一目标的过程是有意识的，也是潜意识的。我们无法避免寻找世界和内心一致性的尝试；但我们会通过有意识的推理来强化、提炼使我们这样做的最初的无意识冲动，并赋予其合理性。

我敢肯定，音乐之所以能深深地影响我们，原因之一是它能构建我们的听觉体验，从而使其变得有意义。尽管我一直在努力消除"音乐是对现实的逃避或向婴儿状态的退行"这种精神分析学观点，但毫无疑问，音乐的确为我们提供了一条暂时退出喧嚣的外部世界的路径。音乐可以提神，因为它可以让我们像在幻想或睡眠中一样，扫描、整理和重新安排大脑中的内容。还有从独自在乡间散步到练习超验冥想等很多其他的方法可以达到这个目的。当我们参与或聆听一段吸引人的演奏时，我们会暂时被保护起来，不受其他外部刺激的影响。我们进入了一个特殊的、与世隔绝的世界，在这个世界里，一切都和谐有序，不和谐被排除在外。这本身就是有益的。这不是一种退行的策略，而是以退为进。这是一种暂时的退避，它促进了大脑内部的重新排序过程，从而帮助我们适应外部世界，而不是

为我们提供逃避现实的途径。

如果音乐以及其他艺术能够与我们的日常活动更紧密地交织在一起，我们可能就不那么需要这种暂时的退避了。其他文化背景的人有时可能无法理解为什么欧洲人看起来如此紧张。当荣格访问新墨西哥州时，他与一位印第安酋长交谈，酋长说：

看看白人有多冷酷。他们的嘴唇很薄，鼻子很尖，满脸皱纹。他们的眼睛里有一种凝视的意味；他们总是在寻找一些东西。他们在寻找什么？白人总是想索取点什么。他们总是躁动不安。我们不知道他们想要什么。我们无法理解他们。我们认为他们疯了。[25]

如果说投入音乐中存在逃避现实的成分，那是因为我们的文化太关注成就，且过于追求传统意义上的成功，这让平凡的生活变成了紧张而焦虑的工作，艺术却无处安放。音乐可以也应当成为提高我们日常生活质量的一部分。

当我们睡着或者只是做白日梦的时候，音乐在发挥着特殊的作用——有效辅助大脑的扫描和分类进程。斯特拉文斯基所指的那些我们从自然声音中获得的快乐可能占比很高，但这种快乐缺乏音乐所能提供的更深层次的维度。

但除了以上这些被动的享受之外，我们会发掘音乐，这类音乐能使我们积极地参与到思维活动中——发出指令，赋予生命，激发创造。[26]

精神分析学家将这种参与称为"投射认同"：想象自己存在于外部某个物体里的心理过程。模仿不仅是最真诚的恭维，也是一种学习的方式。通过将自己与那些更有天赋的人联系起来，

我们实际上可以提高自己的能力。音乐教师知道,"按我的方式做"通常比理论教学更有效。

音乐不仅给肌肉运动带来了秩序,也促进了头脑中的秩序。这就是为什么约翰·布拉金在他的《音乐的常识》一书中说:

> 艺术不仅仅是发展感官、教育情感的理想选择;艺术对于平衡能力以及有效运用智力都是必不可少的。[27]

通过音乐来学习将我们的意志强加于过多的不连贯的听觉刺激之上,以免被这些输入所威胁;排除无关的东西,关注重要的东西,进而创造或发现世界上的某种秩序。这和我们从论证那些科学假设中得到的乐趣是一样的。

科学理论让这个世界变得更容易理解,让我们感觉不那么受世界的摆布,更有能力控制事件。当然,我们不能控制一切。无论我们对地质科学知识的了解有多么详尽,我们仍然容易受到地震的侵袭。我们的听觉系统可能会变得越来越成熟,但意外的、巨大的噪声仍然会让我们感到惊恐。然而,我们能够理解这个世界,这给了我们信心。音乐在很多方面都很重要,而这一点并没有得到足够的重视。

音乐可以帮助大脑受损的人完成因大脑受损而无法完成的任务。它还可以让情绪紊乱或有精神疾病的人生活得更舒适一些。由于音乐对我们大多数人来说并不是那么必要,所以我们往往低估了它在普通人生活中的重要性。然而,我们很难想象一个没有音乐的世界。即使禁止演奏音乐,所有复制音乐的设备都被毁了,我们的头脑中仍然会有旋律在回荡,仍然会用音乐来组织我们的行动,使我们周围的世界变得更有条理。

Music
and
the Mind

第6章

孤独的聆听者

人类的音乐是和谐的,这一点,所有能够转而静观自我的人都可以体会到。

——裘瑟夫·扎利诺

(Gioseffo Zarlino)[1]

第6章 孤独的聆听者

独自欣赏音乐是一种现代社会才有的现象。音乐的原始功能是突显公共活动的意义并促进社会团结,这种功能延续至今。在家里,音乐也可以在增进人际关系方面发挥作用。近年来,在家中组织音乐活动的现象有所减少,但那些仍然参与其中的人知道,一起从事音乐活动是实现亲密关系的一种不可替代的方式。弦乐四重奏的成员之间有时会发展出一种特殊的亲密关系,他们认为这种亲密关系是其他任何关系都无可匹敌的。

乐器独奏家一直存在,毫无疑问,他们发现每天的练习给他们带来了很多回报。但是,独自欣赏音乐需要依靠现代科技,因此独自聆听者在历史上是一个"新来者"。

音乐不再必须以共享的方式存在,这是否会使音乐的功能发生变化?或者,在孤独中体验音乐的可能性只是阐明和强调了它对个人听众的影响?

可以说,即使在公共音乐会中,每个听众也都是孤立的。如前所述,器乐类音乐会强调演奏者和听众之间的区别,也使不同的个体更有可能对特定的音乐片段做出不同反应。但这并不等同于独处。在公共音乐会中,听众可能希望尽量与邻座隔开。他可能对他们的反应视而不见;不愿与他人分享自己的心

得；待在自己的座位上。但他不能完全否认自己正处于一个公共场合的事实，或终止由群体反应引发的诱导效应。

很少有人能像普鲁斯特那样富有——他曾经花钱请弦乐四重奏乐队为自己表演；但是那些喜欢在没有他人陪伴的情况下体验音乐的人可以获得另一种资源，这种资源是最近才被发现的，它对音乐创作和表演的影响仍在不断发展，难以估量。现代发明使听者能够完全独立地欣赏音乐，不受旁人反应的影响，也许可以暂时完全意识不到自己的周围环境，只专注于自己选择的音乐。

现代音乐的录制方法大大增加了单个听者对音乐的关注。人们不是非得去音乐会才能欣赏到精彩的表演。虽然有些音乐家谴责高保真复制技术的发展，并认为听现场表演是真正体验音乐的唯一方式，但这并不表示收音机、盒式磁带和光盘减少了现场音乐会或歌剧表演的数量。在西方，情况正好相反。虽然令人遗憾的是，音乐会没有包含更多的当代音乐，但到现场欣赏古典音乐的听众在整个20世纪都在不断扩大。

录制音乐的批评者们正确地指出，反复听某一表演可能会使听者认为他已经习惯了的艺术处理方式是唯一可能的方式。此外，现代的录音技术经常（尽管并非一贯）涉及重复录制同一作品中的小片段，以消除小差错，但这也可能会消除表演中的一些自然细节。伟大的音乐需要表演者投入情感，而这很难与对完美的执着坚持结合起来。所以从追求完美的角度来看，听录制音乐的优点轻松盖过了它存在的缺点。

加拿大钢琴家格伦·古尔德（Glenn Gould）在31岁时退出了音乐会舞台。他认为个人展示是堕落的，反感音乐会上的

掌声，认为鉴于录音技术的进步，音乐厅将在 2000 年消失。他声称，在家听录音的听众，通过调节播放设备的控制按钮，可以让设备播放出的音乐更符合个人品位，更接近完美的演奏，并达到在现场音乐会上无法达到的音乐体验深度。

古尔德对听众的反感源于他怪僻的性格。他通常是孤僻的，比起面对面的交流，他更喜欢电话交谈。他的一些表演反映了他的怪癖，但在另一些表演中，尤其是在演奏 J.S. 巴赫的作品时，他堪称出类拔萃。他的想法不应该因为他古怪的个性而被忽视。确实，即使未能亲临现场或没有他人的陪伴，听者仍能深受音乐的感染。

现代科技使个体在方便的时候听任何他们想听的音乐成为可能。在此之前，从来没有哪个时期能像现在这样易于获取多种多样的音乐。现代音乐 CD 还收录了一些鲜为人知的作曲家的作品录音，而在过去，除了领域专家之外，普通听众都没有听说过它们。录音也使人们可以听到被遗忘或很少被演奏的伟大作曲家的作品。罗宾斯·兰登（Robbins Landon）指出：

> 现在所有人都可以听到海顿的几乎全部主要作品，这是迄今为止除海顿本人外无人能做到的……因此，我们第一次能够看到这个壮观的作品队列，其总数是惊人的，远远超过任何其他已知的作曲家。[2]

现代录音技术已经被证明是学生和历史学家的宝贵资源。录音技术帮助听众通过重复播放来理解那些有难度的音乐。喜欢边听音乐边看乐谱的人在家里就可以做到这一点。喜欢用肢体动作回应旋律的人再也无须担心打扰他人。听录制音乐有优

点也有缺点。那些认为这种聆听不够纯粹的专业音乐家不仅被误导了，而且十分自负。

然而，我们必须考虑一下，独自欣赏音乐是否在某种程度上是怪异的或神经质的。我在上一章已经对"音乐是对现实的逃避或向婴儿状态的退行"这种精神分析学观点提出了异议。我敢说，一些精神分析学家也会同意，独自听音乐或演奏乐器可以代替人际关系。这是一种非常不严谨的解释，但也不能完全不予考虑。

的确，对害怕孤单却又感到孤独的人来说，音乐有时是让他们获得安慰的来源。在我的另一本书中，我强调了孤独和独处的区别，并让人们注意到独处可以带来的好处。[3] 许多人发现无人陪伴时自己就会打开收音机或播放器，但这样做会降低他们享受独处的能力，使他们失去通过独处来训练想象力的机会。把优秀的作品当作背景音乐来播放，这对音乐和听者来说都是损失。尽管一些聪明人认为背景音乐能增强他们的学习能力，但有证据表明，音乐其实会干扰注意力的高度集中。正如扎克坎德尔（Zuckerkandl）所指出的，国际象棋比赛从来没有音乐伴奏；削土豆皮的人在工作时可能会唱歌，但人文学者和科学家很少在工作中这样做。[4]

即使是那些享受独处并能充分利用独处的人，有时也会感到孤独。毫无疑问，音乐可以缓解孤独，尽管这只是它的一个非常小的功能。也许需要慰藉的听者会从萨蒂的《家具音乐》（musique d'ameublement）中得到满足，这些曲子是为了给听众带来安慰而特别创作的。它们在戏剧的幕间休息时间里被作为背景音乐演奏，萨蒂特别要求所有人都只能休息聊天，不要

去听背景音乐，当观众们停止说话去听时，他就会很生气。[5]

音乐可以暂时缓解孤独的事实，以及音乐可以影响表演者之间和听众之间的关系这一观察结果，向我们提出了一个有趣的问题：我们与音乐的相遇和与人的相遇有可比性吗？这个问题对音乐的思考，远远超出了精神分析理论对音乐的定义：音乐是真实生活的替代品。

音乐通常被认为是最抽象的艺术，但在某种意义上，了解一个作曲家的音乐也是了解他本人，尽管这个观点存在一定的局限性。作曲家在作品中体现自己的感受，然后将这些感受直接传递给听者，这一看法在早些时候被认为是不完整且没有说服力的。但是，正如德瑞克·库克所说，伟大的作曲家表现普遍情感的方式是"完全个人化的"。我认为我们对音乐存在偏好和偏见的部分原因是，不同的作曲家会将个人性格特点体现在他们的音乐中。

斯特拉文斯基的理想是创作个人维度被消除的作品，这就是为什么康斯坦特·兰伯特（Constant Lambert）谴责他的新古典主义作品是冷酷无情和机械的。但是，无论一个作曲家在消除明显的主观性方面做得多么成功，他最基础的个性也一定会表现出来，使他的作品具有个人特点。我认为，有时候正是这种因素决定了我们能否与某位作曲家"相处融洽"。

这可能不是欣赏音乐的一个重要方面，却是一个迷人的方面。在最后一章，我将同意斯特拉文斯基的观点，即音乐作品的形式和结构比它所体现的所有个人感受更重要。但是，如果我们能接受自己的偏见并学会忽视它们，也许我们就能够理解那些我们起初并不喜欢的作曲家的音乐，从而拓宽我们的体验。

我之前提到了威廉·沃林格的抽象和移情二分法，并将其与两种形式不同但效果相同的欣赏音乐的方法联系起来。一方面，如果我们已经学会了专业语言，我们就可以理智地对待音乐，用术语谈论音乐的结构。这是一种合理的讨论音乐的方式，对于需要正式描述的场合来说是必不可少的。无论是科学、历史、文学还是音乐，在研究和其他学术活动中都需要超然和冷静的判断。这种方法可能被夸大。一些音乐学学者花在研究乐谱上的时间可能和其他学科学者研究文字文本的时间一样多，有时会抱怨他们的研究太磨人、太耗时，以至于不再演奏或听音乐了。对他们来说，音乐已成为一种缺乏情感意义的学术事业。

另一方面，我们也可以通过移情的方式参与到音乐作品中，识别它的表现力，让自己的情绪被唤醒，而不用过分在意它的形式特征。这种方法也可能被夸大，导致自我同一性的丧失和批判性判断的闲置。正如我们已经观察到的，个体很难将两种态度以一种平衡的方式结合起来，特别是在遇到自己不熟悉的音乐时。

相同的道理也支配着我们与他人的交往。实验心理学家在工作中需要排除自己的感受，对他人进行严格客观的研究。但是社交生活需要一定程度的移情。我们并没有被预先植入程序，让我们可以科学理解人类同胞，把他们当作实验室里的实验对象。如果我们采取这样的态度，就不可能进行社会交往。我们对他人的一般理解基于相似性假设。我们需要相信，他人有自己内在的想法、感受、欲望和选择，与我们大同小异。另外，对另一个人过于感同身受，会让我们无法再客观地看待他。

第6章 孤独的聆听者

遇到一部新的音乐作品就像结识了一位新朋友。在这两种情况下,增加熟悉度都会带来更多的理解。"某某比一开始看起来更好、更有趣"这句话适用于难相处的人,同样适用于难理解的音乐。了解一部有难度的音乐作品就好比了解一个不会马上显露自己的人,或者一个似乎存在亲密关系障碍的人。正如弗朗西斯·贝伦森所言:

> 一个人对作品的了解是他投入其中的重要方面,这种投入具有一种类似于友谊的关系的特征……音乐具有本质上的人类特征。[6]

最伟大的作品是高度个性化的,其个性化程度足可以让我们识别出它属于哪位作曲家。当然,容错率是存在的,因为风格是可以复制的。即使是经验丰富的专业音乐家,在被要求辨认一段多年未听过的音乐时,或在被要求说出一段自己不知道的作品的作曲家时,也会犯错误。由于特定的风格会在特定的时期蓬勃发展,所以有时推测一首未知作品的创作年代比确定其作曲家更容易。这往往适用于缺乏独特天赋的小作曲家的音乐。一位伟大作曲家的早期作品可能同样难以辨认,因为这是在他找到鲜明的个人风格之前创作的。

但这些情况都是例外。更值得注意的是一位伟大作曲家的风格的一致性,即使是在他尝试模仿的时候。作曲家的风格至少和作家对语言的使用一样具有个性。

当音乐不使用现成的常规时,或即便是这样,它仍有所表达时,通过这种表现力,我们可以了解作曲家的风格,读懂他

的思想，从而分享他的用意。[7]

我在我的另一本书中引用了杰罗德·诺思罗普·摩尔（Jerrold Northrop Moore）为作曲家爱德华·埃尔加（Edward Elgar）所著传记的引言，但他所写的内容用在这里非常贴切，所以我不会为重复这段引文而道歉。

像我们其他人一样，艺术家也经受着内心各种欲望的竞相折磨。但与我们不同的是，他把每种欲望都变成了他艺术中可供使用的元素。然后，他试图综合所有的元素，形成一种风格。具备既统一又独特的风格，让所有人都能识别，这是一个成功的综合体的标志。所以，一种成功的风格在观众看来，似乎既充满难以言喻的熟悉事物，同时又具有与日常情况相距甚远的"理解"力量。一个人建立起这样一种统一性的过程是人类故事中最深刻和最崇高的部分。[8]

尼采也会同意这一点。他曾指出，赋予个性一种风格是"伟大而罕见的艺术"。

每个有创造力的艺术家都会在某种程度上受到时代精神（the Zeitgeist）的约束。只有经历与过去的或当代流行的作曲模式的比较后，作品的独创性才能得到认可。我们都是时代的产物，受到历史和同时代人物的影响。然而，正如伯纳德·贝伦森所定义的那样，"天才是对自己所受的训练做出有效反应的能力"。[9]最伟大的作曲家，即便用他们所生活时代的传统曲式创作，也能颠覆我们的预期。通过这样做，他们申明了自己的创作个性。我们觉得自己"了解"贝多芬是因为我们了解他的

作品，正如我们"了解"蒙田是因为我们读过他的随笔。我们与这些大师的接触不是面对面的，但通过了解他们的作品，我们会觉得自己比身边的许多人更了解他们。

像接近人一样接近音乐作品还有另一个层面的含义。当我们越来越熟悉一个新认识的人时，我们对这个人的看法会逐步改变，通常觉得这个人比初见时更好，当然偶尔也有反例。当我们了解一个作曲家的音乐时，同样的变化也会发生。我们既需要移情，也需要抽象：一种是进入作曲家思想的能力，另一种是保持距离并客观评判音乐的能力。海顿和瓦格纳是两位将个性反映在作品中的伟大作曲家，而且完全不同于彼此。接下来，我用他们来举例说明。

海顿有时被称为"鉴赏家中的作曲家"或"音乐家中的音乐家"，好像只有专业人士才能欣赏他的技术、独创性和无穷无尽的创造力量似的。而这种现代的评价与历史不符：实际上，海顿在18世纪的欧洲广受赞誉。他在世时，没有哪位伟大的作曲家的知名度比他更高。

海顿很谦虚，而且非常虔诚。他深知自己的非凡才华，但他把这种才华当作上天赐予的礼物。一个访客问他是怎样创作出这么多美妙的乐曲的，他回答说：

嗯，正如你看到的。我早早起床，一穿好衣服就开始祈祷，希望我得到成功的又一天。吃过早餐后，我坐在键盘前开始探寻。如果我很快有了灵感，创作就会轻松地进行下去，不会费太多事。但如果不能继续，我知道这一定是因为自己存在过失，于是我会再一次祈祷，直到我感觉自己得到了宽恕。[10]

海顿于1801年完成了《创世纪》(*The Creation*),时年69岁。他在格里辛格(Griesinger)的报道中说:

> 只有当我创作到一半的时候,我才意识到它成功了,我从来没有像在创作《创世纪》时那样虔诚过。我每天都会祈祷,祈求上天赐给我力量,让我能圆满地完成这项工作。[11]

海顿表现出了强迫症的性格特征(斯特拉文斯基和罗西尼也是如此)。他沉浸在整洁和有序之中。他起得早,工作有规律,一生中大部分时间都遵循同样的活动时间表。

> 对秩序的热爱似乎和勤奋一样,是他与生俱来的。他的勤奋大家有目共睹,同时,对整洁的热爱,在他的身上和他的整个家庭中都可以看到。例如,如果没有穿戴整齐,他就不会接受外人拜访。如果朋友突然拜访,他会尽量争取足够的时间戴上假发。[12]

我引用的这两位同时代的人对海顿的幽默感都有评论。

> 无伤大雅的恶作剧,也就是英国人所说的幽默,是海顿的突出特点之一。他很容易而且乐于挖掘任何事情的滑稽面,任何人只要和他在一起待上一个小时,就一定会注意到,他身上散发出的正是奥地利人的快乐精神。[13]

与贝多芬(曾跟随海顿学习过一段时间)不同,海顿总是赞扬那些教导过他的人,以及影响过他的作曲家;尤其是 C. P. E. 巴赫、格鲁克和亨德尔(Handel)。有独创性的艺术家倾向于

批评同时代人的作品。很少有艺术家愿意承认与自己在同一领域工作的年轻人比自己更优秀。然而,谦虚和慷慨使海顿承认莫扎特具备比自己更伟大的天赋。这两位作曲家是亲密的朋友,互相学习,一起演奏弦乐四重奏和五重奏。莫扎特去世时,海顿称他的失落是"无法弥补的",并在回忆起朋友的键盘演奏时潸然泪下。

我认为任何了解海顿音乐的人都能意识到其中蕴含着他本人的一些个性特征。听者甚至不需要听懂音乐就能感受到海顿的坚韧不拔和幽默,以及他的深情。想要理解海顿的创造力、独创性和智慧的范围,则可能需要更高程度的音乐修养。但在我看来,他驱散愤怒或沮丧情绪的能力是任何作曲家都比不上的。他的音乐具有一种客观性,这种客观性使沉迷于自我的人感到羞愧,使个人的成见显得微不足道。我相信这与他的宗教信仰有关,与尼采所说的艺术家"长期服从于理想化的、精妙、疯狂而神圣的东西"的需求相符。

临终前,海顿写道:

当我全力应对各种各样的障碍时,当我的体力和脑力都越来越弱,让我很难在脚下的道路上坚持下去时,一种隐秘的感觉时常在我内心低语:"幸福和满足的人太少了,悲伤和焦虑无处不在;也许总有一天,你的作品会成为一股泉水,让那些受忧虑折磨的人得到片刻的休息和提神。"[14]

亏欠海顿的并非只有那些受忧虑折磨的人。他作为一位伟大作曲家的实至名归被推迟了很长时间,但现在终于确定了。

有时候,更好地了解一个人会导致反感,而不是更多的欣

赏。这与瓦格纳的情况相类似，他的音乐比其他任何作曲家的音乐都更能引发极端的崇拜和仇恨。根据布莱恩·麦基（Bryan Magee）的说法，瓦格纳和他的音乐之所以一直以来备受争议，正是因为他的音乐达到了一种新的极限，能够揭示人们从未有意识地体验过的激情。

麦基的解释是弗洛伊德式的。《特里斯坦与伊索尔德》呈现了有史以来最露骨的情色音乐。在《齐格弗里德》（Siegfried）和《帕西法尔》（Parsifal）中都可以看出恋母情结。《女武神》（Die Walküre）的主题之一是齐格蒙德（Siegmund）和齐格琳德（Sieglinde）之间的兄妹乱伦。麦基认为，有些听众不喜欢瓦格纳的音乐，因为它唤醒或使他们接触到他们无法接受并被迫否认的潜意识欲望。

哲学家苏珊·K.朗格认为，音乐能带给我们前所未有的心境、情绪和激情。她并不是唯一认识到音乐能触及我们生命深处的作家，普鲁斯特曾写道：

音乐在这方面与阿尔贝蒂娜的生活圈子非常不同，它帮助我深入自我，从中发现新事物——我在生活和旅行中徒劳地追求过的变化。但值此刻，披着霞光的波浪在我脚边平息，对变化的渴望已然被浩荡的潮声重新唤起。[15]

这段描述适用于不同类型的音乐，但在书中，普鲁斯特想到的是瓦格纳。普鲁斯特认可瓦格纳的音乐有一种特别的穿透力，但他认为瓦格纳的音乐可能并不总是令人愉快的。

当我再次沉思那些持续不断、转瞬即逝的主题时，我被瓦

格纳作品中如此多的现实震撼了。那些主题撤退只是为了一次又一次地回来；有时很遥远、呆滞，近乎冷漠；在其他时刻，虽然仍然模糊，却又如此紧迫，如此亲密，如此内在，如此天然，如此发自肺腑。它们看起来与其说是一个音乐主题的重复，不如说是神经痛的发作。[16]

虽然我认同"音乐可以表现我们尚不熟悉的心境和激情"，但我认为瓦格纳的音乐不太可能因为与乱伦或弗洛伊德的潜意识理论中的压抑成分相关，而使一些听者感到不安。可能还有其他的原因。有些人对瓦格纳音乐的强烈厌恶可能与他在音乐中表现出来的个性有关，而不是因为他能够激起对弗洛伊德思想的深度思考。对瓦格纳由崇拜转向反感的人并非只有尼采。作曲家、音乐评论家兼历史学家塞西尔·格雷（Cecil Gray）也经历了完全相同的过程。在青少年时期，除了瓦格纳的音乐，他对其他任何音乐都不感兴趣。他形容这就像他血液里的一种狂热，让自己经历了一个"向拜罗伊特的巫师奉献自我的阶段"。[17]后来，其他种类的音乐，尤其是俄国、法国和意大利的音乐，逐渐取代了他对瓦格纳的喜爱。我们稍后会看到，他确实与尼采有相似之处。

托马斯·曼写道：

自从我意识到这一点，并着手将其变成我自己的作品，将理解力投入其中以来，对瓦格纳令人着迷的全部作品的热爱已经成为我生活的一部分。我永远不会忘记它们给我带来的快乐和指引，也不会忘记置身于剧院人群中时那深沉而孤独的幸福。这些时刻仿佛充满对意义深远且动人之物的惊鸿一瞥，让人的神经和

心智都感到震颤和愉悦，只有这种艺术才能做到这一点。[18]

然而，托马斯·曼最初对瓦格纳表现出的态度是矛盾的。在给舞台设计师埃米尔·普雷托里乌斯（Emil Preetorius）的信中，他写道：

这个人有如此多的能力、天赋和阐释技巧——无法用言语表达。然而，它们又是如此矫揉造作，如此装腔作势，如此自我膨胀，如此自我神秘化、戏剧化——同样无法用言语表达，也让人无法忍耐。[19]

第一段引述来自慕尼黑歌德学会请托马斯·曼发表的一次演讲。尽管演讲内容已经极尽奉承，托马斯·曼还是由于对瓦格纳的情感有所保留而激怒了纳粹，导致他被驱逐出德国，直至去世。

瓦格纳很有人格魅力，他的音乐也很有魅力。两者都明显属于痛苦与狂欢交织的酒神精神。日神式的平静和控制在瓦格纳身上是找不到的。虽然瓦格纳对音乐的主导动机（leitmotif）的运用很有特色，但作品蕴含的乐趣很少与乐曲的结构、形式和对称有关。我并不是说瓦格纳不懂这些东西。他是世界上最有成就的音乐家之一，能够运用任何他喜欢的作曲手法，包括奏鸣曲式。但这并不是他的目标。

像瓦格纳这种有魅力的人，打开了我们感知的大门，超越了我们的局限，揭示了我们未知的奥秘。但最终，他们常常会让我们失望，因为自恋和自我沉迷妨碍了他们作为人类与自己的同类相处。像莫扎特和海顿这样的天才作曲家当然远远胜过

普通人，但他们保留了人性，我们可以将他们视为人类。瓦格纳则属于另一类。他同时代的崇拜者把他当作神一样对待。现代的听者要么屈服并成为信徒，要么因幻灭而逃离。"他对灵魂的理解多透彻啊！他用那些蛊惑民心的政客的手段统治我们！"尼采对瓦格纳的矛盾心理忠实地反映在《黎明》(*Daybreak*)中一段虚构对话的评论里。[20]

瓦格纳的音乐要么是令人激动的，要么是令人反感的，因为他的风格忠实地反映了他的个性。他后期歌剧的冗长显示出他对听众的漠视。他不想与人交流，只想教化人。而这些并不妨碍人们认可他的音乐并被深深打动。可以理解的是，相比不满于被控制，一些听众更愿意被迷住或说服。

我想，如果能搞清楚困扰自己的真正原因，那些厌恶瓦格纳音乐的人很可能会开始欣赏其中的力量和美感。我认为，如果想充分欣赏瓦格纳的音乐，听者就必须容忍自己被音乐暂时性地压倒或控制。但许多人都因为害怕达到"失控"这种程度，而回避瓦格纳带来的强烈情绪体验。

我想强调的是，尽管个人的想法会植入音乐，但音乐永远是第一位的。我把这一章叫作"孤独的聆听者"，因为近年来出现的独自欣赏音乐的听众人数在增长，而我对这一现象很感兴趣。在现代技术出现之后，对音乐感兴趣的孤独的人可以更频繁地听音乐；但我并不认为听音乐是（或者可能成为）人际关系的替代品。作曲家个性的某些方面会不可避免地表现在他的音乐中，但欣赏音乐的目的是了解音乐，而不是了解作曲家。

伟大的音乐超越了创造它的个体。我将了解一部音乐作品与了解一个人进行比较的目的是指出仅仅把音乐当作一种数学

结构的做法是不恰当的，而不是否认音乐有客观的一面。

海顿和瓦格纳是我有意选取的两个极端的例子。虽然音乐在某种程度上不可避免地反映了作曲家的个性，但正如斯特拉文斯基所认为的，作品超越了作曲家的感受。听音乐确实使我们与作曲家进行了间接的接触，但这种思想交汇的密切程度不能与人类面对面的交谈相提并论。

如上一章所述，城市文明将我们与自己的内心世界隔离开来。我们必须保持警惕，否则会让自己迷失。我们受到各种各样噪声的攻击，其中大多数是令人不快的。我们无法逃避他人，无法逃避电话，无法逃避被强加的要求。我们很容易失去创造性幻想的源泉，而正是这些幻想使我们的生活值得一过。在以乡村农耕为主的时代，普通人的生活肯定是非常不同的：那时，人们耳边充斥着的不是机器的噪声，而是鸟儿的鸣啭；那时，农民可以观察季节的变化，欣赏云朵的飘移；那时，无论多么辛苦，独处都能激发你的想象力。

许多复杂的事务需要智力上的专注和超然，如果被美学上的考虑侵入，这种专注和超然就会变质。概念思维需要将思想和感受分离，将客体与主体分离，将心灵与肉体分离。我们已经观察到歌曲和口语之间的差异，以及语言作为有别于情绪表达的理性思维的载体的发展。如果人类想要有效地发挥客观思考的作用，就需要这种分离；但如果想在生活中享受完整的人类情感，那么他们也需要在心灵和身体之间架起一座笛卡儿式的桥梁。可悲的是，很多被普遍认为符合"现实生活"的东西都是片面的。但是，正如本章的章首语所暗示的那样，聆听或参与音乐可以恢复一个人的自我。人们需要重新找回被排除在

工作时间之外的东西：他们的主体性。

音乐最初是一种增强和协调群体感受的方式。今天，它常常是一种恢复我们已疏远的个人感受的方法。前文引用过威廉·斯蒂伦关于音乐如何突然唤醒了他对家庭和家人的感激的描述，这不仅适用于精神病患者，也适用于每一个不管出于什么原因，生活的丰富多彩、有趣和激动人心的身体生命力和感受力都被切断的人。

音乐确实可以改变一个人的心境，许多抑郁症反复发作的患者对此都有体会。我们已经注意到一些使用音乐来治疗身体残疾、精神残疾和精神疾病的方法。音乐对普通人的治疗效果还需要进一步研究，但毫无疑问，不管听者是不是独处，这些效果都会显现。独自听音乐可以恢复、修复和治愈。

当我们反复聆听一部音乐作品并逐渐对它有所了解后，它就被纳入了一种图式。无论是在形式还是内容上，音乐都作为一个整体被储存在长期记忆中。因此，它可以被自动"召回"。如果我想重温贝多芬的拉祖莫夫斯基四重奏（Razumovsky Quartets）的第一乐章，或者勃拉姆斯的第四交响曲的第三乐章，那我可以毫不费力地做到，即使我可能无法准确地记住所有乐章的全部内容。这证明了音乐可以成为我们"心灵装备"的一部分。正因如此，我认为音乐不仅对组织我们的肌肉动作有积极的作用，也对我们的思想和表达思想的语言有积极的作用（虽然作用不是那么明显）。像散文文体家爱德华·吉本和谐优美的句子很可能源于赞美诗中的轮流吟唱。音乐对我们日常行动进行指引和组织的程度比大多数人意识到的要大得多。

一项关于普通人乐曲创作能力的有趣调查，让这种说法在

实验上得到了证实。这项研究证实了作者的假设："任何人，无论是不是音乐家，都能利用其日常音乐环境（收音机、电视、唱歌等）提供的音乐模式和结构来谱曲。"[21]

此外，关于音乐在人们日常生活中所起的作用，这项调查的作者在从农民到大学生的不同人群身上获得了一种新的、不同的理解。

在本研究中没有涉及的实验部分中，我们对内在音乐活动进行了更详细的研究。我们发现，大多数人每天花一到两个小时自己创作音乐，主要是改写他们所知道的音乐，或者根据他们的喜好组合已知的曲调。此外，如果我们把每天听到的背景音乐也考虑进去，那么很明显，音乐实际上是大多数人日常精神活动的一个固有的部分。[22]

这些发现证实，音乐在适应生活方面所起的作用远比人们普遍意识到的更重要。这些发现还暗示，早期接触各种类型的音乐会在每个孩子的教育中发挥作用。事实上，一项对曾在亚历山大·布莱克曼（Alexander Blackman）管弦乐队演奏过的纽约2～6岁儿童的研究表明，所有得到过这一机会的儿童在入学时都远远领先于他们的同学。[23]

如果我们不给孩子提供足够的机会去学习和参与音乐，我们就是在剥夺他们的宝贵机会。尽早提供机会是很重要的。我完全赞成最近推行的办法：教儿童从小演奏弦乐器。不是所有人都能成为合格的小提琴手、中提琴手、大提琴手或低音提琴手，但是那些学会的人会尝到演奏室内乐的无与伦比的乐趣。

以我自己的情况为例。从孩提时代起，音乐就一直是我生

命中的一个重要部分。虽然我不是一个有天赋的演奏者，但演奏钢琴和中提琴对我来说是非常有价值的。我很幸运被送到一所重视音乐的学校。由于我在变声期没有破音现象，我有幸在教堂唱诗班和合唱团中先后担任了童声男高音、中音、男高音和男低音，在合唱团每年至少参演两部主要作品。我讨厌上学，但我的校园生活还算过得去，这完全是因为音乐给我的这些机会实在是太棒了。在管弦乐队演奏和在唱诗班唱歌都是令人振奋的经历，在弦乐四重奏中演奏更是妙不可言。

我对音乐教育可以有效促进其他科目的学习并不感到惊奇，但是这一点并没有得到教育规划者和政治家们的普遍认同。我的猜测是，未来的研究将揭示，那些有幸在早年接受了充分的音乐教育的人，在成熟时会更好地融入生活的各个方面，因此也会更快乐、更高效。我同意柏拉图的说法，即音乐是"天赐的盟友，将我们灵魂运行中的所有不和谐变为秩序与和谐"。[24]

我自动想起的音乐并不是我在没有外界刺激的情况下在内心听到的唯一音乐。每当我的注意力没有完全集中的时候，音乐都会不由自主地在我的脑子里回荡。有时是我最近听到的音乐，但通常不是。这可能令人烦躁。我不明白为什么有些音乐如此难缠，以至于很难摆脱。对我来说，柏辽兹的《宗教裁判官》(*Les Francs-juges*)序曲中的一个主题就是这样的，这个主题也是约翰·弗里曼（John Freeman）的电视访谈节目《面对面》(*Face to Face*)的开场音乐。即使只是对它一笔带过，也足让它在我的脑海里回荡一两个小时。

同样让人烦恼的还有那些无法识别的音乐。我曾经花了很长时间徒劳地翻看海顿的四重奏乐谱，只是为了确定一段曲子

是否出自其中的一个慢乐章。而实际上，这段曲子出自海顿的第 88 号交响曲，我已经很久没有听过了。

脑子里那些不请自来的音乐有什么用呢？以下虽是主观臆测，但我的经历不太可能是罕见的：如果我正在做一种不需要高度集中注意力的工作，那么不请自来的音乐通常会对我的身体和情感产生积极的影响。它减轻了我的厌倦感，使我的动作更有节奏，而且减少了我的疲劳。听着《费加罗的婚礼》(*The Marriage of Figaro*)中的《你再不要去做情郎》(*Non più andrai*)这首歌，一段跋涉也可以变成愉快的锻炼。记忆中的音乐与来自外部世界的真实音乐有许多相同的效果。

但我自己是无法启动回忆程序的。我并不能确定自己在某个特定的时刻是否需要音乐，也不能选择让什么音乐浮现在脑海中。它就那么发生了。这就像一位仁慈的神决意要确保我不会感到无聊，要确保我的肌肉运动保持有效和愉悦的协调。我的结论是，大脑中的音乐是具有生物适应性的。

大脑里那些不请自来的音乐可能还有其他功能。我已经注意到（我再次希望自己的经历得到共鸣），当我为出现的是这段音乐而不是那段音乐感到困惑时，长时间的思考往往（但并非一贯）会揭示出音乐与其他关注点的联系。荣格曾经说过，如果一个人长时间思考一个梦，那么它几乎总是与一些事情的发生有关。同样的道理也适用于脑子里不请自来的音乐，只是关联可能比较琐碎。如果我发现自己在哼唱勃拉姆斯的《摇篮曲》，那可能是因为我要去探望孙子。如果我识别出了一段起初未能识别的曲子，有时会让我发现自己对一些此前刻意忽略的问题更感兴趣或更加担心了。

普林斯顿大学的爱德华·科恩（Edward Cone）证实了这一假设：脑中回荡的音乐可以证明，对我们许多人来说，音乐已经成为我们内心精神生活的一个组成部分，因此也是生存本身的一部分。

我们可以任其发展，也可以随心所欲；我们可以迫使它开辟新路径，也可以仅演练熟悉的作品；我们可以听它，也可以把它归入潜意识。但我们永远无法摆脱它。对于一个天赋如此或背负重担如此的人来说，生活就是活在音乐当中。[25]

如果音乐成为我们"心灵装备"的固定组成部分，它就一定会对我们的生活产生影响。教育学家和家长都希望孩子阅读名著，从而受到积极的影响。几个世纪以来，我们可以说，阅读蒙田、塞缪尔·约翰逊（Samuel Johnson）和托尔斯泰的作品丰富了我们对现实的理解，从而扩大了我们享受生活的能力，增强了我们对生活的适应能力。莎士比亚、济慈等伟大的诗人揭示了世界的内在本质，提高了我们的感知能力。这些伟大诗人富有感知和隐喻天赋，通过分享他们的眼界，让我们可以超越自己有限的眼界。我们理所当然地认为，通过文学作品与过去的伟大思想相遇，是教育的一个重要部分，可以使我们的生活不再微不足道、狭隘受限，从而变得充满意义。

但西方社会是如此重视语言表达，以至于我们没有意识到音乐也有与其类似的效果。参与到音乐中，无论是作为表演者还是听者，都能使我们接触到伟人，并留下永久的印象。我赞同柏拉图的观点，即音乐训练是一种强有力的工具，"因为节奏和和声能进入灵魂深处"。我主观地确信，与巴赫、贝多芬、莫

扎特、海顿、西贝柳斯、勃拉姆斯、巴托克、斯特拉文斯基、瓦格纳等伟大作曲家的接触不仅给我带来了快乐，而且加深了我对生活的理解。我并不是唯一一个有这种感受的人。

 自传的结构通常是由对构成作者生活的地点、职业和事件的描述，以及对那些或当面或通过作品对他产生影响的人的描述决定的。往往只有在音乐家的传记中，人们才能了解到他们受到了哪些音乐的影响——第一次接触巴赫，接触莫扎特，接触勋伯格。对于许多没有成为职业音乐家的人来说，这样的早期经历对他们的情绪发展同样至关重要：它们通常是走向成熟的里程碑，和老师的言传身教一样重要。

Music
and
the Mind

第7章

意志世界的本质

音乐绝不仅仅是对诗歌的辅助,它当然是一门独立的艺术;事实上,它是所有艺术中最强大的,所以它完全能够依靠自有的资源来达到目的。

——亚瑟·叔本华[1]

第 7 章 意志世界的本质

叔本华在哲学家中是与众不同的，这不仅是因为他对一般艺术给予了极大的关注，还因为他指出了音乐在艺术中占有特殊的地位。因此，仔细研究叔本华对音乐的看法和观点是非常重要的。值得一提的是，两位伟大的作曲家记录了他们对叔本华的感激之情。瓦格纳在 41 岁时第一次接触了叔本华的著作《作为意志和表象的世界》(*The World as Will and Representation*)，从那时起，他不断地重读叔本华的著作。瓦格纳的妻子柯西玛 (Cosima) 的日记中有 197 处提到叔本华。据马勒 (Mahler) 的妻子说，马勒认为叔本华对音乐的描述可能是有史以来最深刻的。马勒还曾把叔本华的作品全集作为圣诞礼物送给了指挥家布鲁诺·瓦尔特 (Bruno Walter)[2]。

为了理解叔本华对音乐的看法，我们需要对他的一些哲学思想做一个简短的、部分的、必定不够充分的概述。继康德之后，叔本华认为人类天生就会把外部世界的物体视为存在于空间和时间中，并受因果关系的支配。我们被迫以这种方式体验世界。但是，由于体验世界的方式源自人类的感知器官和大脑的构造，所以我们看待物体以及它们之间关系的方式可能并不符合这些物体的实际情况。

我们都知道，有些声音是我们的耳朵听不到的，有些颜色是我们的眼睛看不到的，但是世界上的其他物种或特殊的仪器可以感知它们。狗能对人耳听不到的高频音调做出反应，红外线摄像机可以"看到"人眼看不到的物体。知觉器官的局限性限制了我们对世界的感知，大脑结构的局限性限制了我们思考世界的方式。这个世界不仅比我们认为的还要陌生，而且可能陌生得超出我们的想象。

但叔本华的说明更进一步。即使通过发明特殊的技术，来将听不见的声音和看不见的景象纳入我们对外部现实的不完整描述中，从而使我们的聪明才智扩大了我们的感知能力，我们也永远无法超越我们的空间、时间和因果关系概念强加给我们的限制。叔本华因此得出结论：我们永远无法将客体视为康德所称的本体或"自在之物"。我们所能做的就是记录它们出现在我们面前的方式，也就是它们作为外部世界现象的"表象"。

如果这个观点正确，那就必须推论出相关概念"自在之物"是存在的，而且存在于一个潜在的现实里，而我们的空间、时间和因果关系的范畴并不适用于此。说我们的知觉是主观或者片面的，这是毫无意义的，除非有一个被认为是客观和完整的现实存在，即使我们无法接近它。

叔本华所假定的潜在现实必须是一个客体不被区分的现实，换言之，是一个统一体。因为废除了空间、时间和因果关系的范畴，就必然不能把一个客体与另一个客体区分开来。因此叔本华的观点是，终极现实是一种统一体，即中世纪哲学的"一元世界"（unus mundus），它既超越了人类的空间、时间和因果关系的范畴，也超越了笛卡尔主义对物质与精神的划分。

康德和叔本华都认为这种潜在的现实是不可接近的。然而，叔本华认为，有一种体验比其他体验更能使我们接近潜在的本体。他认为，我们有一种来自自己身体内部的直接的知识，这与我们对其他事物的感知不同。当然，就像物质世界里的其他客体一样，我们的身体是被别人感知的，并且可以以同样的方式在一定程度上被我们自己感知，而这意味着所有的感知都是存在局限性的。一个人看自己右手的方式和看别人右手的方式完全相同。但除此之外，叔本华还认为，我们对自己的肉身存在以及身体的运动有种个人的、主观的认知。英国著名哲学家戴维·皮尔斯（David Pears）写道：

> 以叔本华的体系为基础有一个思辨形而上学的论题——确实有一种资源可以让我们辨别现象世界背后的现实本质；我们有对自身能动性的体验。根据叔本华的观点，当我们行动时，我们对自身能动性的认识既不科学，也不是其他任何类型的智力推论的结果。这是我们对自己努力的直接、直观、内在的认识，他相信只有这样，我们才能窥见现实的本质。[3]

在叔本华的事物体系中，这种内在知识最接近我们对意志的感知，意志是潜藏在一切事物之下的驱动力或能量，而个体只是其表现。因为在他看来，身体的运动是一种非理性的、无法解释的、潜在的生存努力的现象表现——他把这种存在物称为意志，也把它称为能量或力量。尼采的权力意志是叔本华概念的衍生物。重要的是要认识到叔本华（和尼采）所指的意志既包括个人的意志，也包括非个人的意志；也就是说，意志指的是宇宙能量，即推动行星或形成恒星的力量，以及让人类生生

不息的能量。叔本华本人把意志称为"无止境的奋斗"或"自在之物"[4]。叔本华对意志持悲观的态度，而尼采对权力意志持中立的态度。

叔本华在一段有趣的文字中说，如果我们沿着客观知识的道路前进，

> 我们就永远不能超越表象，即现象。因此，我们将停留在事物的外部；我们永远不能洞察它们的内在本性，不能研究它们本身是什么，或者它们本身可能是什么。到目前为止，我仍同意康德的观点。但是现在，作为对这个真理的平衡，我强调了另一个真理，那就是我们不仅仅是认知的主体，而且本身就处在需要认识的现实或实体之中，我们自己就是"自在之物"。因此，一条来自内部的道路向我们敞开，通往我们无法从外部进入的事物的真正内在本质。可以这样说，这是一条地下通道，是一个秘密联盟，它仿佛用一种诡计，把我们所有人同时置于一个无法从外部突破的堡垒中。[5]

可以说，叔本华对这一陈述做了限定。他断言，即使这种内在的认知与"自在之物"接近，也必然是不完整的。叔本华并不是说，我们从身体的内在意识中得到的特殊知识就是对意志的直接认识，因为一切知识本身必须存在于现象世界中。知识的概念本身就需要被知之物与知晓之人之间存在对立，正如我们所看到的，这种对立不可能存在于潜在的统一体里，因为在这个统一体里，所有的对立面都消失了。

但叔本华认为，这种对于内在奋斗（它表现在我们身体的运动中）的特殊的、内部的知识，再加上对激励我们潜意识驱动

力的模糊直觉，给予了我们关于潜在现实（我们无法直接接触到它）本质的指引或暗示。这就是现象最接近本体的一点。

在对叔本华学说的阐述中，帕特里克·加迪纳（Patrick Gardiner）写道：

> 我在自我意识中意识到的东西，与我注视自己的身体和观察其运动时意识到的东西的确是不同的，似乎这意味着我不得不与两个不同的实体或两组不同的事件打交道。然而，问题是，当我视自己为意志时，我并没有意识到自己是一个客体；只有当我同时感知到自己是一具身体时，我才意识到作为客体的我，因为我的身体是我意志的"客体化"。[6]

例如，我的眼睛能看见东西，但看不到它自己，除非我在照镜子。这是意志在发挥作用。叔本华说："身体的行为不过是被客体化的意志行为……意志的每一个正确的、真实的、直接的行为，同时也是身体的显性行为……"[7]

我们的内在奋斗会通过身体的活动表现出来，只是我们通常都意识不到，除非在特殊的情况下，比如当我们计划做一些非习惯性活动（比如学骑自行车或演奏乐器）的时候。通常情况下，我们只是按照一些事先的意图来行动（这些意图可能是有意识的，也可能是无意识的），然后根据结果来评估我们所执行的行动。如果不是这样，我们可能会发现自己就像一只被困住的蜈蚣，在行进时被要求指出自己是哪条腿跟着哪条腿走的。正如叔本华所言，意志可能在身体活动中起作用，但是每当我们意识到身体的运作时，我们会像看待其他物体一样看待它。然而，可以肯定的是，我自己的身体在我对世界的体验中占据了

一个特殊的位置，即使我只是间歇性地意识到它的运作。

叔本华认为，人类的行为并不像他们认为的那样，是被预先设想、谨慎规划支配的。很常见的是，人们按照他们内在的渴望行动，却不知道这些渴望是什么，在行动结束后再来证实它们的正当性。叔本华先于弗洛伊德指出，我们常常不知道自己的真正动机，只有在采取行动并注意到行动的结果之后，才可能意识到自己的目标（或意志的目标）是什么。

荣格在青少年时期读过叔本华的作品，他承认自己深受叔本华的影响。他在自传的开头写道："我的人生就是一个关于潜意识自我实现的故事。"[8]这句话间接表达了叔本华的思想。个体是一种潜在力量的可能表现，这种力量总是在现象的世界中寻求实现自己，但它是所有现象的前身。蔷薇枝上的每一朵花都可能略有不同，但都是同一种内在力量的表达，这种内在力量使蔷薇生长、繁茂、开花。叔本华的"意志"和荣格的"潜意识"都不是令人满意的说法，但很难想出比这更好的说法了。和尼采一样，荣格相信只有一种基本的奋斗：为自我存在而奋斗。

荣格在 1916 年写下了颇有创见的《向死者的七次布道》(*Septem Sermones ad Mortuos*)。其中，他将潜在的现实称为普累罗麻（pleroma），这是他从诺斯替教派（Gnostics）借用的术语。普累罗麻无法被描述，因为它没有自己的特质。在普累罗麻中，没有善与恶、时间与空间、力与物质等对立概念，因为这些对立都是人类思想创造出来的。

荣格还认为，我们会偶尔接触到部分空间和时间之外的潜在现实。但这条隐秘路径并不是身体活动，而是同步

性，也就是时间上有意义的巧合，这种巧合超出了我们所习惯的空间和因果关系的范畴。荣格举了一个例子，斯威登堡（Swedenborg）对火灾的想象在他脑海中浮现的同时，一场真正的火灾正在斯德哥尔摩肆虐。荣格评论说：

> 我们必须假设意识的门槛降低了，这使他能够获得"绝对知识"。从某种意义上说，斯德哥尔摩的火焰也在他身边燃烧。对于潜意识来说，空间和时间似乎是相对的；也就是说，知识发现自己处在一个时空连续体中，在这个连续体中，空间不再是空间，时间也不再是时间。[9]

那些倾向于将这些想法视为无稽之谈而不予理会的人可能会发现，戴维·皮特（David Peat）的《同步性》（*Synchronicity*）一书说服了他们。皮特了解现代物理学，并准备捍卫这样的观点：宇宙中存在一种根本的秩序，在这种秩序中，因果关系以及对思维和物质的划分并不适用。[10]

为什么叔本华把音乐单独挑出来，说音乐在本质上不同于其他艺术？正如我们已经观察到的，音乐既不是命题式的，也往往不是对现象的模仿。它不提出理论，不向我们传达关于世界的知识，也不旨在反映大自然的声音（戴留斯的《孟春初闻杜鹃啼》和海顿的《创世记》等算是例外）。叔本华明确反对模仿性的音乐，认为它们是不真实的，包括海顿的《四季》（*The Seasons*）和《创世记》，以及所有表现战斗的作品，因为这样的音乐不再履行其真正的职能：表达意志本身的内在本质。[11]

叔本华认为，其他艺术不能仅仅是对外部现实的模仿；如果某件艺术品只是在模仿外部现实，那么这位艺术家就辜负了

自己的崇高使命。在叔本华看来，艺术的功能不是描绘现实中的特定实例，而是反映隐藏在特定实例背后的普遍性。例如，一幅描绘圣母子的画要想成为高雅的艺术品，就必须传达出母爱的本质。世界上有无数的圣母子画像，但是，只有最伟大的艺术家才能创造出超越个人的形象，描绘母性温柔中的"神圣"元素。一幅伟大的画作关注的是原型：创作理念（Idea）只能表现在特定事物里，但它本身超越了特定事物。

前一句中的"理念"这个词我用了大写首字母，因为叔本华继承了柏拉图的理论，即理念是正义、善、爱和真理的理想范例，作为可定义的实体存在于某个普遍性的领域中，只有当人们从此时此地的俗务中超脱出来考虑细节时，才能进入这个普遍性的领域。

另一方面，我们又曾说过，有一个美本身、善本身，以及一切诸如此类者本身；相对于上述每一组多个的东西，我们又都假定了一个单一的理念，假定它是一个统一者，而称它为每一个体的实在。[12]

柏拉图认为，要理解什么是好人，就必须对绝对的善有所理解。同样，如果一个人想知道某一行为或决定是否公正，他就必须了解作为抽象理念的正义。叔本华如此评价理念："它们是外在于时间的，因此是永恒的。"[13]

荣格也是这样看待原型的，他将其等同于柏拉图的理念。原型是最原始的形象，尤其常见于创造性的幻想中：

柏拉图意义上的生活倾向和理念存在于每一种潜意识的但

仍然活跃的精神形态中，它们预示并持续影响着我们的想法、感受和行动。[14]

荣格开始相信，现实是：

> 建立在一个尚不为人知的、拥有物质和精神特质的基质上的。鉴于现代理论物理学的发展趋势，这一假设应该会比以前受到更小的阻力。[15]

虽然乍一看，我们可能会把理念等同于概念，叔本华却否定了这一点。在他看来，概念是思维和人类交流的工具，是大脑构思的产物，而永恒的理念是人类思维的前提。理念以各种形式表现出来。概念可以把各种表现形式集中在一个名目之下，但它不是思维的前提，而是思维的产物。

理念借助于我们直观体验的时间和空间形式才成为多元的统一体。概念则相反，是凭我们理性的抽象作用由多元恢复的统一体。后者可以被称为事后统一体，而前者可以被称为事前统一体。[16]

在叔本华看来，概念本质上是抽象的思维，是没有生命的。那些只会使用概念思维的艺术家，在开始工作之前就计划好了每一个细节。他们只会创作出枯燥乏味的作品，因为他们切断了更深层次的灵感来源——理念。叔本华认为艺术的功能在于反映理念。他写道：

> 艺术重复着通过纯粹思考领悟到的永恒的理念，它是世界

上一切现象的本质和长久的元素。根据所重复的内容，艺术可以是雕塑、绘画、诗歌或音乐。艺术的唯一来源是关于理念的知识，它的唯一目的就是传播这种知识。[17]

想要欣赏艺术，观察者必须采取一种特殊的心态，即柏拉图所要求的脱离私人关切，这样艺术作品才能被严肃地欣赏，而不受个人需求或成见的影响。

例如，一个人可以用两种方式欣赏像《镜前的维纳斯》（Rokeby Venus）这样美丽的裸体画。他可以将画中人视为欲望的对象，或许还会体验到某种程度的性唤醒。他也可以把她看作女性的原型、女性的精髓。叔本华认为，暂时放弃个人兴趣和目的的后一种观察方式是欣赏艺术的唯一途径，因此也是窥见世界内在本质的唯一途径。叔本华称之为"审美的认识方式"。这是一种移情练习。沃林格是这样表述的："只要我们被一种外在的物体、一种外在的形式所吸引，带着我们内心渴望体验的冲动，我们就能从个人的存在中解脱出来。"[18]

当我们运用审美的认识方式时，我们暂时性地摆脱了希望、恐惧、欲望和个人奋斗的束缚。同时，我们也放弃了科学的认识方法，这种认识方法研究的是存在于外在世界的对象的本质，以及这些对象之间的关系。以《镜前的维纳斯》为例，我们可能想知道委拉斯贵支（Velázquez）是在什么时候画的这幅画；他是怎样实现他的创作效果的；谁是他的模特；是谁委托他创作的；等等。这是一种完全合理地了解绘画作品的方式，但是，在我们进行探究的时候，使用这种方式必然会妨碍我们理解作品的内在含义和意义。如前所述，当我们考虑音乐欣赏时，审美的认识方式和科学的认识方式之间的对比，以及移情和抽象

之间的对比,是一个特别恰当的二分法,但也存在争议。叔本华把我们现在所说的移情称为"审美的"认识方式,这种说法令人遗憾,因为抽象同样是"审美的",而且或许程度更甚于移情,因为它更关注对比例和结构的欣赏。

对悲观的叔本华来说,艺术是重要的,因为审美认识模式、对美的纯粹静观和对理念的宁静欣赏,能使个体暂时性地从欲壑难填的痛苦中解脱出来,进入精神安宁的涅槃。

有一个境界始终离我们很近,在那里我们可以完全摆脱一切痛苦;但谁有力量在其中停留很久呢?一旦任何对我们的意志、我们的身体,甚至是对那些纯粹思考的对象的叙述再次进入意识,魔法就结束了。我们退回到由充分理性原则支配的知识中;我们现在所知道的,不再是理念,而是个别的东西,是我们所隶属的链条上的一环,于是我们再次被抛弃到一切不幸之中。[19]

无论如何看待叔本华的哲学解释,我们都能意识到这段对审美体验的描述是准确的、具有启发性的,在我们回到营营役役的日常世界之前,暂时"把我们从自己身上解放出来"。但叔本华对审美认识模式的描述不包括唤醒。阅读他的叙述会给人留下这样的印象:脱离自己,忘记作为个体的自己,正如他所说,总是会导致一种激情消退的沉思状态。事实上,他把审美态度描述为一种客观的心境,就像走进了另一个世界,"在那里,一切推动我们意志,进而强烈煽动我们的东西,都不复存在了"。[20]

但是音乐的确可以引起强烈的兴奋。例如,聆听贝多芬的C大调拉祖莫夫斯基四重奏(作品号59-3)的赋格曲终曲是一

种令人兴奋的体验，与涅槃的平静全然不同。听海顿的《牛津交响曲》或莫扎特的《费加罗的婚礼》的序曲也是如此。在本书第 2 章中，我们探讨了音乐与唤醒的关系。生理上的唤醒并不总是表现为兴奋，但这种状态明显与涅槃的平静格格不入。悲剧也使我们深受感动，从而引起生理上的唤醒。唤醒还会影响我们对其他艺术的欣赏，尽管不那么明显。我相信，对艺术有着广博知识和鉴赏力的叔本华，一定常常被艺术深深感动；但他没有明确表示，被深深地打动与审美的认识方式是彼此兼容的。

叔本华的审美认识模式是一种由于主体在对美的沉思中迷失了自我，而使得个人的欲望和内在奋斗被废除的心理模式。弗洛伊德的涅槃是通过释放本能，或退行到一种类似婴儿早期的状态以满足个人欲望来达到的。对这两个人来说，理想的状态是放松的、不紧张的，而不是唤醒或兴奋的状态。情绪不是需要寻求的快乐，而是需要驱逐的入侵者。

这些观点的背后是一种深刻的悲观主义。它旨在废除意愿和奋斗，避免唤醒，清除自己的欲望，否定生命，而不是提高生活质量。大多数人都觉得，正是形式各异的唤醒才使生活变得有价值。我们渴望兴奋、参与、享受和爱。叔本华和弗洛伊德所追求的涅槃只能在斯温伯恩（Swinburne）的《冥后之园》(*The Garden of Proserpine*)中找到，在那里"即使最疲惫的河流也会平安地蜿蜒至入海口"。弗洛伊德提出死亡本能的假设并不奇怪——这是一种向无机状态回归的内在奋斗。

如果我们要把一切生物都因内在原因死亡并再次进入无机状态当作没有例外的真理，那我们就不得不说，"所有生命的目

的都是死亡",往前追溯,就是"无生命的事物先于有生命的事物存在"。[21]

瓦格纳于 1883 年去世,比弗洛伊德发表第一篇精神分析论文早了 12 年。如果他长寿到能欣赏弗洛伊德后来的作品,我敢肯定他会像欢迎叔本华的作品一样热情地接受它们。对瓦格纳来说,无上的幸福是"放弃生命、不存在于世的幸福",正如他自己的作品所表达的那样。《漂泊的荷兰人》(*Der Fliegende Holländer*)、《诸神的黄昏》(*Götterdämmerung*)和《特里斯坦与伊索尔德》的最后场景都表达了他最初的信念:爱只能在死亡中得到最终的实现。《帕西法尔》中的角色,《齐格弗里德》中的沃坦(Wotan)和《纽伦堡的名歌手》中的萨克斯(Sachs),这些角色依次印证了叔本华的哲学观:放弃意志,而不是死亡,这才是救赎的关键。⊖

相信爱会在生命中——在子女、孙辈和后人中得到实现也未尝不可。但这意味着真正理解他人的重要性。自恋者必然会觉得自己的死亡是一切真正重要事物的终结。

瓦格纳同时表达了最终的胜利和人文主义的谬误。他只相信自己:他自己的感受就是天地万物。既然如此,他的感受只会导致消亡。如此强烈的渴望只有在它停止之后才能平息,所以实现爱就是走向死亡。[22]

叔本华和弗洛伊德是明确的无神论者,瓦格纳则一生摇摆不定,有时否认基督教,有时似乎又接受它。叔本华和弗洛伊

⊖ 感谢露西·沃拉克(Lucy Warrack)为这一观点提供的启发。

德否认了存在死后世界的可能性，但他们三人都相信自己的作品是不朽的。毫无疑问，对于这些天才来说，欲望和奋斗的消失构成了一种理想状态。

叔本华把音乐放在一个特殊的范畴里。音乐与其他艺术有何不同？叔本华认为，诗歌和戏剧关注于揭示人类的理念，它需要在诗人或剧作家呈现给我们的特定情境中表现出来。意志，作为根本的动力，通过理念来表现自己。理念在这里起媒介作用。

（柏拉图的）理念是意志的充分客体化。通过描绘个别事物（因为艺术作品本身总是这样的）来激发对这些事物的认识（可能因认识主体而异），是所有其他艺术的目标。因此它们都只是间接地将意志客体化，换句话说，就是通过理念将意志客体化。[23]

在叔本华看来，音乐不同于所有其他艺术，因为它绕过了理念，直接与我们对话。

音乐与其他艺术是截然不同的，其他艺术是理念的摹本，而音乐是意志的摹本，理念只是意志的客体化。因此，音乐的效果比其他艺术的效果要强大得多，也更有穿透力，因为其他艺术都只是在说影子，但音乐讲的是本质。[24]

因为音乐既不能反映现象世界，也不能对其进行陈述，所以它既回避了图像世界，也回避了语言世界。当我们看一幅画时，这幅画作为外在世界的可触物体的存在，充当了我们自己和艺术家所表达的潜在理念之间的媒介。当我们读一首诗时，这首诗的词句也有类似的媒介作用。顾名思义，画家必须用图画来表达，诗人必须用文字来表达，因此我们把图画和文字称

为"媒介"似乎有点多余。但是，如果我们把图画看作画家希望传达给我们的事物的表现，如果我们也承认，语言在本质上是隐喻性的，我们就会意识到，媒介与信息并不完全相同，而且在某种意义上可能会扭曲信息，或不完全地呈现信息。当然，这就是为什么艺术家从不满足于他们的作品，而是被迫不断努力地寻找更完美的方式来表达他们想要传达的东西。

叔本华认为，音乐是能够被直接理解的，不需要对它做任何说明，也不需要抽象出任何概念。因此，他排除了沃林格的"抽象"——我们判断音乐作品的结构和连贯性的客观感知模式。音乐所表达的是内在的精神。

音乐与万物真谛的这种紧密关系也可以解释这样一个事实：为任何一种场景、情节、事件、环境配以适当的音乐，音乐都好像在向我们倾述它们最隐秘的含义，而且似乎是对它们最准确、最清楚的解说……因此，我们也可以把世界称作具体化的音乐，正如把它称作具体化的意志一样；由此也就说明了，为什么音乐能够使现实生活和现实世界里的每一幅画面，甚至每一个场景，立刻意味深长地显现出来。当然，音乐的旋律与有关现象的内在精神越相似，就越是如此。[25]

布索尼对音乐有着相似的观点，他认为音乐表达了事件和人类感受的内在意义。

大部分现代戏剧音乐都犯了一个错误，就是试图重复舞台上的场景，而不是履行其正确的使命——解释人物所展现的心灵状态。当场景呈现出雷雨的幻觉时，观众凭眼睛就能完全理解。然而，几乎所有的作曲家都努力用旋律来描绘暴风雨——

这不仅是一种不必要的、无益的重复，而且是一种未能履行其真正职能的失败。舞台上的人要么在身体上受到雷雨的影响，要么情绪被影响更强烈的一系列想法所吸引，心不在焉。没有音乐的辅助，风暴也可见可闻。音乐应该把人物不可见、不可闻的精神过程表现出来。[26]

叔本华认为，音乐表现的是在情感生活中直接显现出来的意志，它与我们所有人经历的情绪波动密切相关。

人的本性寓于这样的事实：在意志奋斗得到满足后，再次投入奋斗，如此这样不断地向前；事实上，他的快乐和幸福只存在于从欲望到满足、从满足到欲望的转变过程中，并且转变得极其迅速，因为得不到满足就会痛苦，干等新的欲望就会倦怠、无聊。因此，与此相对应的是，旋律的本质是以多种多样的方式不断地偏离主音，不仅包括协和音程，如三度和纯五度，也包括不协和的七度音程和极端音程。然而，旋律总会回归到主音上来。通过所有这些方式，旋律表达了意志的许多不同形式的努力，也表达了最终找回协和音程（更重要的是找回了主音）的满足。[27]

叔本华相信生活主要是由痛苦组成的，但为什么还有人去思考他声称音乐所描绘的欲望和满足之间的波动（即便这种描绘是抽象的）呢？只关注不受个人情感影响的事物，例如自然界的美景，不是更好吗？有人可能会认为，从叔本华的态度来看，他只会喜欢主要描绘和平与宁静的音乐。

因此，叔本华居然挑出罗西尼来听，似乎有些令人惊讶。罗西尼的音乐常常是那么活泼，以至于托维轻蔑地将其形容为

喋喋不休、轻率肤浅、像摇拨浪鼓一样。这样的描述对罗西尼是不公平的，但他的音乐确实大多都是活泼的，而不是平静的。

无论在哪里，音乐都只是表达生活以及生活中事件的精髓，而不是这些事件本身，因此不同事件的差异通常不会影响到音乐本身。正是音乐所独有的这种个性，加上最明确的独特性，使它具有很高的价值，成为疗愈我们一切悲伤的灵丹妙药。换言之，如果音乐试图过于贴近话语，根据事件来塑造自己，那么它就是在努力讲一种不属于自己的语言。没有人能像罗西尼那样更好地避免这样的错误——他的音乐清晰而纯粹地表达了自己的语言，完全不需要话语，即使只用乐器来演奏也能发挥全部效果。[28]

由于罗西尼主要是一位歌剧作曲家，而在歌剧中，话语和音乐是紧密交织在一起的，所以叔本华的选择似乎有些令人费解。但他认为，尽管歌剧的音乐是根据戏剧创作的，但它关注的是所描绘事件的内在意义，与作为特定实例的事件几乎没有直接联系。他指出，同样的音乐或许既可以为阿伽门农和阿喀琉斯的决裂伴奏，也可以为普通家庭成员间的纠葛琐事伴奏。

以乐谱形式呈现的歌剧音乐，是一种完全独立的、分明的、仿佛抽象的存在，情节和人物对它来说都是外在的，它遵循着自己不变的规则。因此，即使没有台词，它也能给人留下深刻的印象。[29]

叔本华在这里预见了德瑞克·库克的《音乐语言》受到的批评，其中一些我们已经提到了。音乐强调戏剧在观众中唤

醒的情绪，但在没有戏剧的情况下，无论是在舞台上还是在现实生活中的仪式上，音乐描绘和唤醒特定情绪的能力都是相当有限的。例如，音乐本身并不能具体地描绘嫉妒，但用来强调嫉妒的戏剧性场面的音乐或许会被描述为激动易怒和焦虑不安的。

爱德华·科恩在《作曲家的人格声音》(*The Composer's Voice*) 一书中对这些问题进行了精彩的讨论。科恩指出，我们通常只会部分意识到自己话语中的韵律元素。我们可能会在不知不觉中抬高嗓门；我们可能会用一种暗含忧郁的语调说话，而丝毫没有意识到这种自我表露。通过为话语补充音乐，作曲家可以突出和强调话语的潜在情绪意义，而不用关心对所描绘的角色是否存在洞察。

所以，就像在歌曲中一样，当一段音乐与一段文本结合在一起时，我们会很自然地认为这段音乐与思想和情绪之下的潜意识层面有关，无论歌词表达了什么样的思想和情绪。[30]

如上所述，叔本华相信歌剧里的音乐是（或者可能是）完全独立于文本的，科恩则强调两者之间的紧密联系。但哲学家和音乐学家一致认为，音乐关注的是内在生命而不是外在现实。

值得注意的是，叔本华论述的是以大三和弦为基础的西方调性系统，仿佛它是唯一的音乐系统。他甚至把音乐称为"一种极具普遍性的语言"[31]，但正如我们已经讨论过的，它肯定不是。叔本华当然无法预见到勋伯格的无调性音乐或十二音体系，但他并不认为音乐主要基于变奏而不是旋律，或者可以使用五声音阶，又或者可以使用比半音更小的音程。不过，叔本华对

旋律的论述确实阐明了音乐体验的一个特征，被后来的一些权威人士认定为所有类型的音乐所共有：音乐作品是通过设定一个规范，然后偏离，最后再回归它而得以结构化的。这与前面讨论过的伦纳德·迈耶提出的音乐理论非常相似。

叔本华也预见了苏珊·K.朗格的理论，尽管他在她的书《哲学新解》(*Philosophy in a New Key*)和《情感与形式》(*Feeling and Form*)中只是被顺便提及。叔本华特别指出，音乐不能直接表达特定的情绪。

但是，当我们谈到我所提出的这些类比时，千万不要忘记，音乐与它们并没有直接的联系，而只有间接的联系。因为它从来不表达现象，而只表达每一现象的内在本性、自在本身——意志本身。因此，音乐表达的并不是快乐、苦恼、痛苦、悲哀、恐怖、欢喜或心灵宁静的本身，而是在某种程度上抽象地表达它们的本质，没有任何附属品，也没有动机。尽管如此，我们还是能从提炼的精华中完全理解这些情绪。[32]

朗格没有引用叔本华的这段话，而是引用了瓦格纳的，后者在与叔本华相遇数年前就写下了下面的话。鉴于这两段话的相似之处，瓦格纳后来成为叔本华哲学的狂热追随者也就不足为奇了。瓦格纳断言：

音乐所表达的，是永恒的、无限的、理想的；它表达的不是对某个人在某一场合的激情、爱或渴望，而是激情、爱或渴望本身，且表现在无限多样的动机中，这是音乐独有的特征，是任何其他语言都无法表达的。[33]

这段话换了一种说法表述了上文摘录的叔本华所写的内容。朗格评论了瓦格纳的观点。

尽管用了浪漫的措辞,这段话还是很清楚地表明,音乐不是自我表达,而是对情绪、心境精神紧张和决心的表达和表现——是有感情、有反应的生活的一幅"逻辑画面",是洞察力的一个来源,而不是对同情的恳求。[34]

叔本华在叙述中没有明确表述的是,在关于更直接地表达人的内在本性方面,音乐与诗歌有何不同。难道诗歌所用的文字不能与音乐所用的音调相媲美?诗歌和音乐不都是内在生命的表象,而不是内在生命本身吗?

叔本华认为,音乐比其他艺术更直接地表达内在生命,因为它没有使用理念。音乐比图画和文字更深刻,但是音乐使用音调,正如本书第1章所述,音调在自然界中是罕见的。叔本华所关注的西方音乐是由各种旋律、节奏和和声模式的音组成的。这些模式可能与外部世界没有什么联系,但是由于建构它们需要相当巧妙的技巧,所以西方音乐很难被看作是叔本华所说的内在生命或意志的直接客体化和摹本。通过运用自然界所没有的声音,并以极其复杂的方式加以编排,音乐无疑可以用隐喻的方式来表达内在生命;但它的构成需要和诗歌一样多的概念思维。

叔本华并没有真正考虑到这一点,这可以从他的著作中得到证明:

旋律的发明,揭示了人类意志和情感的所有最深的秘密。

这是天才的工作，它的影响在这里比在其他任何地方都更明显，远离所有的深思熟虑和有意识的意图，而可以被称为灵感。在这里，就像在艺术的任何地方一样，概念是无效的。作曲家用一种无法凭其推理能力理解的语言揭示了世界最深层的本质，表达了最深奥的智慧。[35]

没有人能否认，旋律可以是灵感的结果，但很多旋律都需要大量的修改订正，就像贝多芬的速写本所显示的那样。同样，正如诗人对创作过程的叙述，有些诗句不请自来，因此，它们同样"远离所有的深思熟虑和有意识的意图"。叔本华试图把音乐放进一个特殊的范畴，但他提出的理由是不能令人信服的。尽管如此，一些观察结果支持他的直觉。

作曲家迈克尔·蒂皮特（Michael Tippett）附和了叔本华关于音乐描绘生命内在流动的一些观点，但他补充了一条评论，在某种程度上解释了为什么我们想要再现和体验这种流动，而叔本华恰恰没有做到这一点。蒂皮特写道：

出自大师之手的交响乐真实而充分地体现了原本未被察觉、未被品味的生命的内在流动。尽管我们的日常生活中充满了不安全感、不连贯、不完整和相对性，但在聆听这些大师的音乐时，我们仿佛又恢复了完整。奇迹是通过遵从音乐的有序之流的力量而实现的，这种遵从给了我们一种特殊的快乐，并最终丰富了我们。这种愉悦和充实源于这样一个事实：流动不仅仅是音乐本身的流动，更是生命内在流动的一个重要意象。为了使音乐作品成为这样一种意象，各种各样的技巧都是必要的。然而，当完美的表演和时机让我们真正直接地理解音乐"背后"的内在流动时，

技巧暂时又无关紧要，不再为我们所注意了。[36]

在当前背景下，这段引述中最重要的句子是第二句。蒂皮特认为，听音乐能让我们意识到我们通常可能察觉不到的重要方面；通过使我们接触到这些方面，音乐让我们再次感受到完整。本书的第 5 章讨论过音乐的这一功能。在对叔本华的猛烈抨击中，马尔科姆·巴德（Malcolm Budd）几乎驳倒了这位哲学家关于音乐的所有观点。他在作品中关于叔本华的那一章的结尾写道：

叔本华是音乐家中的哲学家。但是叔本华的音乐哲学称不上是艺术的里程碑。[37]

我同意巴德对叔本华哲学的部分批评。的确，在写完这一章之后，我发现自己从不同的角度附和了他的许多批评。虽然我接受并在很大程度上借鉴了荣格的一些观点，但我恰恰在荣格最接近叔本华的那些观点上与他存在分歧。也就是说，我很难相信普累罗麻，或者接受这一观点：原型或柏拉图的理念，作为可定义之物存在于一种超越时间和空间的边缘地带。如果存在一个由"自在之物"组成的潜在现实，我倾向于相信我们无法接近它。

在我看来，构成原型或理念的原始意象具有强大的说服力，因为它们涉及人类共有经验的基本方面。因此，当观察者发现伦勃朗的《犹太新娘》体现了爱的理念时，他就认可了伦勃朗在展示人类普遍经验中最深刻的本质特性方面的技巧。普通人的婚纱照，无论拍照姿势和打光多么讲究技巧，都不太可能展

现出爱情的精髓，因为它不可能像大师的画作那样讲究细节。人们普遍认为，任何领域中最伟大的艺术作品之所以伟大，是因为它们涉及通用性。这并不是说通用性中存在某种不受时空限制的超自然因素，也并不是要否认有些概念和想法是不能被"放置"在空间中的。数字是真实的，但不是有形的；构成乐音之间的关系是存在的，但无法被描绘出来。

我并不确定叔本华对概念和理念的区分是否完全令人信服，但他试图用这种方法来解释的差异感是可以辨认的。大多数人都会同意，总有些音乐作品听起来是枯燥乏味的，不管结构多么巧妙，都无法触动心灵，康斯坦特·兰伯特认为，斯特拉文斯基的一些新古典主义作品就是这样的音乐，尽管很多人不同意他的观点。兰伯特对欣德米特的批评甚至更多。在他看来，欣德米特的音乐什么也没有表达出来，只有枯燥的、如操作工般的熟练性。[38]

我们当然可以同意叔本华的观点，认为有些艺术作品是理性的、空洞的、缺乏灵感的，而不接受他的哲学解释。最伟大的艺术家能够探究内心世界的极限，把人类共有的基本情绪表现出来。能力弱一点的艺术家很少能做到这一点。但即使是最伟大的艺术家，有时也会创作出明显肤浅的作品。叔本华当然意识到了这一点；让他与批评者们更加敌对的是他对差异感的解释。

与马尔科姆·巴德不同，我倾向于保留叔本华观点中的可取之处。叔本华提出了两种可以获得某种有限的、隐秘的途径来了解现实本质的方法，一种是体验自己的身体存在及其运动，另一种是借助音乐。虽然我不同意这两种方法能"破例"进入

或接近叔本华所设想的潜在现实，但我感兴趣的是，他把音乐和主观的身体意识联系起来，因为两者都与深度的体验有关。我之前引用了约翰·布拉金的观察："音乐的许多（如果不是全部）基本进程存在于人体的构成和社会中身体互动的模式中。"[39]

叔本华的观点是，我们对自己身体的体验就像一个指向潜在现实的指示器，除此之外，我们只能通过音乐来获得这种潜在现实。这当然与他对音乐的观点相关，即音乐不同于其他艺术，因为它是"意志本身的摹本"。[40]如果音乐根植于身体，与身体的运动密切相关（尽管音乐厅里的现代听众可能不得不克制由音乐引起的动作），那么叔本华的观点就变得可以理解和有说服力了——对身体的体验和对音乐的体验都具有无法通过其他方式获得的深度、直接性和强度。

我们讨论过"纯粹"音乐的出现，它与话语或集体仪式无关。从叔本华对罗西尼的评价可以看出，虽然他很欣赏音乐在增强话语意义方面的作用，但他对那些与话语没有联系的音乐评价更高。

如果如叔本华所言，音乐对我们的影响比其他艺术更直接、更深刻、更迅速，那么对于其中的原因，我们可以提供比他更有说服力的解释。我们可以说，音乐是一种非语言的艺术，与生理上的唤醒直接相关，正如我们所见，生理唤醒可以通过科学仪器来测量。我完全相信，有些人看到一幅美丽的图画、一座建筑或日落时，他们会发现自己心跳加速；但我怀疑他们是否体验到了身体运动的冲动、肌肉张力的增加，以及类似于肌肉对音乐节奏的反应。图片很少让人想要翩翩起舞。

我暗暗怀疑，音乐可能对那些排斥自己身体的人特别重要，

因为演奏乐器、唱歌，哪怕只是听音乐，都能让他们与身体联系起来，其程度是读诗或注视美丽的物体都比不上的。后两种活动都不会让我们想要移动身体，音乐却常常如此。叔本华未能阐明音乐与身体运动的关系，尽管他认为两者比其他人类活动更直接地与意志的运作联系在一起。如果他能把两者联系起来，也许就能改变把艺术作为暂缓生活痛苦之物的悲观看法。

Music
and
the Mind

第8章

存在的理由

艺术，无非就是艺术！它是使生命成为可能的壮举，是生命的巨大诱惑，是生命的强力刺激。

　　　　　　　　——弗里德里希·尼采[1]

第8章 存在的理由

另一位视音乐如珍宝的哲学家是弗里德里希·尼采。尼采的著作使把对音乐和其他艺术的欣赏放在个人价值体系最高的位置上成为可能。

尼采生于1844年，在20多岁时第一次接触叔本华的作品，并一度对叔本华的学说深信不疑。1866年，当他22岁的时候，他把独自散步、听舒曼的音乐和研究叔本华描述为他最好的放松方式。在1864年，尼采对基督教的信仰已经所剩无几，所以叔本华的无神论首先吸引了他。他也赞赏叔本华对审美体验，尤其是对音乐体验重要性的坚持。但尼采更积极的生活态度体现在他把音乐当作生活的提升而不是逃避上。叔本华曾说过，伟大的音乐可以暂时把我们从生存的考验和折磨中解救出来；但正如这一章的章首语所指出的，尼采认为，音乐是一种艺术，它增强了我们对生活的参与感，赋予生命意义和价值。

我们在上一章提到，叔本华的审美体验的概念是将个体从永不满足的欲望和奋斗的痛苦中解脱出来，与弗洛伊德对涅槃原则（退行到婴儿期，或者是通过释放天性来暂时消除欲望）的描述很是相似。这两位思想家都认为生活本身在本质上是如此地不令人满意，以至于只有通过逃避生活和最终的死亡才能获

得满足。

虽然弗洛伊德对音乐不感兴趣，但文学和雕塑对他来说是非常重要的。然而在他对事物的排序中，艺术没有也不能作为生活的必需品。弗洛伊德认为，艺术和文学产生自未得到满足的性欲的升华。虽然艺术家将自己未得到满足的冲动表达在作品中，从而避免了神经症，但他们并没有在现实世界中得到满足，而是创造了一个幻想中的世界。弗洛伊德把游戏、梦和创造性幻想联系起来，认为它们是幼稚的、满足欲望的手段，是对不令人满意的现实的补偿。如果弗洛伊德的观点合乎逻辑，就会得出这样的结论：在一个每个人都达到完全性成熟的理想世界里，艺术将没有一席之地。由于文明生活不可避免地是不完美的，弗洛伊德认识到艺术可能会使生活变得更容易承受，但艺术可以直接增进文明生活的意义的想法对他来说是完全陌生的。在弗洛伊德需要世界观的时候，他声称在科学中找到了它，然而他对实验和证据的蔑视否定了他认为精神分析值得拥有的科学地位。

叔本华对艺术的投入程度显然比弗洛伊德更深，音乐对他尤其重要。尽管叔本华主张音乐是生命的精华，他仍然认为审美体验属于一种特殊的范畴，能将个体从痛苦中解救出来，但并没有加强人们对生活的参与。两位思想家都不认为审美体验能够提升参与生活的热情，也不认为审美体验有助于理解人类存在的意义。值得注意的是，两人自年轻时就是明确的无神论者。

把叔本华、弗洛伊德与尼采、荣格进行分组比较是很有趣的。后一组是在非常重视宗教信仰的家庭中长大的思想家，都

抛弃了传统的基督教并渴望找到取代它的东西。他们寻找宗教信仰替代品的解决方案非常不同，但他们的思想在许多方面存在重叠，因此将两者进行比较非常具有启发性。

荣格和尼采都是牧师的儿子。在荣格的家庭中，对宗教事务的讨论从他很小的时候就开始了。他的父亲是瑞士的一个牧师，他的两个叔父也是牧师；他母亲的家族里有六个牧师。荣格的父亲满足于接受传统的基督教教义，拒绝讨论信仰的基础核心问题，也拒绝回答儿子有关信仰问题的疑问。因此，荣格开始怀疑父亲信仰的真实性。在自传中，荣格记录了宗教式的、可以追溯至童年时期的梦和幻象，它们使他确信，真正的宗教体验与传统的信条没有多大关系。

尼采的父母都是路德教会牧师的孩子，尼采的父亲也是牧师。虽然尼采的父亲在他5岁时患上精神疾病并去世，但宗教氛围浓厚的成长环境还是促使他学习了神学和古典语言学。1865年，21岁的他终于放弃了神学。尼采在1881年发表了他著名的宣言"上帝已死"，从此开始强烈反对基督教。结果就是，他开始关注于寻找生命的意义，而这个问题也是后来荣格所关注的。

一些男性和女性似乎满足于接受生活的现状，而不觉得需要寻求解释、辩解或信仰体系。但那些在浓厚的宗教氛围中长大的人似乎无法摆脱这种强大的影响。荣格后期的全部作品都试图为宗教信仰寻找一种心理上的替代品。尼采对审美体验意义的探索也有类似的意义。正如罗杰·斯克鲁顿（Roger Scruton）所写：

> 如果需要证明美学可以轻松地取代宗教作为哲学兴趣的对

象，证据在尼采的思想和人格中就可以找到。尼采的哲学产生于艺术和艺术思想，涉及努力通过审美价值来感知世界，来寻找一种生活方式，将高贵、荣耀和悲剧之美提升到美德和信仰所占据的位置。[2]

尼采《瞧，这个人：人如何成其所是》(Ecce Home: How One Becomes What One Is) 一书的副书名，与荣格的"自性化"(individuation) 概念非常相似。荣格从宗教角度思考，尼采从美学角度思考，但两者都认为自我实现，即体现个性的本质、成为自己，是一种需要实现的东西，而不是强加于人的遗传数据。荣格写道：

人格是一个生命体内在特质的最高实现。这是面对生活的一种壮举，是对构成个体的一切的绝对肯定，是对普遍存在条件的最成功的适应，并伴随着最大可能的自决自由。[3]

尼采认为，优秀的个体会将秩序灌输于热情中，通过升华，为自己的性格赋予风格，就像艺术家在他创作的艺术作品中展示个人风格一样。这就是尼采那句名言的意义："只有作为一种审美现象，生存和世界才是永远合理的。"[4]

成为自己是一种创造性的行为，可以与创造一件艺术品相媲美。它把自己从教养的束缚中解放出来，从习俗、教育、阶层、宗教信仰中解放出来，从一切妨碍人全面认识自己本性的社会约束、偏见和假设中解放出来。

自性化本质上是一种虔诚的追求，但它与任何公认的信条无关。在荣格看来，没有人能够达到心理上的健康和完整，除

非他能够认识到自己被内在的整合因素引导着。这种因素不受有意识的意图支配：某种声音在梦境、幻象、幻想和其他潜意识的衍生物中显现出来。荣格描述了个体在经历许多徒劳的斗争后进入的内心平静。

如果你总结人们告诉你的经历，你可以这样表述：他们恢复了自我，能够接受自己，因而能够适应不利的环境和事件。[5]

荣格专门治疗那些感到生活变得毫无意义的中年人。这类病例与他自己的情况一样，他认为疗愈主要是一个宗教问题。

尼采也保留了宗教态度，尽管他拒绝基督教，并且宣告"上帝已死"。根据他的翻译、解读者兼传记作家沃尔特·考夫曼（Walter Kaufmann）的说法，尼采"觉得上帝的死亡威胁着信奉上帝的人的生命，使其完全丧失了所有的意义"。[6]

荣格声称：

尼采不是无神论者，但他的"上帝"已经死了。……《查拉图斯特拉如是说》（Thus Spoke Zarathustra）的悲剧在于，因为尼采的"上帝"死了，所以他自己成了"上帝"，而这正因为他并不是无神论者。他生性过于乐观，不能容忍无神论的都市神经症。[7]

尼采在最终崩溃之前确实变得自负和浮夸；但自大型妄想是麻痹性痴呆的公认特征，荣格在对尼采精神状态的轻蔑描述中没有考虑到这一点。

事实上，尼采比荣格更接近他的观点。荣格提到自性化时

直接使用的是宗教语言。尼采更喜欢用美学的语言来描述他对意义的追寻。虽然荣格和尼采是非常不同的人，但他们都失去了传统的宗教信仰，这导致他们都认识到需要依赖自我以外的东西——也许是一种潜意识的内在秩序过程。尚未患上自大型妄想的尼采在《善与恶的彼岸》(Beyond Good and Evil) 中写下了一段精彩的文字，他提到艺术家需要遵从精神纪律，并声称：

> 对一个方向的长期遵从往往会产生一些收获，而且它们往往是长远的。我们为了这些东西而活在世上是值得的，比如美德、艺术、音乐、舞蹈、理性、灵性——一些理想化、优雅、疯狂和神圣的东西。[8]

荣格用宗教术语描述了这种遵从观念，但对他来说，这是发自潜意识的内心声音。提到梦境时，他曾对我说："人每天晚上都有吃圣餐的机会。"他实际上把宗教当作心理治疗系统。对荣格来说，对宗教的体验是自成一体的，它与艺术提供的体验完全不同。荣格关于遵从和美化的概念比尼采的狭隘得多。荣格缺乏审美鉴赏力，这是他思想的一个严重局限，就像弗洛伊德的思想一样。弗洛伊德和荣格少有的共同特点之一就是无法欣赏音乐。荣格在自传中唯一提到的"音乐"是水壶的鸣声。他写道，这"就像复调音乐，实际上我无法忍受"。[9]如果他喜欢音乐，是诗人、画家，甚至是更好的作家，那么我认为他的心理学理论会因为包含了如此多的兴趣和价值而具备更牢固的基础，也会得到更广泛的接受。

与荣格相反，尼采认为艺术是极其重要的，而音乐更是如

此，这和叔本华的观点一样。对尼采来说，这不仅仅是一种短暂的快乐，更是使生活成为可能的事物之一。上文引用的尼采的话清楚地证明了他的认识：对许多人来说，音乐厅和艺术画廊已成为可以遇到有灵性的作品的地方。尽管尼采对苏格拉底和柏拉图的态度是矛盾的，但他和柏拉图一样，相信音乐可以对人类产生强大的影响，无论是善的还是恶的。在为音乐赋予如此重要的意义方面，与大多数现代思想家相比，尼采的观点更接近古希腊哲学家的思想。

音乐很早就对尼采影响至深了。他在学校有一个叫古斯塔夫·克鲁格（Gustav Krug）的朋友，其父是一位音乐爱好者，也是门德尔松的熟人，克鲁格家总是乐声缭绕。尽管从未见过门德尔松（因为他1847年就去世了，而那时候尼采只有3岁），但尼采儿时常去克鲁格家，在十几岁前就开始创作音乐和诗歌，后来成了一名有造诣的钢琴家，以及歌曲、钢琴曲和合唱作品的作曲家。研究精神分析运动发展史的学者会很想知道尼采的音乐作品《生命赞美诗》(*Hymnus an das Leben*)的创作背景，这是为露·安德烈亚斯-莎乐美（Lou Andreas-Salomé）的一首诗而创作的乐曲，包括合唱和管弦乐。尼采在1882年认识了露·安德烈亚斯-莎乐美并爱上了她，但在向她求婚时遭到了拒绝。莎乐美成了尼采的（也成了里尔克的）女性灵感来源（femme inspiratrice）。后来，她成为一名精神分析学家，也是弗洛伊德的密友，她的照片至今仍挂在弗洛伊德咨询室的墙上，该咨询室现在是位于汉普斯特德的弗洛伊德博物馆的一部分。

尼采对音乐的钟爱贯穿生命的始终。他因麻痹性痴呆导致精神失常，最终于1900年去世。但即使是在失去处理词语的能

力之后，他仍然能够在钢琴前即席演奏。音乐是他最初的创造性活动之一，也是他最后的创造性活动。

在《悲剧的诞生》(The Birth of Tragedy)中，尼采讨论了我在上一章提到的二分法。它接近于音乐体验的一个方面。尼采从巴霍芬（Bachofen）那里借鉴了与神话中日神阿波罗和酒神狄俄尼索斯有关的两种态度或原则。巴霍芬认为阿波罗文化是父系的，酒神文化是母系的，尼采把这两种原则描绘成秩序与灵感的对立。

日神阿波罗掌管着幻想和梦想的内心世界，他代表的是秩序、尺度、界限，以及对野性本能的驯服。他在雕塑艺术方面表现得尤为突出。与之相反的是，酒神代表的是自由、陶醉、放纵不羁和狂欢。他在音乐方面表现得尤其突出。

弗洛伊德将心理功能明显地划分为非理性的"初级过程"和理性的"二级过程"，这可能与尼采的酒神和日神二分法有关。虽然弗洛伊德否认自己在形成个人观点之前读过尼采，但现在我们知道，他在大学期间参加过一个讨论叔本华和尼采观点的学生读书会。此外，尼采先于弗洛伊德使用"升华"和"本我"这两个术语。尼采和叔本华对弗洛伊德的启发，比他自己承认的或可能承认的要多。

在荣格的术语中，日神状态是一种内向状态，主体在这种状态中思考永恒理念的梦想世界。它接近叔本华的审美认识方式。酒神状态是一种外向状态，是身体通过感受和知觉参与外部世界的状态。荣格在他的《心理类型》(Psychological Types)一书中专门用了一章来阐述这个主题。

尼采认为，希腊悲剧源于这两种对立原则的调和或结合。

（在他后来的作品中，他为"酒神"赋予了另一种意义，即受控的激情。他抨击基督教试图完全摆脱激情的做法，因而将酒神与耶稣而非日神对立起来。）

叔本华和尼采都深刻地意识到存在的恐怖性。叔本华认为艺术是一座避难所，一片可以让人暂时逃离对生活的不满并进入沉思状态的净土，而尼采认为艺术可以使我们与生活和解，而不是脱离生活。因为艺术的存在，我们不需要否定意志。尼采认为，追随叔本华否定生命的是弱者，强者则通过创造美来肯定生命。这与悲剧艺术尤其相关。

一种形而上的安慰——我的意思是，即使是现在，每一场真正的悲剧都给我们留下了这种安慰——生活是一切事物的本质，尽管表象上变化万千，却有着不可摧毁的力量和快乐……[10]

悲剧不会教我们"顺从"——表现可怕和可疑的事物本身就是艺术家追求权力和辉煌的本能，他并不害怕它们——没有"悲观的艺术"这种说法，艺术只会肯定……一位哲学家要是说善与美是同一个东西，他就该臭名昭著了。如果他再补上一句"还有真"，那人们就该揍他了。真相是丑陋的。

我们拥有艺术，是为了防止被真理摧毁。[11]

尽管尼采意识到生活的恐怖性，但他对生活的看法基本上是肯定的。叔本华则只看到否定和超然，看不到希望。正如沃尔特·考夫曼所说：

尼采设想"对恐怖的艺术征服是一种升华"，他赞美希腊人"用大胆的目光注视着所谓的世界历史的可怕的破坏性混乱，

以及大自然的残酷",不甘愿顺从或"对意志进行佛教徒式的否定",通过创造艺术作品来肯定生活。[12]

因此,创造悲剧既是对生活中的恐怖的一种回应,也是掌控它们的一种方式。从悲剧中,我们可能学会欣赏崇高的生活,尽管生活伴随着痛苦。尼采让我们明白,为什么即使是悲剧性的杰作,比如《英雄交响曲》中的慢乐章,或者《诸神的黄昏》中齐格弗里德的葬礼进行曲,也都是充满生机的。我们已经超越了单纯的音乐欣赏,进入了一种境界,对悲剧的、狂喜的、痛苦的、欢乐的真实生活说"是"。《悲剧的诞生》的基本主题就是尼采的这一观点:艺术使世界有意义,使存在合理化。

尼采认为没有人能比他更强烈地认识到——我们所知的唯一生命是由对立构成的。没有痛苦的快乐是不可想象的;同样,没有黑暗的光,没有恨的爱,没有恶的善也都是不可想象的。普累罗麻可能不包含对立,但在生活中,天堂和地狱是携手共进的,只有在死后的虚无之地,它们才会成为独立的实体。这就是为什么最伟大的艺术总是包含悲剧;为什么必须要像拥抱胜利一样拥抱悲剧;为什么否认痛苦就是否定生命本身。

尼采认为,创造的过程是由逆境激发的,尤其是在身体或精神健康状况不佳的时候。当今的研究认为躁狂抑郁症与创造力相关,尼采一定会赞同这一观点。[13]尼采认为疾病是一种挑战,能够坚定一个人的决心。一个人只有克服逆境,才能发现自己真正的潜能。海涅(Heine)在《创造之歌》(*Schöpfungslieder*)的最后一节写道:

疾病是我创作冲动和压力的根源:

通过创造，我得到了康复；

通过创造，我又变得健全。¹⁴

尼采认为，各种各样期许用宗教或美学解决生活问题的哲学，特别可能起源于身体上的疾病。

打着客观、理想和纯粹精神的幌子，生理需求的无意识伪装达到了令人恐惧的地步——我常常问自己，放宽视角来看，哲学是否仅仅是对身体的解读和对身体的误解。¹⁵

尼采在患上夺去他生命的疾病之前，就一直饱受头痛、消化不良、失眠等病症之苦。1856年，当他还是个中学生时，就开始因为头部和眼睛疼痛而请病假。头痛是他反复出现的病症。由于健康原因，他在34岁时不得不放弃自己在巴塞尔大学的教授职位。尽管如此，他在给乔治·布兰德斯（Georg Brandes）的信中写道："我的疾病是对我最大的恩惠，它清除了我的障碍，给了我做自己的勇气。"¹⁶ 疾病也使他在一定程度上与社交生活隔绝。尼采称他的《查拉图斯特拉如是说》为"致孤独的酒神颂歌"。

尼采舍弃叔本华顺从和否定生命的哲学观点，是导致他与瓦格纳友情破裂的关键。1868年11月，尼采第一次遇见瓦格纳，当时他24岁。尽管比尼采年长30多岁，瓦格纳还是很高兴能得到他的支持。因为尼采的《悲剧的诞生》对瓦格纳本人和他的《特里斯坦与伊索尔德》都评价极高，所以瓦格纳对这本书也是大加赞赏。他们保持了10年的朋友关系。尼采起初是叔本华世界观的信徒，但逐渐从早期接受的影响中独立了出来；

瓦格纳则一生都是叔本华思想的追随者。

在《齐格弗里德》中，瓦格纳似乎十分关心一个英雄人物的出现，这与尼采的"超人"没有什么不同。尼采说瓦格纳在《齐格弗里德》中创造或发现了"典型的革命者"。齐格弗里德起初是一个乐观主义者：毫无畏惧，注定要废除旧契约，把世界从法律、道德和制度的专制中解放出来，迎接一个新社会的到来。然后，瓦格纳的船"触礁"了。

让瓦格纳搁浅的暗礁就是叔本华的哲学，一种相反的世界观。他把什么变成了音乐？乐观。瓦格纳感到羞愧。叔本华居然给乐观加上了一个丑恶的形容词——臭名昭著……瓦格纳把《尼伯龙根的指环》(Der Ring des Nibelungen)转化成了叔本华的言辞。一切都出了问题，一切都毁灭了，新世界和旧世界一样糟糕；女巫喀耳刻在虚无中招手。[17]

瓦格纳承认，他在1854年底第一次读了叔本华的著作之后，修改了《尼伯龙根的指环》的剧本；但他也表示，叔本华只是强化了他先前的创作直觉。

瓦格纳的最后一部歌剧让尼采感到震惊，甚至可以说是极度震惊。瓦格纳在1877年12月把《帕西法尔》的剧本寄给了尼采，却没有意识到尼采已经对他失望了。在尼采看来，瓦格纳将基督教融入《帕西法尔》是对英雄理想的背叛、对放弃和自我牺牲的支持。虽然叔本华是无神论者，但尼采发现叔本华的哲学和基督教一样，都有一种令他无法接受的消极的生活态度。

从那以后，尼采开始喜欢比才（Bizet）和奥芬巴赫的音乐，

不再喜欢他曾经的偶像瓦格纳的音乐了。在一段关于美学的论述中，尼采提到了"舞者的神圣轻浮"。[18] 在另一段话中，他以典型的幽默口吻描述了自己对《卡门》(Carmen)的感受。

> 您会相信吗？昨天我第二十遍听比才的杰作。我依然聚精会神，依然纹丝不动。我的急躁竟被战胜，真令我惊异。这样一部作品还要如何使人完善！人在此时本身就变成了"杰作"。
> 真的，只要一听《卡门》，我便比任何时候都更真切地觉得自己是个哲学家，更棒的哲学家——那样有耐心，那样幸福，那样充满印度味儿，那样坐得住……一坐五个钟头：成圣的第一阶段！[19]

没有读过尼采的人很难料到他竟是一位幽默大师。他把比才和瓦格纳之间的对比称作"讽刺的对立"。

尼采想让音乐"地中海化"，摆脱德国浪漫主义的自命不凡；用南方蔚蓝天空和阳光下的感官享受取代瓦格纳对救赎和死亡的痴迷。

> 我认为，应该采取各种各样的措施来反对德国音乐，假如一个人像我一样热爱南方——像一所治愈最严重的精神上和感觉上病痛的伟大学校，像太阳，灿烂、辉煌，普照那自信的、自主的存在——那么，这个人就会对德国音乐保持警惕，因为它会在再次伤害他的趣味的同时，再次伤害他的健康。[20]

尽管尼采最终摈弃了瓦格纳，但他始终承认自己受益于瓦格纳。在于1888年完成的晚期作品《瞧，这个人》中，尼采说，如果没有瓦格纳的音乐，他的青年时代是无法忍受的，瓦格纳是他一生中最大的恩人。

尼采对日神精神和酒神精神的关注与叔本华的意见相吻合。

在生命历程中……头脑和心灵的距离越来越远；人们总是把越来越多的主观感受从客观的知识中区分出来。[21]

尼采坚信审美体验是证明存在的唯一手段，而这依赖于把主观与客观联系起来，更确切地说，是把心灵和身体联系起来。他说："我一直用我的整个身体和生命来创作我的作品。"[22] 在《权力意志》(*The Will to Power*)中，尼采声称艺术对身体体验有直接影响，这就是为什么艺术是肯定生命的，即使它的主题是悲剧性的。

在《快乐的科学》(*The Gay Science*)中，尼采写道：

于是我问自己：我的整个身体对音乐的真正期待是什么？我相信，是它自身的放松：所有的动物功能都应该用轻松、大胆、丰富、自信的节奏来激发；铁一样的、铅灰色的生活应该被镀上美好的金色，变得温柔而和谐。我的忧郁想要在藏身之所和圆满的混沌中安息：这就是我需要音乐的原因。[23]

鉴于尼采的这种艺术观点，他否定基督教也就不足为奇了。在他的想象中，没有什么地方比一个平淡无奇的、传统的基督教式天堂更遥远了。对悲剧的否定就是对生命的否定。

尼采拒绝基督教的另一个原因在于，基督教坚信灵魂高于肉体，而且倾向于认为性是邪恶的。他认为，优秀的人应该学会控制、掌握和升华他们的本能冲动；但他也认为，他们不应该试图消除这些冲动，或视之为邪恶。

尼采和弗洛伊德一样，认为否定身体的需求是危险的，对激情的压抑会导致犯罪和其他罪恶。在《查拉图斯特拉如是说》中，有一节的标题是"轻视肉体者"。

"我是灵魂和身体"——小孩子这样说。人们为何不能像孩子一样说话呢？

可是觉醒者和有识之士说：我完全是身体，其他什么也不是；灵魂不过是表示身体中某种东西的一个词罢了。

身体是一种巨大的智慧，一个具有单一意义的多元体，一种战争与一种和平，一群家畜和一个牧人。

我的兄弟，就连你称之为"精神"的小小智慧，也是你身体的工具，是你巨大智慧的小工具和小玩具。

你说"我"，并且为这个词感到骄傲。尽管你不愿意相信，但比这更伟大的，是你的身体和它的巨大智慧，它不说"我"，而只是实现"我"。[24]

尼采一定会赞同约翰·布拉金的意见，即音乐的基本进程存在于人体的构成和社会中身体互动的模式中。尼采在《权力意志》中对音乐的影响的描述与布拉金对文达民族舞蹈齐科纳改善大众生活的描述相呼应。

一切艺术都对有艺术气质者原本就活跃的肌肉和感官发挥强烈影响：它们始终只对艺术家说话，对身体微妙的灵活性说话……一切艺术都能发挥滋补强身之功效，能够增强力量，激起快感（即力量感）……任何一种生命力的提振都会提高人的传达能力，同样也会提高人的理解能力。设身处地地体验其他心灵生活，这原本不是什么道德上的事情，而是一种对暗示的

生理敏感性……与音乐相比,所有通过话语的传达都是无耻的;话语使人浅薄而愚蠢;话语去人格:话语使非凡变得平庸。²⁵

在《悲剧的诞生》中,尼采强调了抒情诗人在表达音乐内在精神方面的无能,他把这归因于音乐特殊的意义,这与叔本华对音乐的评价很是相似。

音乐的世界象征意义之所以无法用语言来充分表达,是因为它象征性地关联着太一中心的原始矛盾和原始痛苦,从而将一种超越一切现象和先于一切现象的境界象征化了。一切现象与音乐相比,都不过是象征而已。因此,语言作为现象的器官和象征,无论如何也无法揭示出音乐至深的内在世界。语言在试图模仿音乐时,就始终只是停留在同音乐的一种表面接触中,即使有抒情的辞令和雄辩,我们也无法向音乐的至深意义靠近一步。²⁶

后来,尼采又在《权力意志》中写道:"音乐可以省去文字和概念——哦,它从这个事实中赚了多少好处呢!"²⁷

尼采对语言局限性的描述得到了令他意想不到的支持。诗人保罗·瓦雷里(Paul Valéry)羡慕作曲家,因为作曲家创作音乐时使用的音调可以被精确地定义、测量和分类。相反,诗人使用的词语往往模棱两可,容易被误解:

语言是一种普通的、实用的元素,因此,它必然是一种粗糙的工具,因为每个人都能根据自己的需要来操作和使用它,并倾向于根据自己的个性来改变它的"形状"。语言,无论它是多么个人化的,或者用文字思考的方式与我们的精神多么接近,它仍然起源于统计,具有纯粹的实用目的。现在诗人的问

题是，要从这个实用的工具中获得创作一件本质上不实用的作品的途径……音乐家是多么幸运啊！几个世纪以来，音乐艺术的发展使音乐处于完全优越的地位……古代的观察和古老的实验使我们能够从宇宙的噪声中推断出声音的系统……这些元素是纯粹的，或是由纯粹组成的——也就是说，它们都是可识别的元素。它们有明确的定义，而且（非常重要的是）我们已经通过工具——从根本上说是真正的测量工具，找到了以一种恒定的、相同的方式产生它们的方法。[28]

我已经注意到了口语和音乐之间的逐渐分化。客观抽象语言的发展旨在传达信息和交流思想，而不是分享感受。当尼采说"话语去人格"时，一定指的是这种语言。

概念思维要求将思维与感受分离，将客体与主体分离，将心灵与身体分离，这一事实暗示我们，音乐可能是弥合这种分离的一种方式。尼采一定会赞同扎克坎德尔在他的著作《声音与符号》(Sound and Symbol)中所做的阐述。

词语是分离的，音调是统一的。词语从物中分离物，从客体中分离主体，被它不断打破的存在统一性却不断地在音调中恢复。音乐阻止世界完全转化为语言，阻止世界变成客体，阻止人变成主体……现代器乐中音调力量的最高展现和现代科学中词语客观化力量的最高展现，与主观性和客观性之间有史以来最明显的分离同步出现，这当然不是偶然的。[29]

尼采和扎克坎德尔都提到了科学语言和概念思维。两者都没有明确表明，虽然这种语言确实强调了主观和客观的区分，但其他类型的语言服务于不同的目的。

正如我们前文指出的那样，修辞可以既情绪化又主观，可以在我们意识不到的情况下说服我们。诗歌，即使它像瓦雷里所说的那样容易被曲解，依然可以让人着迷，深具启发性，让我们用全新的眼光看待周围的世界。散文，如果它是极具"音乐性的"，就像爱德华·吉本使用的和谐优美的短句那样，或者如果它以清晰著称，就像弗洛伊德或伯特兰·罗素（Bertrand Russell）的那样，我们就会因为迷恋它的优雅而无法欣赏它的内容。康德说，他不得不把卢梭的书读好几遍，因为读第一遍的时候，"风格之美使他无法注意到问题所在"。[30] 语言并不总是像尼采所说的那样无耻和野蛮。

显然，一切艺术作品都必定由酒神精神和日神精神的元素按不同比例构成，因为没有人的感受，没有安排和表达感情的手段，艺术就不可能存在。尼采对音乐中酒神元素的强调并没有使他对作曲家将秩序施加于音乐素材的需求视而不见。在这种背景下，尼采认为瓦格纳的悲观立场剥夺了音乐"改变世界的、坚定的特征"，但这并不重要，真正重要的是，尼采相信其他作曲家的音乐可以拥有"改变世界的、坚定的特征。"

在我看来，在尼采关于音乐的思想中特别值得注意的是：首先，他认为音乐是一门不仅能使人与生活和解，还能改善生活的艺术。柴可夫斯基和柏辽兹在沮丧时，发现音乐是救命稻草。而尼采更进一步。音乐不仅使生活成为可能，而且使生活变得激动人心。他认为音乐是激情"享受自我"的一种方式，不是逃避现实，也不是超脱尘世，而是作为一种艺术，通过颂扬生活的本来面目，超越了其悲剧的本质。

其次，尼采认识到音乐是基于身体和情绪的：无论如何通

过日神精神的技巧来塑造和组织音乐,它都植根于身体和酒神精神。在《瞧,这个人》中,尼采提到了《悲剧的诞生》:"文章中蕴含着巨大的希望。无论如何,我没有任何理由放弃音乐的酒神精神式未来的希望。"[31]

最后,他明白音乐和悲剧一样,都把日神精神和酒神精神这两种观念联系在一起。基督教曾试图将酒神精神逐出艺术,但是,在音乐中,酒神精神可以在快乐和欢愉中重生。

1871年末,他在一封信中写道:

> 如果下一代中只有几百人能像我一样从音乐中汲取良多,那么我预计会有一种全新的文化。有些时候,所有那些不能用音乐关系来把握的东西,都让我感到厌恶和恐惧。[32]

尼采认为,音乐是如此重要,以至于可以为生命赋予价值,这似乎与西方政治家和教育家对俗务的关注完全不同。当然,他们应该关注提高文化水平,增加科学和工艺方面的专业知识,让人们具备必要的技能,在一个日益由技术主导的世界里谋生,这是正确的。但是"更高的生活标准"并不能为生命赋予价值。艺术则可以做到这一点。尼采认为,在艺术中,音乐意义深远。在我看来,尼采比现代哲学家更了解音乐,这也许是因为他本人就是一位有成就的钢琴家和作曲家。

Music
and
the Mind

第9章

音乐的意义

包括科学、哲学和艺术在内的所有智力工作所追求的目标,都是在多样性中寻求统一,或在复杂性中寻求秩序。它们的最终任务是把各种各样的元素组合成某种坚实的、有凝聚力的、容易理解的系统。

——丹尼尔·伯莱因 [1]
(Daniel Berlyne)

第 9 章 音乐的意义

尼采关于音乐的主张似乎有些夸张,但我认为他的观点是有道理的。我认为音乐对于很多人来说是生活中最重要的体验,无论是普通听众还是专业的音乐家,都会有这样的感触。在这一章中,我想探讨音乐在人们生活中占据如此重要地位的一些原因。音乐是一种不宣扬信条、不宣讲教义的艺术,它常常完全脱离言语意义,为什么如此还能令人体验到生命的意义?

本章的章首语摘自多伦多大学心理学家丹尼尔·伯莱因的著作《美学与心理生物学》(*Aesthetics and Psychobiology*)。正如伯莱因所指出的,构建模式,即格式塔知觉,是我们适应能力的组成部分,没有它,我们只会体验到混乱。从最简单的诸如听觉和视觉的感知,到创建新的宇宙模型、哲学模式、信仰体系,以及创作伟大的艺术作品,包括音乐,这些创建和感知可理解系统的过程位于我们心理层次的每一个层级上。

即使是非常明显且简单的感知行为,也涉及对所呈现数据之间关系模式的创建。这些模式通常被命名为"图式"(schemata),它们将数据连接到一个新的整体中。通过图式,我们可以对不断接触到的外界刺激做出解释。解读感官输入时,即使是最不起眼的人也在进行创造性的行为。例如,对颜色的

视觉感知取决于大脑对关系模式的构建。早在1802年，托马斯·杨（Thomas Young）就指出，我们能够感知到的颜色是海量的，而视网膜包含的感受器是有限的，所以我们无法针对每一种颜色单独安排一个感受器来对其做出反应。事实上，我们对不同颜色的感知主要依靠视网膜中的三种不同的感受器，每种感受器都对各种波长的光有反应，但红色感受器对长波更敏感，绿色感受器对中波更敏感，蓝色感受器对短波更敏感。当光线照射到视网膜上时，我们能感知到它的颜色，这是因为每种特定的"视锥"受到的刺激不同。例如，当人们感知到红色时，黄色视锥特别活跃，绿色视锥不那么活跃，蓝色视锥则几乎没有被激活。[2] 换句话说，我们对红色的感知依赖于模式，依赖于不同神经元反应之间同时发生的互动。然而模式不是一个解剖实体，而是实体之间的关系。

我们对口语的感知似乎也是如此。语音的音素，即元音和辅音，可以分解为频率、强度和持续时间的物理变量；但我们所理解的口语是赋予其意义的音素之间的关系。说话的速度，可以慢也可以快；说话的音调，可以洪亮也可以温和；说话的音量，可以高也可以低。然而，一个句子，只要音素的顺序模式不变，那么无论是以很快的语速由尖细的女声轻声耳语，还是以缓慢的语速由低沉的男声咆哮发出，句子的意思都不会发生改变。

有效的刺激是关系性的，而不是绝对的；我们关注的是比例，而不是数量……现代语言学理论对音素的一种观点似乎认为，音素表达的是一种关系体，而不是绝对的语义。这种关系体基于一个音素和所有其他音素之间的对比。[3]

我们太习惯于把听觉和视觉的感知看作对细节的感知——无论是声音还是视觉方面的细节,以至于我们往往低估了意识到关系模式的普遍重要性。模式不同于砖块,既不可触也不可见。

同样的情况也适用于我们对时间的感知。当独立的事件相继发生时,我们很容易将它们联系在一起,形成一个连续性模式。在电影院里,一系列静止的图片被以每秒24帧的速度呈现给我们。通过放映机上的一个专用快门,每一幅画面都被快速连续地显示三次。我们把看到的东西解释为连续的运动,尽管实际上并没有发生运动。

我们对音乐的感知也是类似的。正如许多权威人士提醒我们的那样,音乐本身并不会动。为了使运动发生,同一物体必须先后出现在不同的地方。在音乐中没有这种事情发生。最简单的旋律由一系列单音组成。例如,想想用笛子独奏的《天佑女王》(《为你,我的国家》),这是时间上独立事件的连续,而不是空间上的。除了吹笛子的人的嘴唇、胸腔和手指以及他发出的声波外,没有任何东西在动。这首曲子本身就是ODTAA(One Damn Thing After Another,该死的事一件接着一件)的范例——"该死的音一个接着一个",音之间有明显的时间间隔。这些间隔可能很短,但是,如果它们根本不存在,那我们听到的将是滑音般的噪音,而不是音乐。

当我们听音乐时,我们所感知到的曲调仅仅是一连串的不同的音;是我们自己使它成为一段连续的旋律。科学可以从响度、音色、音调、波形等方面通过多种方式分析单个音之间的差异,但是它不能告诉我们构成音乐的音之间的关系。"旋律是一系列有意义的音。"[4]

如果想要听到一连串完全独立的音,我们要么必须使音之间的时间间隔比音乐作品通常采用的时间间隔长,要么使音之间的频率差异增大。只有在音高密切相关的情况下,我们才会将一连串音视为连续的旋律。我们可以让所用的音和音的顺序保持不变,通过将每个音平移到不同的八度音上来改写一首曲子。但这个过程会使曲子变得无法辨认,它将变成一连串不再有意义的音。

安东·韦伯恩(Anton Webern)和其他序列音乐作曲家的一些作品中所特有的宽音程,使这种音乐难以理解。弗莱德·勒达尔(Fred Lerdahl)总结了导致序列音乐更难欣赏的其他原因,其中包括试图消除音程之间的协和与不协和的差别。这些差别并不像序列主义理论家所说的那样完全是主观判断的产物,而是部分客观的。正如勒达尔所指出的:"不管使用这些音程的音乐目的是什么,七度音程的不和谐感都大于六度音程。"[5]

序列音乐很难被记住,因为它去除了调性音乐的分层结构,在这种结构中,"家"很容易被识别为不协和音之后的协和音。有些序列音乐很难被记住的原因在于,与古典调性音乐不同,它们往往会避免旋律的重复。这就是为什么很多听众无法听懂序列音乐。皮埃尔·布列兹(Pierre Boulez)的著名作品《无主之槌》(Le Marteau sans Maître)对听众来说是很难理解的,也很难记住,而它的旋律中缺少重复是就是原因之一。勒达尔认为,在20世纪50年代和60年代的音乐中,刻板地重复在美学上被认为是不可容忍的。但关于去除重复作为定义结构的一种手段是否明智,安东·韦伯恩本人在很早以前就提出过疑问,在1932年他曾说:"当我们逐渐放弃调性的时候,就有了

这样的想法：我们不想重复，必须一直有新的东西出现！显然这是行不通的，因为它破坏了可理解性。"[6]

我们对弄清一连串音的强烈渴望已经被双耳分听实验很好地证明了。如果有两串间隔比较长的音分别出现在每只耳朵中，大脑就会消除音之间的间隔，并认为这些音是连续的。

当我们将一连串的音当作旋律来听时，这段旋律就会存留下来。一首曲子可以哼，也可以唱，可以用一种乐器演奏，也可以用几种乐器演奏。它可以以单音演奏，也可以以和声演奏，在演奏中，旋律可以被修饰，可以有变化，节奏也可以被精心设计。经过所有这些变化的旋律仍然可以被识别为同一段旋律。但旋律是音之间的关系，是一种模式，一种格式塔，而不是一个单一的可定义的实体。

扎克坎德尔写道：

> 我们已经理解了音的动态特性，它是每个音所特有的一种未得到满足的特性，以及对满足的渴望。没有一个乐音是充分的，每一个乐音都指向自身之外，就像向下一个音伸出手一样。我们也是如此，在这些手伸出来的时候，紧张地倾听并期待着一个又一个新的音。[7]

这种描述对我来说太拟人化了，但我能理解扎克坎德尔的意思。构成音乐的只能是音之间的关系，而不是孤立的音。

我们会将交响乐、协奏曲或奏鸣曲的某一部分命名为"乐章"（movement），这足以证明在我们的头脑中音乐和运动（movement）之间存在着不可分割的联系。如果不考虑

音调的变动，我们连最简单的旋律也无法描述出来。圣奥古斯丁称音乐为"有序的运动"。我们谈论的是旋律的高涨或低落，是音乐从一个调子变换到另一个调子，或是走向尾声。唐纳德·托维提到过西贝柳斯的"特殊律动感"（special sense of movement）和贝多芬的"精通律动"（mastery of movement）。汉斯里克肯定地说："音乐的内容是音调运动的形式。"[8] 既然音乐本身是不会运动的，为什么那么多杰出的乐界人士都写到了音乐的运动呢？

其中一个原因可能是我之前提到的听觉和空间定向之间的联系。将不同音高的音描述为"更高"或"更低"是一种现代的空间比喻。在早期，人们用的是"尖"（sharp）和"钝"（blunt）。但我们不能避免将旋律称为"运动的"音。我认为这可能与听觉系统最初是由专门提供方位信息的前庭系统发展而来的这一事实有关。听觉系统的功能部分在于识别事件的性质（"那是一头狮子在咆哮"），部分在于判定事件的方位（"它在右边"）。

音高的差异和快速运动在多普勒效应中被证明是相关的。当高速列车从我们身边经过时，汽笛的声音忽高忽低，因为它产生的声波正在被连续地压缩和扩展。想要将对声音的感知与对空间和运动的感知分开是不可能的。

无论声音和空间之间的关系是否与听觉器官的发展方式有关，音乐都确实存在于时间中，但我们只能从空间的角度来考虑时间。在时间里，没有左右、上下，只有"之前"和"之后"。如果我们想要思考之前和之后，就必须提供一个模拟空间。

当我们听一段旋律时，我们会产生一种最纯粹的连续感——

一种与对同时性的印象截然不同的印象。然而，正是旋律的连续性和不可打破性，才给我们留下了同时性的印象。如果我们把旋律切成不同的音符，切成如此多的"之前"和"之后"，我们就是将空间想象带入了旋律，将同时性注入了连续性。在空间中，也只有在空间中，彼此外在的部分才有明确的区分。[9]

我们的日记向我们展示的是一年中按照空间顺序排列的日子，通常部分是垂直的（比如，一页是七天），部分是水平的，在英国会跨页。如果不将一周七天的视觉图像按线性顺序排列，就不可能想到下周。对于日本人来说，日子可能是从右到左的，但仍然是空间的。我们的意识不可避免地将历时性转化为共时性。

许多作家，包括哲学家黑格尔，都认为音乐可以与人类"内在生命"做类比，他们将后者描绘成一条不息的河流。黑格尔指出，音乐作品对感知统一性的需求要比绘画或雕塑作品更高，因为听者需要记住已经发出的声音，并将它们与当前发出的声音结合起来。黑格尔坚持认为，音乐是第一种给我们时间而不是空间上统一感的艺术。[10]

迈克尔·蒂皮特将音乐描述为生命内在流动的重要意象，这一点我在之前的章节中已经引述过。哲学家亨利·柏格森（Henri Bergson）呼应了这一描述，他指出："我们内在生命的不间断的旋律——这旋律从我们拥有意识开始就与我们无法分割，一直持续到意识的结束。我们人类的特性恰恰就是这样。"[11] 伟大的音乐理论家海因里希·申克写道："在线性发展和类似的音调案例中，音乐反映了人类灵魂的种种变化和喜怒无常。"[12]

将旋律视为连续体是一种错觉，将音乐的类似物——意识流视为连续体同样是一种错觉。身体内部的时钟告诉我们何时吃饭、睡觉等，让我们对时间的流逝有一种潜在的、间歇性的意识。瞬间的不适感提醒我们，消化和排泄的过程在很大程度上是无意识的。我们对心理过程的意识同样是间歇性的，因此，我不确定"保持对它的意识"是不是一个合适的说法。

尽管我们可能会将自己头脑中的活动描述为连续的意识流，但我们实际上无法感知它。它更像是一条无意识的溪流，被我们称为"意识"的元素漂浮在水面上，就像溪流中偶尔出现的细枝。当我们萌生一些想法，比如一种新的思想、一种感知的联系，或是一个新的创意时，我们就会努力地将其识别出来，通过语言文字的表述让这个想法变得真实具体，并把它写下来，同时暂停正在"流动"的心理活动，就像可能会伸手抓住一根漂过的树枝一样。

我们喜欢把思维进程形容成"想法的火车"，这列火车沿着逻辑的轨道一往无前地驶向新结论。然而，许多思想家所描述的思维进程更像是在困惑的泥沼中挣扎，杂乱无章，只有当一种新的模式突然出现时，个体才会为偶尔闪现的灵感感到宽慰。有序、连贯的思维进程是对实际发生之事的回顾性篡改。

有趣的问题是，为什么我们会有这种根深蒂固的强迫症似的行为，非要按顺序和回顾的方式来安排我们的思维。这就好比，我们的思维是经过比奇角⊖抵达伯明翰的，但我们在回顾这段旅程时，会忍不住把它当作一段简单的、不间断的从伦敦沿着 M40 高速公路行进的旅程。

⊖ 英国最高的海岸悬崖。——译者注

我相信，如果我们想要记录自己的思想并记住它们，就必须伪造我们的思考经历。如果我们想要把它们保留在意识中，就必须从我们的心理过程中创造出连续的模式。因为混乱无序不能被准确地回顾出来。有意义的句子比无意义的音节更容易被记住，而作为秩序的伟大推动者的音乐会使词和句子更容易记忆。

这种连续模式的创建不一定是有意识思考的结果。这是一种在我们每个人身上几乎不间断地进行的精神活动。我们把有关联的事物联系在一起，把对立的事物结合起来，从以前互不关联的数据中创建出新的整体。在这方面，18世纪的哲学家赫尔德同样具有敏锐的洞察力，他将歌曲视为部落历史的宝库，这一点我在之前的章节中曾经引述过。

从离散的数据中创建出集成的整体是人的基本组织活动，这是赫尔德整体社会观和道德观的核心信念。在他的眼中，人类所有的创造性活动，无论是有意识的还是无意识的，都会产生独特的格式塔并反过来由其决定，每个个体和群体都在创造性活动中努力去感知、理解、行动、创造和生活。[13]

人类的本性到底是怎样促使人们专注于创造集成的整体的？

人类并不像许多进化级别较低的生物那样，被预设为对有限的刺激具有固定的反应能力。否则，我们可能会更快乐。但如果那样的话，我们应对环境变化的能力会更低，我们的行为会更不灵活，最重要的是，想象力和创造力会更少。行为由古老的遗传反应控制的生物不需要质疑，不需要修正自己的行为，不需要幻想事情可能会更好，不需要努力理解，不需要概念化，

不需要从离散的数据中创建集成的整体。它只是按照自然所规定的方式行事，并将这种行事方式植入到它的构造中。

这类生物也许能很好地适应现在，但它的僵化必然会使它变得脆弱。当环境发生变化时，它往往无法迅速改变自己的行为来生存。自然选择需要很长时间才能起作用，而气候或其他变化可能会在一个物种进化出新的适应性之前就将其灭绝。

很矛盾的是，人类的适应是通过缺乏适应来实现的。我们并不是通过遗传的行为模式来精确而严格地适应任何一套外部条件的；我们必须靠自己创建。这就是为什么人类能够适应不同的环境，如两极、赤道，甚至外太空。人类行为主要依靠自身的学习，以及代代相传的文化，而不是对环境刺激的内在反应。人类在婴儿期会有一些自动反应以确保他们的生存，但年长的孩子和成年人适应生活的方式主要是由学习决定的。学习的途径主要是训练、教育和个人经验。

我们的行为主要不是由内置的、遗传的模式控制的，所以我们对关系的感知、对新模式的创造，都属于连续的心理活动，即使在没有意识的情况下也在进行。即使在睡眠中，我们的大脑也会断断续续地试图把事情关联起来。我们对梦的记忆通常表明，我们瞥见了分类、扫描过程的一部分，在这个过程中，最近的经历与以往的经历相匹配。这一过程可以解释梦中经常出现的不一致现象，即把遥远的过去的事件和昨天发生的事件并列在一起，构成了一个故事。

无论是有意识的还是无意识的，扫描、分类和模式形成都是持续进行的，因此，我们通常认为这是理所当然的，几乎意识不到它的发生。但当我们第一次发现一种意想不到的关系、

一种新的模式时,它会带给我们强烈的满足感。尝试创建新的整体,在迄今为止不相关的数据之间发现新的联系,往往被认为是一种更高级的心理活动,因为它涉及的不仅仅是对冲击性刺激的直接、本能的反应。当一个新的图式被发现时,它对发现者与所有理解和欣赏它的人来说往往变得非常重要。这不仅适用于科学理论和其他对宇宙的理解,也适用于那些极具开创性的艺术作品。"我找到了!"是我们看到新格式塔时的快乐呼喊,即使它还不能立即在世间得到应用。伯特兰·罗素对他第一次接触几何学的描述说明了这一点。

11岁的时候,我开始接触欧几里得,我的哥哥是我的导师。这是我一生中最重大的事件之一,就好像初恋一样耀眼。我没想到世界上还有这么令人愉快的东西。[14]

也许有人会说,罗素这么小就对欧几里得着迷,实在是太不寻常了,因此算不上是我所认为的人类普遍共有特征的好例子。罗素的童年很孤独。作为一个在私立学校接受教育的智力超群的孤儿,他可能比大多数孩子更容易被逻辑一致性所吸引。然而,罗素并不是唯一一个在欣赏客观系统时体验到强烈乐趣的人。人们通过各种各样的方式从经验中寻找意义,正如我在其他书中提到的,那些早期人际关系发展不充分的人往往对抽象事物特别感兴趣。一些最有创造力的人很难适应普通的社会生活,正因如此,这种不适应会更强烈地推动他们的创新。极度的满足不会培养创造力。

儿童和成人都能从解决问题、感知关系、理解结构和学习新技术中获得满足感。任何能减轻我们被混乱包围时的痛苦或

提升我们掌控感的东西，都能给我们带来快乐。即使是最抽象的理智模式也会影响我们的感受。

如果我们客观地考虑"纯粹的"音乐，我们可以把它描述为抽象的音调模式，乍一看，它与外部世界或心理过程都没有明显的关系。数学和音乐常被认为是类似的，因为两者都能联系抽象概念，形成思想的模式。另一位极其重视音乐的哲学家维特根斯坦（Wittgenstein）"满怀激情地谈论罗素著作《数学原理》（Principia Mathematica）的美，并称，这可能是他能给予它的最高赞美——它就像音乐一样"。[15] 怀特海（Whitehead）在1925年的洛厄尔演讲中明确地比较了音乐和数学：

纯粹的数学在其现代的发展中，可以说是人类精神最具独创性的作品。与数学享有同等地位的是音乐。[16]

伯特兰·罗素写道：

对系统的热爱，对相互关系的热爱，也许是智力冲动最本质的部分，它可以在数学中得到格外自由的挥洒。[17]

G. H. 哈代表示：

数学家，就像画家或诗人一样，是模式的创造者……数学家的模式，就像画家或诗人的模式一样，一定是美的；这些想法，就像颜色或文字一样，必须以和谐的方式结合在一起。美是居于首位的考验：世界上永远没有丑陋的数学。[18]

内部资料显示，哈代不喜欢音乐，就像我不喜欢数学一

样。令人惊讶的是，他指出："对数学真正感兴趣的人可能比对音乐感兴趣的人更多。"然而，正如小说家格雷厄姆·格林（Graham Greene）在评论哈代的著作《一个数学家的辩白》(*A Mathematician's Apology*) 时所说，哈代深知一个有创造力的艺术家是什么样子的。哈代坚持认为，纯数学是独立于物理世界的，数学思想的意义与它可能最终得到的任何实际应用都无关。哈代认为，严肃的数学思想具有普遍性、深度、必然性、经济性和突发性。

这个标准也适用于音乐。在一套特定的（比如西方艺术音乐的）美学传统中，普遍性、深度和必然性都是评论家在点评作品是否堪称伟大时经常提到的特质。许多作品会在这些特质上得到负面而非正面的评价。也就是说，音乐可能会因密切依赖民族风格而缺乏普遍性；或者因节奏平凡单调而缺乏深度，就像如今的许多流行音乐一样。所有伟大的艺术作品都具有必然性。一旦完成，我们就很难想象它会被以不同的方式创作出来了。

我们已经注意到，意外性是凯勒和迈耶的音乐理论的一个特点。矛盾的是，作曲家创造新颖模式和提供意料之外的满足的能力与对必然性的感知密切相关。作曲家越是走传统的道路，我们就越觉得他本可以另辟蹊径。我们在一部音乐作品中发现的原创之处越多，就越觉得它独一无二。

简练通常会得到赞许，比如作曲家和音乐史学家塞西尔·格雷（Cecil Gray）将西贝柳斯的第四交响曲称为音乐界的"白矮星"——一颗物质被高度压缩的恒星。但是，极端的简练对听众的注意力要求极高，原因部分在于音乐作品的形式需要重

复。正如我们之前在讨论序列音乐时所观察到的，极其简练的音乐作品中的重复被避免或减少到最低限度，听众就可能无法感知作品的结构。结构感知对音乐欣赏至关重要。即使听者缺乏专业训练，无法用专业术语表达对音乐作品的评价，对结构的感知也是他音乐体验的一个组成部分。

在音乐中，简洁并不像在数学中那样是美的一个重要方面。舒伯特的"神圣的长度"受到喜爱他音乐的人的欣赏，也受到不太热衷于他音乐的人的批评。简洁的瓦格纳是让人无法想象的——毕竟，其音乐的效果与它长得夸张的持续时间是分不开的。

评论家经常批评一部音乐作品相对于它的素材来说太长了。这种批评意味着音乐的形式和内容可以被分开评估：例如，一部作品的主题很好，但是表现形式很差。这种二分法在最伟大的音乐作品中是不容易被察觉的，因为在这些作品中，形式和内容的不可分割有力地促进了我们对必然性的感知。

音乐和数学有一个共同点，那就是它们所涉及的关系模式主要是非语言的。作为一种交流和理解经验的手段，语言是如此复杂，如此高效，如此人性化，以至于我们倾向于给予它至高无上的地位。普鲁斯特曾推测，如果没有口头和书面语言的发展，音乐可能是灵魂之间交流的另一种方式。

任何事物的意义都取决于将一件事与另一件事关联起来，取决于发现秩序或赋予秩序。数学表示的是一般的排序，而不是特定的排序。正如怀特海所说："数学的确定性取决于它彻底的抽象概括性。"[19] 音乐也可以表达没有人情味的冷漠庄严，特别是当我们考虑作曲家生命最后时期的音乐时。例如，马尔科姆·博

伊德（Malcolm Boyd）认为，巴赫的《音乐的奉献》(*Musical Offering*)和《赋格的艺术》(*Art of Fugue*)存在于"一个远离人类音乐的世界，在那里音乐、数学和哲学是一体的"。[20]

任何了解这两部音乐作品的人都会欣赏博伊德这句值得回味的描述。但他假设的世界是客观存在的，还是他使用了隐喻？音乐和数学的模式是人类的发明，还是对某种已有秩序的发现？哈代是一个坚定的无神论者，他拒绝进入任何学院的教堂，即使那里正在举行学院选举。然而，他确实相信"数学现实"独立于物理现实而存在，数学定理与其说是造物，不如说是观察结果或发现。他写道：

317是质数，不是因为我们这么想，也不是因为我们的思维是这样形成的，而是因为事实就是这样，因为数学现实就是这样形成的。[21]

罗杰·彭罗斯（Roger Penrose）同意这种观点。他问：

数学是发明还是发现？当数学家得到他们的结果时，只是在制造没有实际存在的复杂的心理结构，但这些心理结构的力量和优雅足以愚弄他们的发明者，让他们相信这是"真实的"，是这样吗？还是说数学家真的是在揭示事实上已经"存在"的、与其活动无关的真理？我想，到目前为止，读者应该清楚，我是第二种观点的拥护者，而不是第一种观点的。[22]

彭罗斯并没有说所有的数学结构都是绝对多样的。一些是人为发明（显然是人类聪明才智的产物），另一些则是发现——从结构中涌现出来的东西比最初被放入结构的东西要多得多，

似乎是数学家"偶然发现"的"上天的杰作"。正如彭罗斯所指出的,这种观点是"数学柏拉图主义"。其他数学家相信数学完全是由人造结构构成的。

认为某些数学结构是发现而不是发明的倾向,通过某些数学问题的解决而得到了加强。问题的解决方法,新的格式塔,会自然地出现在人们的脑海中,无论有意识的努力为它们奠定了多少基础。突如其来的解决方案具有鼓舞人心的特质,这赋予它们一种特殊的意义——对于信徒来说,似乎是来自神的帮助。数学家高斯在提到他多年来一直在努力证明的一个定理时写道:

> 最终,两天前,我成功了。就像一道闪电,这个谜碰巧被解开了。我自己也说不出是什么线索把我以前知道的东西和使我成功的东西关联了起来。[23]

和海顿一样,斯特拉文斯基也认为自己的天赋是上天赋予的,并经常祈祷能有力量去运用它们。斯特拉文斯基说,《春之祭》(*The Rite of Spring*)最初的灵感是在梦中产生的。

> 《春之祭》的背后几乎没有传统的创作方法。只有我的耳朵能帮上忙。我听到了,我把听到的写了下来。我只是一艘载着圣祭的船。[24]

我们可能要接受这样的观点:思维的潜意识部分与意识部分一样,也在不断地处理和整理信息。在处理信息的过程中,新的组合和模式出现了,如果幸运的话,这些新的发现可以推动创新,启发灵感。由于这些新模式是自然而然出现的,而不

是直接来自有意识的深思熟虑,所以我们就能理解为什么那些有宗教信仰的人会说自己是受到了神的启发。

音乐和数学之间的类比不应被无限制地强调。虽然两者都涉及抽象的关系,但数学的定理可以被证明,而音乐的"真理"是另一种秩序。如果作品足够好,音乐作品走向结尾的过程在美学上似乎是必然的,但它确实无法与数学论证走向结尾的逻辑必然的过程相比。

数学和音乐都证明了这样一个事实:从抽象的概念中创造出连续的模式是一项非常重要的人类成就,它吸引并满足了那些能够理解这些模式的人,无论这些模式是否与日常生活直接相关。对这些模式的审美欣赏不仅仅是一种冷静的、理智的、智力的锻炼,还触动了人类的情感。我们乐于去感知之前没有的连续性,乐于去思考完美的形式。

我不认为音乐的现实存在于创造它的人类思想之外。音乐不同于数学,它依托于不同的文化传统,因此不能用绝对原则来定义。但我确实相信,这是人类基本组织活动的典范:试图从混乱中找到结构化的意义。我也相信,伟大的音乐作品和普通音乐作品是有区别的,可以通过采用彭罗斯对数学的观点考虑来区分。事实上,彭罗斯曾亲笔写道:

伟大的艺术作品确实比普通作品更像神来之笔。这种感受在艺术家中并不少见,他们在最伟大的作品中揭示了永恒的真理,有点先知降临的意味;而他们的普通作品可能更随意,更具普通凡人的本性。[25]

数学的模式和音乐的模式都涉及我们的感受,但只有音乐

影响我们的情绪。这就是我们对两者反应的不同之处。情绪涉及身体反应，而感受是不会有身体反应的。

当希望、敬畏、厌倦或喜悦没有在身体中弥漫开来时，我们只会有感受、知觉、态度等，但并没有产生情绪。正如达尔文所说："一个人虽然已经强烈地感受到憎恨另一个人了，但是在他的身体结构受到影响之前，他不能说自己被激怒了。"[26]

虽然对数学和音乐的审美欣赏存在很多共同之处，但数学并不会像音乐那样对人的身体产生影响。数学和音乐的模式都使我们相信宇宙中一定有某种秩序。音乐能通过对身体产生影响来促进我们创建内心的秩序，数学却不能做到这一点。

由于音乐能引起人类生理上的唤醒，而且乐音可能起源于人类的情绪交流，所以音乐不像数学那么抽象。音乐是智力和情绪的结合，能够恢复人类心灵和身体之间的联系。正因如此，音乐通常被认为比数学更有个人意义，更直接地关系到我们主观情感生活的起伏。但创建秩序的过程是对抽象关系的关注，所以就这一方面来说，数学和音乐是相似的。无怪乎毕达哥拉斯学派认为，宇宙的和谐既是音乐的也是数学的。

节奏、旋律与和声都是安排音调的方式，以便它们相互作用并形成关系。这些有序的声音会与一些我们尚未完全了解的生理现象产生共鸣。例如，有些声音会让人烦躁不安或让人毛骨悚然。研究表明，粉笔声或指甲划过石板的声音是一种"世界性的声音过敏"[27]，然而没有人知道为什么会这样。这种噪声的音量不是特别大，也不预示着任何危险，却会造成一种令人无法解释的痛苦。我们的大脑可能就像易碎的玻璃一样，会被

特定频率的声音轻松击碎。

如果我们说被一首曲子打动了，那么我们指的是它唤醒了我们，对我们的身体产生了影响。身体层面的参与总是意味着某种运动，无论是肌肉紧张、摇摆、适时点头，还是哭泣或叫喊。我们已经评论过小孩子在唱歌时倾向于摆动手和脚的现象，也提到过一些音乐会听众会情不自禁地跟着音乐做出动作。无论是在语义学层面上还是在外在的现实中，运动（motion）和情绪（emotion）都是密不可分的。

作曲家罗杰·塞申斯要求我们考虑：

> 音乐的基本成分与其说是声音，不如说是运动……我甚至会更进一步：我认为音乐对我们人类来说至关重要，因为它体现了一种特定的人类的运动，这种运动深入我们的本质，形成了体现我们最深刻、最个人化反应的内在姿态。[28]

约翰·布拉金认为，音乐创作的冲动通常始于身体有节奏的活动，而且如果演奏者在身体上能与作曲家产生共鸣，他们就更有可能献出真实的演奏，也许演奏方式与作曲家如出一辙，或者以其他方式深深地理解作曲家。

音乐将时间结构化——一些音乐家声称，对他们来说，这是音乐最重要的功能。在不同的作品中，音乐在时间上的律动感有很大的不同。我曾把奏鸣曲式比作一段旅程，一段朝着一个目标前进的过程，在这个过程中，在乐曲开始时反差较大的元素最终被调和。当然，并不是所有音乐都是这样的。尽管任何音乐表演都必须持续一定的时间，但有些音乐似乎更关注那些既没有鲜明对比也没有最终融合，而是以我们认为更接近于

"静态"的方式并置的结构。

斯特拉文斯基区分了两种时间，他称为"心理时间"和"本体时间"。他所说的"心理时间"指的是根据主体内心情绪（无聊、兴奋、痛苦、愉快等）而变化的时间。他所说的"本体时间"指的是实际存在、可被测量的时间。

建立在本体时间基础上的音乐通常受相似原则的支配。遵守心理时间的音乐则喜欢按对比原则来行进。与这两个支配创造过程的原则分别对应的是统一性和多样性这两个基本概念。[29]

斯特拉文斯基认为，一方面，主要表达作曲家"情绪冲动"的音乐会用心理时间代替本体时间。如果听众被音乐的戏剧性所吸引，就会发现时间过得比平时快。另一方面，不太关心个人感受的音乐会更接近本体时间的现实。

就我自己而言，我一直认为，总的来说，按相似原则行进的音乐比按对比原则行进的更令人满意……对比产生一种立竿见影的效果。只有从长远来看，相似原则才能满足我们。对比原则是变化的一个因素，而相似原则源于对统一性的追求。[30]

在最近的一篇文章中，音乐评论家巴扬·诺斯科特（Bayan Northcott）指出，梅西安是一位"将作曲完全视为揭示神圣秩序之事"的音乐家，这与梅西安缺乏对朝着一个目标前进的关注有关。他还观察到，梅西安的音乐与"真实"时间的流逝恰恰是相关联的，这一观察证实了斯特拉文斯基的观点。[31]

布鲁克纳是另一位笃信宗教的作曲家，他的静态音乐被比

作在大教堂里漫步。他的交响乐的特点是大量材料的并置，而不是主要是朝着一个目标前进的感觉。然而，试图一概而论是错误的。对于有宗教信仰的作曲家来说，并不是相信了既定永恒秩序就能创作出具有启示性的音乐。海顿笃信宗教，但他也有一些音乐受到了狂飙突进运动的影响，他的大部分管弦乐和室内乐都以奏鸣曲风格朝着一个目标行进，更不用提他凭借天赋为奏鸣曲赋予了许多创新和变体。

斯特拉文斯基认为，音乐与永恒有关，能促进宗教感情。这样的观点对那些更关注个人感受的戏剧的作曲家来说有失公平。因为后者也在寻求统一性——通过解决旋律的对比来表达对立面的统一。但无论如何，斯特拉文斯基对不同的时间感知（我们音乐体验的一部分）做出了有效的区分。约瑟夫·科曼和苏利文都认为，贝多芬人生晚期的弦乐四重奏已经与奏鸣曲式向一个目标行进的特征分道扬镳了。苏利文称律动是"从中心经验辐射出来的"。[32] 但即使是极度安宁平稳或被认为与一个静止的内核有关的音乐，它的演奏也需要时间。

正如我在关于叔本华的那一章中所指出的，伟大的音乐可以与理智的、缺乏灵感的音乐区分开来，但这并不意味着伟大的音乐一定来自某种虚无缥缈的状态。如果不假设人类心灵之外存在着另一种形式的现实，要了解一个人内心深处的心理活动是相当困难的。但是，当一个作曲家成功地进入心灵的隐藏区域时，他不仅会遇到自己最深层的情绪，而且会找到将这些情绪带入意识的方法，将它们转换成被我们称为"音乐"的有序的声音结构。备受争议的法国精神分析学家雅克·拉康（Jacques Lacan）说，潜意识的结构就像语言。我们同样可以

说，潜意识的结构就像数学或音乐。弗洛伊德最初的观点是，位于潜意识深处的本我是一口没有组织或结构的激情沸腾的大锅，这个观点已经被取代了。大脑的意识部分和潜意识部分都与创造新的模式有关。

伟大的音乐总是有一些超越个人的东西，因为它依托于创建秩序的内在过程，这在很大程度上是潜意识的，因此并非作曲家有意而为。这种创建秩序的过程是需要努力争取、鼓励、等待或祈祷的。人类最伟大的创造性成就是人类大脑的产物，但这并不意味着它们完全是由人们主动构想出来的。大脑会以一种不受主动控制的神秘方式运作，要让它发挥最佳功能，我们有时必须让它保持独立。

有些人发现，那些伟大的宗教为他们提供了一种信仰体系，能帮助他们了解这个世界，并弄明白自己在世界中的位置。宗教秩序存在的意义在于，它们为我们的行为提供了指引，并且提供了一个以神为顶点的等级制度，让每个人，无论多么卑微，都感到自己在参与一项神圣的计划。不同的宗教之间存在着很大的差别，但它们似乎都是人类头脑为混沌的生活施加某种秩序的尝试。生活本身可能始终是任意的、不可预测的、不公正的和无序的，但信徒可以从认为神的旨意是有秩序的，以及设想罪人的意图已经落空中得到安慰。信徒甚至可以从相反的假设中找到一些解释性的安慰，即人类本质上是明智的、善良的，但他们善意的努力却被一个残暴的、善变的神挫败了。

虽然音乐不是信仰体系，但我认为，它的重要性和吸引力依然取决于它是一种安排人类经验的方式。伟大的音乐既能唤醒我们的情绪，也能提供一个框架，让我们的激情"自得其乐"，

正如尼采所说。音乐提振生命力，赞颂生命，并赋予生命意义。伟大的音乐比创造它的人更长寿。它既是个人的，也是超越个人的。对于热爱它的人来说，在这个不可预测的世界里，它始终是一个固定的参考点。音乐是和解、振奋和永不枯竭的希望的源泉。

我想用我的申明来做结尾：对我来说，正如对尼采来说，音乐是为了让我们觉得"人间值得"而存在的。音乐极大丰富了我的生活，它是一种不可替代的、令闻者受之有愧的、超然的祝福。

参考文献

引言

1. Claude Lévi-Strauss, *The Raw and the Cooked*, translated by John and Doreen Weightman (London: Cape, 1970), p. 18.

第 1 章　音乐的起源和整体功能

1. Anicius Manlius Severinus Boethius, *Fundamentals of Music*, edited by Claude V. Palisca, translated by Calvin M. Bower (New Haven: Yale University Press, 1989), p. 8.
2. Herbert Read, *Icon and Idea* (London: Faber & Faber, 1955), p. 32.
3. R. Murray Schafer, *The Tuning of the World* (New York: Knopf, 1977), p. 268.
4. G. H. Hardy, *A Mathematician's Apology* (Cambridge: Cambridge University Press, 1940), p. 26.
5. Howard Gardner, *Art, Mind and Brain* (New York: Basic Books, 1982), p. 148.
6. Charles Hartshorne, *Born to Sing* (Bloomington: Indiana University Press, 1973), p. 56.
7. Ibid.
8. Géza Révész, *Introduction to the Psychology of Music*, translated by G. I. C. de Courcy (London: Longman, 1953), pp. 224–7.
9. Claud Lévi-Strauss, *The Raw and the Cooked*, translated by John and Doreen Weightman (London: Cape, 1970), p. 19, n.
10. Igor Stravinsky, *Poetics of Music*, translated by Arthur Knodel and Ingolf Dahl (New York: Vintage Books, 1947), pp. 23–4.
11. John Blacking, *How Musical Is Man?* (London: Faber & Faber, 1976), p. 7.

12. Bruce Richman, 'Rhythm and Melody in Gelada Vocal Exchanges', *Primates*, 28(2): 199–223, April 1987.

13. Howard Gardner, *Art, Mind, and Brain* (New York: Basic Books, 1982), p. 150.

14. Géza Révész, op. cit., p. 229.

15. Ellen Dissanayake, *Music as a Human Behavior: an Hypothesis of Evolutionary Origin and Function*. Unpublished paper presented at the Human Behavior & Evolution Society Meeting, Los Angeles, August 1990.

16. Alex Aronson, *Music and the Novel* (New Jersey: Rowman and Littlefield, 1980), p. 40.

17. William Pole, *The Philosophy of Music*, sixth edition (London: Kegan Paul, Trench, Trubner, 1924), p. 86.

18. Charles Darwin, *The Descent of Man*, quoted in Edmund Gurney, *The Power of Sound* (London: Smith, Elder, 1880), p. 119.

19. Leonard Williams, *The Dancing Chimpanzee* (London: Deutsch, 1967), p. 40.

20. Terence McLaughlin, *Music and Communication* (London: Faber & Faber, 1970), p. 14.

21. Maurice Cranston, *Jean-Jacques* (London: Allen Lane, 1983), pp. 289–90.

22. John Blacking, '*A Commonsense View of All Music*' (Cambridge: Cambridge University Press, 1987), p. 22.

23. Martin Heidegger, *Language*, quoted in Bruce Chatwin, *The Songlines* (London: Picador, 1988), p. 303.

24. Isaiah Berlin, *Vico and Herder* (London: Hogarth Press, 1976), pp. 46–7.

25. J. F. Mountford and R. P. Winnington-Ingram, 'Music', in *The Oxford Classical Dictionary*, second edition, edited by N. G. L. Hammond and H. H. Scullard (Oxford: Clarendon Press, 1970), pp. 705–13.

26. Julian Jaynes, *The Origin of Consciousness in the Breakdown of the Bicameral Mind* (Boston: Houghton Mifflin, 1976), p. 364.

27. Thrasybulos Georgiades, *Music and Language*, translated by Marie Louise Göllner (Cambridge: Cambridge University Press, 1982), p. 6.

28. Anton Ehrenzweig, *The Psychoanalysis of Artistic Vision and Hearing*, third edition (London: Sheldon Press, 1975), pp. 164–5.

29. Bruno Nettl, *The Study of Ethnomusicology* (Chicago: University of Illinois Press, 1983), p. 165.

30. Igor Stravinsky, *Poetics of Music* (New York: Vintage Books, 1947), p. 21.

31. Ellen Dissanayake, *What is Art For?* (Seattle: University of Washington Press, 1988), pp. 74–106.
32. Raymond Firth, *Elements of Social Organization* (London: Watts, 1961), p. 171.
33. John Blacking, op. cit., (1976), p. 51.
34. Béla Bartók, *Folk Song Research in Eastern Europe*, quoted in Paul Griffiths, *Bartók* (London: Dent, 1984), p. 30.
35. John A. Sloboda, *The Musical Mind* (Oxford: Clarendon Press, 1985), p. 267.
36. Quoted in Isaiah Berlin, *Vico and Herder* (London: The Hogarth Press, 1976), p. 171.
37. Trevor A. Jones, 'Australia', *The New Oxford Companion to Music*, edited by Denis Arnold, Volume I (Oxford: Oxford University Press, 1983), pp. 117–9.
38. Bruce Chatwin, op. cit., p. 120.
39. Bruno Nettl, *The Study of Ethnomusicology* (Urbana & Chicago: University of Illinois Press, 1983), p. 156.
40. Edward O. Wilson, *Sociobiology* (Cambridge, Mass.: Harvard University Press, 1975), p. 564.
41. Leonard Williams, op. cit., pp. 39–40.
42. John Blacking, '*A Commonsense View of All Music*' (Cambridge: Cambridge University Press, 1987), p. 26.
43. Paul Farnsworth, *The Social Psychology of Music* (Iowa: Iowa State University Press, 1969), p. 216.
44. Saint Augustine, *Confessions*, translated by R. S. Pine-Coffin, Book 10 (Harmondsworth: Penguin, 1961), p. 239.

第2章 音乐、大脑和身体

1. John Blacking, '*A Commonsense View of all Music*' (Cambridge: Cambridge University Press, 1987), p. 60.
2. John Blacking, *How Musical Is Man?* (London: Faber & Faber, 1976), pp. vi–viii.
3. G. Harrer and H. Harrer, 'Music, Emotion and Autonomic Function', in *Music and the Brain*, edited by Macdonald Critchley and R. A. Henson (London: Heinemann Medical Books, 1977), pp. 202–16.
4. David Burrows, *Sound, Speech and Music* (Amherst: University of

Massachusetts Press, 1990), p. 17.

5. Alfred C. Kinsey, Wardell B. Pomeroy, Clyde E. Martin, Paul H. Gebhard, *Sexual Behavior in the Human Female* (Philadelphia: W. B. Saunders, 1953), pp. 703–5.

6. Anthony Storr, *Freud* (Oxford: Oxford University Press, 1989), pp. 14–15, 45.

7. Anthony Storr, *Solitude* (London: Flamingo/Collins, 1989), pp. 42–61.

8. Marcel Proust, *Remembrance of Things Past*, Volume I, *Swann's Way*, translated by C. K. Scott Moncrieff and Terence Kilmartin (London: Chatto & Windus, 1981), p. 224.

9. Roger Brown, 'Music and Language', in *Documentary Report of the Ann Arbor Symposium: applications of psychology to the teaching and learning of music* (Reston, Virginia: Music Educators National Conference, 1981).

10. Peter Kivy, *Music Alone* (Ithaca: Cornell University Press, 1990), p. 153.

11. Igor Stravinsky and Robert Craft, *Dialogues and A Diary* (London: Faber & Faber, 1968), pp. 126–7.

12. Claude Debussy, 'Monsieur Croche the Dilettante Hater', in *Three Classics in the Aesthetics of Music*, translated by B. N. Langdon Davies (New York: Dover, 1962), p. 22.

13. Paul R. Farnsworth, *The Social Psychology of Music* (Iowa: Iowa State University Press, 1969), p. 214.

14. Yehudi Menuhin, *Theme and Variations* (New York: Stein and Day, 1972), p. 9.

15. Grosvenor Cooper and Leonard B. Meyer, *The Rhythmic Structure of Music* (Chicago: University of Chicago Press, 1960), p. 1.

16. Paul Nordoff and Clive Robbins, *Therapy in Music for Handicapped Children* (London: Gollancz, 1971), p. 105.

17. Oliver Sacks, *Awakenings*, revised edition (London: Pan, 1981), pp. 56–7.

18. Ibid., p. 237.

19. Macdonald Critchley, 'Musicogenic Epilepsy', in *Music and the Brain*, edited by Macdonald Critchley and R. A. Henson (London: Heinemann Medical Books, 1977), pp. 344–5.

20. A. R. Luria, *The Working Brain*, translated by Basil Haigh (London: Allen Lane, 1973), pp. 142–3.

21. A. R. Luria, *The Man with a Shattered World*, translated by Lynn Solotaroff (London: Cape, 1973), pp. 154–5.

22. Howard Gardner, *Art, Mind and Brain* (New York: Basic Books, 1982), p. 328.

23. Oliver Sacks, *The Man Who Mistook His Wife for a Hat* (London: Duckworth, 1985), pp. 7–21.

24. Rosemary Shuter, *The Psychology of Musical Ability* (London: Methuen, 1968), p. 194.

25. John A. Sloboda, *The Musical Mind* (Oxford: Clarendon Press, 1985), p. 264.

26. G. Harrer and H. Harrer, 'Music, Emotion and Autonomic Function', in *Music and the Brain*, edited by Macdonald Critchley and R. A. Henson (London: Heinemann Medical Books, 1977), pp. 202–3.

27. Wilhelm Worringer, *Abstraction and Empathy*, translated by Michael Bullock (London: Routledge & Kegan Paul, 1963).

28. Plato, *The Republic of Plato*, third edition, translated by Benjamin Jowett (Oxford: Clarendon Press, 1888), Book III, p. 88.

29. Ibid., pp. 84–5.

30. Aristotle, *The Politics*, translated by T. A. Sinclair, revised by T. J. Saunders (London: Penguin 1981), Book VIII, section v, p. 466.

31. E. R. Dodds, *The Greeks and the Irrational* (Berkeley: University of California Press, 1951), pp. 76–80.

32. Plato, *The Republic of Plato*, third edition, translated by Benjamin Jowett (Oxford: Clarendon Press, 1888), Book IV, pp. 112–3.

33. Ibid., p. 100.

34. Edward Gibbon, *The History of the Decline and Fall of the Roman Empire* (London: Methuen, 1897), Volume II, pp. 34–5.

35. Plato, *Timaeus and Critias*, translated by Desmond Lee (London: Penguin, 1977), p. 65.

36. Quoted in Lewis Rowell, *Thinking About Music* (Amherst: University of Massachusetts Press, 1983), pp. 40–1.

37. Maurice Cranston, *Jean-Jacques* (London: Allen Lane, 1983), pp. 289–90.

38. Erich Fromm, *The Anatomy of Human Destructiveness* (New York: Holt, Rinehart and Winston, 1973), p. 420.

第3章 音乐的基本模式

1. Alexander J. Ellis, 'On the Musical Scales of Various Nations', *Journal of the Society of Arts*, xxxiii (1885), pp. 485–527.
2. Hans Keller, *The Great Haydn Quartets* (London: Dent, 1986).
3. John Blacking, '*A Commonsense View of All Music*' (Cambridge: Cambridge University Press, 1987), p. 149.
4. Paul Hindemith, *A Composer's World* (New York: Anchor Books, 1961), p. 81.
5. William Pole, *The Philosophy of Music* (London: Kegan Paul, Trench, Trubner, 1924), p. 93.
6. William Pole, op. cit., p. 137.
7. Ferruccio Busoni, 'Sketch of a New Esthetic of Music', in *Three Classics in the Aesthetics of Music* (New York: Dover, 1962) pp. 90–91.
8. William Pole, op. cit., p. 102.
9. Charles Rosen, *Arnold Schoenberg* (New York: Viking Press, 1975), p. 28.
10. Charles Rosen, op. cit., pp. 24–5.
11. Igor Stravinsky, *Poetics of Music* (New York: Vintage Books, 1947), p. 40.
12. Deryck Cooke, *The Language of Music* (Oxford: Oxford University Press, 1959), p. 42.
13. Leonard Bernstein, *The Unanswered Question* (Cambridge, Mass.: Harvard University Press, 1976), p. 424.
14. Hugo Cole, private letter, 10 January 1991.
15. Deryck Cooke, *The Language of Music* (London: Oxford University Press, 1959), p. 55.
16. Leonard Bernstein, op. cit., p. 27.
17. Ibid., p. 29.
18. Ibid., p. 33.
19. Brian Trowell, private letter, 26 June 1990.
20. Jeremy Montagu, private letter, 12 July 1990.
21. Roger Sessions, *The Musical Experience of Composer, Performer, Listener* (New York: Atheneum, 1965), pp. 9–10.

第 4 章　无词之歌

1. Felix Mendelssohn-Bartholdy, Letter to Marc-André Souchay, 15 October 1842, quoted in *The Musician's World*, edited by Hans Gal (London: Thames & Hudson, 1965), p. 170.

2. Michael Hurd, 'Concert', *The New Oxford Companion to Music*, edited by Denis Arnold (Oxford: Oxford University Press, 1983), Volume I, pp. 452–3.

3. Jennifer Sherwood and Nikolaus Pevsner, *Oxfordshire, The Buildings of England* (Harmondsworth: Penguin, 1974), p. 217.

4. George Dyson, *The Progress of Music* (London: Oxford University Press, 1932), p. 174.

5. Charles Rosen, *Sonata Forms* (New York: W. W. Norton, 1980), p. 8.

6. Samuel Wesley, *Memoirs*, quoted in Arthur Searle, *Haydn and England* (The British Library, 1989), p. 24.

7. William Styron, *Darkness Visible* (New York: Random House, 1990), p. 66.

8. Kenneth Clark, *Leonardo da Vinci* (Harmondsworth: Penguin, 1958), p. 82.

9. Mendelssohn, op. cit.

10. Marcel Proust, *Remembrance of Things Past*, Volume III, *The Captive*, translated by C. K. Scott Moncrieff, Terence Kilmartin, and Andreas Mayor (London: Chatto & Windus, 1981), p. 260.

11. Jaroslav Vogel, *Leoš Janáček* (London. Orbis, 1981), p. 113.

12. Leonard Bernstein, *The Unanswered Question* (Cambridge, Mass. Harvard University Press, 1976), pp. 136–9.

13. Alfred Einstein, *Mozart*, sixth edition (London Cassell, 1966), p. 192.

14. Deryck Cooke, *The Language of Music* (London: Oxford University Press, 1959), p. 33.

15. Eduard Hanslick, *Music Criticisms, 1846–99*, translated and edited by Henry Pleasants, revised edition (Harmondsworth, 1963), pp. 26–7.

16. Igor Stravinsky and Robert Craft, *Expositions and Developments* (London: Faber & Faber, 1962), pp. 101–3.

17. Ibid., p. 58.

18. Paul Hindemith, *A Composer's World* (New York: Anchor Books, 1961), p. 42.

19. Ibid., p. 43.

20. Ibid., p. 51.

21. Ibid., p. 45.

22. Ibid., p. 57.

23. Susanne K. Langer, *Philosophy in a New Key* (Cambridge, Mass.: Harvard University Press, 1960), p. 222.

24. Donald Francis Tovey, *Symphonies, Essays in Musical Analysis* (London: Oxford University Press, 1935), Volume I, pp. 160, 117.

25. Frances Berenson, 'Interpreting the Emotional Content of Music', in *The Interpretation of Music: Philosophical Essays*, edited and introduced by Michael Krausz (Oxford: Clarendon Press, 1993), p. 64.

26. Joseph Kerman, *Musicology* (London: Fontana, 1985), p. 73.

27. Jacques Barzun, *Critical Questions*, edited by Bea Friedland (Chicago: University of Chicago Press, 1982), p. 97.

28. Alan Walker, *Franz Liszt* (London. Faber & Faber, 1989), Volume II, p. 305.

29. Barzun, op. cit., p. 77.

30. Donald Francis Tovey, *Essays in Musical Analysis*, (London: Oxford University Press, 1936), Volume III, p.15.

31. Alex Aronson, *Music and the Novel* (New Jersey Rowman and Littlefield, 1980), pp. 66–7.

32. Lewis Rowell, *Thinking about Music* (Amherst: University of Massachusetts Press, 1984), pp. 178–89.

33. Leonard B. Meyer, *Emotion and Meaning in Music* (Chicago: University of Chicago Press, 1956), p. 23.

34. Ibid., p. 155.

35. Hans Keller, 'Towards a Theory of Music', *Listener* (11 June 1970), p. 796.

36. Ibid.

37. Hans Keller, 'Closer Towards a Theory of Music', *Listener* (18 February 1971), p. 218.

38. Victor Zuckerkandl, *Music and the External World, Sound and Symbol*, Volume I, translated by Willard R. Trask (London: Routledge & Kegan Paul, 1956), p. 51.

39. Peter Kivy, *Music Alone* (Ithaca: Cornell University Press, 1990), p. 156.

40. Marcel Proust, op. cit., pp. 378–9.

第 5 章　音乐是用来逃避现实的吗

1. Joseph Addison, 'A Song for St Cecilia's Day', *The Miscellaneous Works of Joseph Addison*, edited by A. C. Gulthkelch (London: G. Bell, 1914), p. 22.

2. Harry Freud, 'My Uncle Sigmund' (1956), in *Freud As We Knew Him*, edited and introduced by Hendrik M. Ruitenbeek (Detroit: Wayne State University Press, 1973), p. 313.

3. Sigmund Freud, *Three Essays on Sexuality*, translated and edited by James Strachey et al., Standard Edition, Volume VII (London: Hogarth Press, 1953), p. 182.

4. Sigmund Freud, *Formulations on the Two Principles of Mental Functioning*, translated and edited by James Strachey et al., Standard Edition, Volume XII (London: Hogarth Press, 1958), p. 218.

5. Sigmund Freud, *Introductory Lectures on Psycho-Analysis*, translated and edited by James Strachey et al., Standard Edition, Volume XVI (London: Hogarth Press, 1963), p. 376.

6. Sigmund Freud, *Formulations on the Two Principles of Mental Functioning*, translated and edited by James Strachey et al., Standard Edition, Volume XII (London: Hogarth Press, 1958), p. 224.

7. Sigmund Freud, *Civilization and its Discontents*, translated and edited by James Strachey et al., Standard Edition, Volume XXI (London: Hogarth Press, 1961), pp. 79–80.

8. Anthony Storr, *Freud* (Oxford: Oxford University Press, 1989), p. 80.

9. Heinz Kohut, 'Some Psychological Effects of Music and Their Relation to Music Therapy', *Music Therapy*, 1955, 5:17–20.

10. Pinchas Noy, 'The Development of Musical Ability', *The Psychoanalytic Study of the Child*, 1968, Volume XXIII, pp. 332–47.

11. Johan Sundberg, 'Computer synthesis of music performance', in *Generative Processes in Music*, edited by John A. Sloboda (Oxford: Clarendon Press, 1988), p. 52.

12. Edmund Spenser, *The Faerie Queene*, edited by Thomas P. RocheJnr. and C. Patrick O'DonnellJnr. (Harmondsworth: Penguin, 1978), Book 1, Canto IX, 40.

13. Sigmund Freud, *Civilization and its Discontents*, translated and edited by James Strachey et al., Standard Edition, Volume XXI (London: Hogarth Press, 1961), pp. 64.

14. Ibid., p. 65.

15. Marghanita Laski, *Ecstasy* (London: Cresset Press, 1961), p. 190.

16. Alexander Goehr, *Independent*, 1 June 1991.

17. Roger Nichols, *Ravel Remembered* (London: Faber & Faber, 1987), p. 58.

18. Walter de la Mare, 'Arabia', *Collected Poems* (London: Faber & Faber, 1942), p. 279.

19. Robin Maconie, *The Concept of Music* (Oxford: Clarendon Press, 1990), p. 24.

20. Ibid., p. 16.

21. Pinchas Noy, 'The Development of Musical Ability', *The Psychoanalytic Study of the Child*, 1968, Volume XXIII, pp. 332–47.

22. Frederick K. Goodwin and Kay Redfield Jamison, *Manic-Depressive Illness* (New York: Oxford University Press, 1990), p. 509.

23. David Cairns, *Berlioz, 1803–1832* (London: Deutsch, 1989), p. 287.

24. John Warrack, *Tchaikovsky* (London: Hamish Hamilton, 1989), p. 118.

25. C. G. Jung, *Memories, Dreams, Reflections*, edited by Aniela Jaffé, translated by Richard and Clara Winston (London: Collins and Routledge & Kegan Paul, 1963), p. 233.

26. Igor Stravinsky, *Poetics of Music* (New York: Vintage Books, 1947), p. 24.

27. John Blacking, *'A Commonsense View of All Music'* (Cambridge: Cambridge University Press, 1987), p. 118.

第6章 孤独的聆听者

1. Gioseffo Zarlino, *On Musica Humana*, quoted in Joscelyn Godwin, *Music, Mysticism, and Magic* (London: Penguin, 1986), p. 134.

2. H. C. Robbins Landon and David Wyn Jones, *Haydn: His Life and Music* (London: Thames & Hudson, 1988), p. 12.

3. Anthony Storr, *Solitude* (London: Flamingo/Collins, 1989).

4. Victor Zuckerkandl, *Sound and Symbol*, Volume II, *Man the Musician*, translated by Norbert Guterman (Princeton: Princeton University Press, 1973), p. 24.

5. Rollo H. Myers, *Erik Satie* (New York: Dover, 1968), p. 60.

6. Frances Berenson, 'Interpreting the Emotional Content of Music' in *The Interpretation of Music: Philosophical Essays*, edited and introduced by Michael Krausz (Oxford: Clarendon Press, 1993), p. 70.

7. Jacques Barzun, *Critical Questions*, edited by Bea Friedland (Chicago:

University of Chicago Press, 1982), p. 87.

8. Jerrold Northrop Moore, *Edward Elgar: A Creative Life* (Oxford: Oxford University Press, 1984), p. vii.

9. Bernard Berenson, *The Italian Painters of the Renaissance* (London: Phaidon Press, 1959), p. 201.

10. Quoted in Rosemary Hughes, *Haydn* (London: Dent, 1970), p. 47.

11. Georg August Griesinger, 'Biographical Notes Concerning Joseph Haydn', in *Haydn: Two Contemporary Portraits*, translated by Vernon Gotwals (Madison: University of Wisconsin Press, 1968), pp. 54–5.

12. Albert Christoph Dies, 'Biographical Accounts of Joseph Haydn', in *Haydn: Two Contemporary Portraits*, translated by Vernon Gotwals (Madison: University of Wisconsin Press, 1968), p. 202.

13. Griesinger, op. cit., p. 57.

14. Rosemary Hughes, op. cit., p. 193.

15. Marcel Proust, *Remembrance of Things Past*, Volume III, *The Captive*, translated by C. K. Scott Moncrieff, Terence Kilmartin, and Andreas Mayor (London: Chatto & Windus, 1981), p. 156.

16. Ibid.

17. Cecil Gray, *Musical Chairs* (London: Hogarth Press, 1985), p. 85.

18. Thomas Mann, 'The Sorrows and Grandeur of Richard Wagner', in *Pro and Contra Wagner*, translated by Allan Blunden (London: Faber & Faber, 1985), p. 100.

19. Ibid., p. 210.

20. Friedrich Nietzsche, *Daybreak*, translated by R. J. Hollingdale (Cambridge: Cambridge University Press, 1982), p. 145.

21. Mária Sági and Iván Vitányi, 'Experimental Research into Musical Generative Ability', in *Generative Processes in Music*, edited by John A. Sloboda (Oxford: Clarendon Press, 1988), p. 184.

22. Ibid., p. 186.

23. D. K. Antrim, 'Do musical talents have higher intelligence?' quoted in Rosamund Shuter, *The Psychology of Musical Ability* (London: Methuen, 1968), p. 244.

24. Plato, *Timaeus and Critias*, translated by Desmond Lee (London: Penguin, 1977), p. 65.

25. Edward Cone, *The Composer's Voice* (Berkeley: University of California Press, 1974), p. 157.

第 7 章 意志世界的本质

1. Arthur Schopenhauer, *The World as Will and Representation*, translated by E. F. J. Payne, Volume II (New York: Dover, 1966), p. 448.
2. Peter Franklin, *The Idea of Music: Schoenberg and Others* (London: Macmillan, 1985), pp. 1–2.
3. David Pears, *The False Prison*, Volume I (Oxford: Clarendon Press, 1987), p. 5.
4. Arthur Schopenhauer, op. cit. Volume I, pp. 162, 164.
5. Arthur Schopenhauer, op. cit. Volume II, p. 195.
6. Patrick Gardiner, *Schopenhauer* (Harmondsworth: Penguin, 1967), p. 60.
7. Arthur Schopenhauer, op. cit., Volume I, pp. 100–101.
8. C. G. Jung, *Memories, Dreams, Reflections*, edited by Aniela Jaffé, translated by Richard and Clara Winston (London: Collins & Routledge, 1963), p. 17.
9. C. G. Jung, 'Synchronicity: An Acausal Connecting Principle', in *The Structure and Dynamics of the Psyche*, Volume VIII, translated by R. F. C. Hull, *The Collected Works*, second edition (London: Routledge & Kegan Paul, 1969), p. 481.
10. F. David Peat, *Synchronicity: The Bridge Between Matter and Mind* (New York: Bantam Books, 1987).
11. Arthur Schopenhauer, op. cit., Volume I, pp. 263–4.
12. Plato, *The Republic of Plato*, translated by Benjamin Jowett, third edition, Book VI, (Oxford: Clarendon Press, 1888), p. 207.
13. Arthur Schopenhauer, op. cit., Volume I, p. 176.
14. C. G. Jung, *The Archetypes and the Collective Unconscious, The Collected Works*, Volume IX, Part 1, translated by R. F. C. Hull (London: Routledge & Kegan Paul, 1968), p. 79.
15. C. G. Jung, *Civilization in Transition, The Collected Works*, Volume X, translated by R. F. C. Hull (London: Routledge & Kegan Paul, 1964), p. 411.
16. Arthur Schopenhauer, op. cit., Volume I, pp. 234–5.
17. Ibid., pp. 184–5.
18. Wilhelm Worringer, *Abstraction and Empathy*, translated by Michael Bullock (London: Routledge & Kegan Paul, 1948), p. 24.
19. Arthur Schopenhauer, op. cit., Volume I, p. 198.

20. Ibid., p. 197.

21. Sigmund Freud, *Beyond the Pleasure Principle*, Standard Edition, Volume XVIII, translated and edited by James Strachey et al. (London: Hogarth Press, 1955), p. 38.

22. Alec Harman, Wilfrid Mellers and Anthony Milner, *Man and his Music* (London: Barrie and Rockcliff, 1962) p. 754.

23. Arthur Schopenhauer, op. cit., Volume I, p. 257.

24. Ibid.

25. Ibid., pp. 262–3.

26. Ferrucio Busoni, 'Sketch of a New Esthetic of Music', in *Three Classics in the Aesthetic of Music*, translated by Th. Baker (New York: Dover, 1962), p. 83.

27. Arthur Schopenhauer, op. cit., Volume I, p. 260.

28. Ibid., pp. 261–2.

29. Ibid., Volume II, p. 449.

30. Edward Cone, *The Composer's Voice* (Berkeley: University of California Press, 1974), p. 35.

31. Arthur Schopenhauer, op. cit., Volume I, p. 264.

32. Ibid., p. 261.

33. Quoted in Susanne K. Langer, *Philosophy in a New Key* (Cambridge, Mass.: Harvard University Press, 1960), pp. 221–2.

34. Ibid., p. 222.

35. Arthur Schopenhauer, op. cit., Volume I, p. 260.

36. Michael Tippett, 'Art, Judgment and Belief: Towards the Condition of Music', in *The Symbolic Order*, edited by Peter Abbs (London: The Falmer Press, 1989), p. 47.

37. Malcolm Budd, *Music and the Emotions* (London: Routledge & Kegan Paul, 1985), p. 103.

38. Constant Lambert, *Music Ho!* (London: Faber & Faber, 1937), second edition, pp. 89–112, 246–56.

39. John Blacking, *How Musical Is Man?* (London: Faber & Faber, 1976), pp. vi–vii.

40. Arthur Schopenhauer, op. cit., Volume I, p. 257.

第 8 章 存在的理由

1. Friedrich Nietzsche, *The Will to Power*, translated by Walter Kaufmann and R. J. Hollingdale (London: Weidenfeld & Nicolson, 1968), p. 452.

2. Roger Scruton, *Modern Philosophy and the Neglect of Aesthetics*, in *The Symbolic Order*, edited by Peter Abbs (London: The Falmer Press, 1989), p. 27.

3. C. G. Jung, *The Development of Personality, The Collected Works*, Volume XVII, translated by R. F. C. Hull (London: Routledge & Kegan Paul, 1954), p. 171.

4. Friedrich Nietzsche, *The Birth of Tragedy* and *The Case of Wagner*, translated by Walter Kaufmann (New York: Vintage Books, 1967), pp. 52, 141.

5. C. G. Jung, *Psychology and Religion, The Collected Works*, Volume XI, translated by R. F. C. Hull (London: Routledge & Kegan Paul, 1958), pp. 81–2.

6. Walter Kaufmann, *Nietzsche*, fourth edition (Princeton: Princeton University Press, 1974), p. 101.

7. C. G. Jung, *Psychology and Religion, The Collected Works*, translated by R. F. C. Hull, Volume XI (London: Routledge & Kegan Paul, 1958), pp. 85–6.

8. Friedrich Nietzsche, *Beyond Good and Evil*, translated by R. J. Hollingdale (Harmondsworth: Penguin, 1973), p. 93.

9. C. G. Jung, *Memories, Dreams, Reflections*, edited by Aniela Jaffé, translated by Richard and Clara Winston (London: Collins, Routledge & Kegan Paul, 1963), p. 217.

10. Friedrich Nietzsche, *The Birth of Tragedy* and *The Case of Wagner*, translated by Walter Kaufmann (New York: Vintage Books, 1967), p. 59.

11. Friedrich Nietzsche, *The Will to Power*, translated by Walter Kaufmann and R. J. Hollingdale (London: Weidenfeld & Nicolson, 1968), pp. 434–5.

12. Walter Kaufmann, *Nietzsche*, fourth edition (Princeton: Princeton University Press, 1974), p. 131.

13. F. K. Goodwin and K. R. Jamison, *Manic-Depressive Illness* (New York: Oxford University Press, 1990), Ch. 14.

14. Quoted in Walter Kaufmann, *Nietzsche*, fourth edition, (Princeton: Princeton University Press, 1974), p. 130,n.

15. Friedrich Nietzsche, *The Gay Science*, translated by Walter Kaufmann (New York: Vintage Books, 1974), pp. 34–5.

16. Quoted in C. G. Jung, *The Seminars, Nietzsche's Zarathustra*, edited by James Jarrett, Volume II, Part I (London: Routledge & Kegan Paul, 1989), p. xiv.

17. Friedrich Nietzsche, *The Birth of Tragedy* and *The Case of Wagner*, translated by Walter Kaufmann (New York: Vintage Books, 1967), p. 164.

18. Friedrich Nietzsche, *The Will to Power*, translated by Walter Kaufmann and R. J. Hollingdale (London: Weidenfeld & Nicolson, 1968), p. 427.

19. Friedrich Nietzsche, *The Birth of Tragedy* and *The Case of Wagner*, translated by Walter Kaufmann (New York: Vintage Books, 1967), p. 157.

20. Friedrich Nietzsche, *Beyond Good and Evil*, translated by R. J. Hollingdale (Harmondsworth: Penguin, 1973), pp. 168–9.

21. Arthur Schopenhauer, *The World as Will and Representation*, translated by E. F. J. Payne, Volume I (New York: Dover, 1969), p. 251.

22. Quoted in C. G. Jung, *The Seminars, Nietzsche's Zarathustra*, edited by James L. Jarrett, Volume II, Part I (London: Routledge & Kegan Paul, 1989), p. xviii.

23. Friedrich Nietzsche, *The Gay Science*, translated by Walter Kaufmann (New York: Vintage Books, 1974), pp. 324–5.

24. Friedrich Nietzsche, *Thus Spoke Zarathustra*, translated by R. J. Hollingdale (Harmondsworth: Penguin, 1969), pp. 61–2.

25. Friedrich Nietzsche, *The Will to Power*, translated by Walter Kaufmann and R. J. Hollingdale (London: Weidenfeld & Nicolson, 1968), pp. 427–8.

26. Friedrich Nietzsche, *The Birth of Tragedy* and *The Case of Wagner*, translated by Walter Kaufmann (New York: Vintage Books, 1967), pp. 55–6.

27. Friedrich Nietzsche, *The Will to Power*, translated by Walter Kaufmann and R. J. Hollingdale (London: Weidenfeld & Nicolson, 1968), p. 442.

28. Paul Valéry, *Pure Poetry Notes for a Lecture*, quoted in *The Creative Vision*, edited by Haskell M. Block & Herman Salinger (New York: Grove Press, 1960), pp. 25–6.

29. Victor Zuckerkandl, *Man the Musician, Sound and Symbol*, translated by Norbert Guterman (New Jersey: Princeton University Press, 1973), p. 75.

30. Bertrand Russell, *History of Western Philosophy* (London: Allen & Unwin. 1946), p. 731.

31. Friedrich Nietzsche, *On the Genealogy of Morals* and *Ecce Homo*, translated by Walter Kaufmann (New York: Vintage Books, 1989), p. 274.

32. Quoted in M. S. Silk and J. P. Stern, *Nietzsche on Tragedy* (Cambridge: Cambridge University Press, 1981), p. 247.

第 9 章　音乐的意义

1. D. E. Berlyne, *Aesthetics and Psychobiology* (New York: Appleton-Century-Crofts, 1971), p. 296.

2. William H. Calvin, *The Cerebral Symphony* (New York: Bantam, 1989), p.145.

3. James J. Gibson, *The Senses Considered as Perceptual Systems* (London: Allen & Unwin, 1968), p. 93.

4. Victor Zuckerkandl, *Music and the External World, Sound and Symbol*, translated by Willard R. Trask, Volume I (London: Routledge & Kegan Paul, 1956), p. 15.

5. Fred Lerdahl, 'Cognitive constraints on compositional systems', in *Generative Processes in Music*, John A. Sloboda (Oxford: Clarendon Press, 1988), pp. 253–4.

6. Quoted in Walter Kolneder, *Anton Webern*, translated by Humphrey Searle (London: Faber & Faber, 1968), p. 61.

7. Victor Zuckerkandl, op. cit., p. 94.

8. Eduard Hanslick, *On the Musically Beautiful*, translated by Geoffrey Payzant, eighth edition, (Indiana: Hackett Publishing, 1986), p. 29.

9. Henri Bergson, 'The Perception of Change', in *The Creative Mind*, translated by Mabelle L. Andison (New Jersey: Citadel Press, 1946), p. 149.

10. Jack Kaminsky, *Hegel on Art* (Albany: State University of New York Press, 1962), p. 125.

11. Henri Bergson, ibid.

12. Heinrich Schenker, *Free Composition*, quoted in Nicholas Cook, *Schenker's Theory of Music as Ethics, Journal of Musicology*, Volume VII, No. 4 (1989) pp. 415–39.

13. Isaiah Berlin, *Vico and Herder* (London: Hogarth Press, 1976), p. 216, p. 175 (note 1).

14. Bertrand Russell, *The Autobiography of Bertrand Russell*, Volume I, 1872–1914 (London: Allen & Unwin, 1967), p. 36.

15. Ray Monk, *Ludwig Wittgenstein: The Duty of Genius* (New York: The Free Press, 1990), p. 44.

16. Alfred North Whitehead, *Science and the Modern World* (Cambridge: Cambridge University Press, 1928), p. 25.

17. Bertrand Russell, 'The Study of Mathematics', in *Mysticism and Logic* (London: Allen & Unwin, 1917), p. 66.

18. G. H. Hardy, *A Mathematician's Apology* (Cambridge: Cambridge University Press, 1940), pp. 24–5.

19. Alfred North Whitehead, op. cit., p. 28.

20. Malcolm Boyd, *Bach* (London: Dent, 1983), p. 208.

21. G.H. Hardy, op. cit., p. 70.

22. Roger Penrose, *The Emperor's New Mind* (London: Vintage, 1990), p. 126.

23. Quoted in Jacques Hadamard, *The Psychology of Invention in the Mathematical Field* (New Jersey: Princeton University Press, 1954), p. 15.

24. Igor Stravinsky and Robert Craft, *Expositions and Developments* (London: Faber & Faber, 1962), pp. 147–8.

25. Roger Penrose, op. cit., p. 127.

26. James Hillman, *Emotion* (London: Routledge & Kegan Paul, 1960), p. 126.

27. R. Murray Schafer, *The Tuning of the World* (New York: Knopf. 1977), p. 150.

28. Roger Sessions, *The Musical Experience of Composer, Performer, Listener* (New York: Atheneum, 1965), pp. 18–19.

29. Igor Stravinsky, *Poetics of Music* (New York: Vintage Books, 1947). p. 33.

30. Ibid.

31. Bayan Northcott, *Independent*, 25 May 1991.

32. J. W. N. Sullivan, *Beethoven* (London: Cape, 1937), p. 225.